原住民影片中的
原漢意識及其運用

巴瑞齡・著

aborigines
TAIWAN

序

　　當電影成為一種論述機制，無論其為論述的發聲筒或是後殖民論述欲解構的文本，都必然帶有複雜的意識形態意涵，而意識形態不僅是一種理念論述，也是一種再現、象徵與說服的過程。影片中所有的安排當然都是導演精心設計過的，然而這背後蘊藏了許多問題，導演想藉由影片表達出什麼？可能是族群文化的差異，也或許是宣揚某種宗教理念。

　　藉由回溯臺灣電影與臺灣原住民之間的關係，以原住民影片作為分析文本，並以影像的產製脈絡與影像表現作為分析主軸，再深入探討原住民影片中的原漢意識是否能為原住民族群帶出更多新的出路。電影只是一個媒介，將所有的影像文字轉換成真實的書寫文字，可以使後人能對原住民族群有更深刻的認識。

　　最終冀望可以促成語文教育中族群課題的深化，提供文化傳播與政策擬訂所需族群意識資源的參考，以及能成就新一波族群影片拍攝的構想。

　　經過了兩年時間終於完成了這本書。回想一開始的毫無頭緒，覺得自己不可能辦得到，直到現在看它「產出」了，心中真是百感交集，幾度懷疑這一百多頁的冊子真是我寫出來的嗎？

　　我想這一路走來要感謝的人很多，首先我想感謝我的碩士班同學們尤其是詩昀和振源兩個一起打拚的好夥伴，我們就像一個小組一樣，一起和老師討論到三更半夜、一起到快美廉印論文、一起口考……這兩年我們總是互相為彼此加油、打氣，讓這樣一個艱辛的過程變得有趣多了，也創造一段共患難的同窗情誼。

　　再來我要感謝的是我的口試委員——董恕明老師和蔡佩伶老師的指導，兩位老師給了我許多建議及鼓勵，讓我的論述能更豐富、完整。

　　最後我要謝謝幫助我完成這本書的幕後推手，也是最大功臣——周慶華老師，沒有周老師的督促以及不眠不休的指導與陪伴，我是不可能順利畢業的，周老師總是像一盞明燈指引我方向，讓我不致在茫茫「學海」迷失方向，慶幸有如此恩師，我想真是我上輩子修來的福分吧！

　　寫完了、輕鬆了、一個擔子放下了，先讓我休息放空一下，然後提起另一個擔子再繼續前進……

目次

序 ... i

第一章　緒論 .. 1

第一節　研究動機與研究問題 1

第二節　研究目的與研究方法 5

第三節　研究範圍及其限制 12

第二章　文獻探討 .. 15

第一節　影片 .. 15

第二節　原住民影片 ... 19

第三節　原住民影片中的原漢意識 24

第三章　影片的基本概念 .. 37

第一節　編劇與導演 ... 37

第二節　鏡頭敘事與剪接 .. 38

第三節　意識形態觀點 .. 49

第四節　審美特徵 .. 58

第五節　其他 ... 60

第四章　原住民影片的特性 .. 65

第一節　原味的編劇與導演 65

第二節　非連續感的鏡頭敘事與剪接 73

第三節　半流動的意識形態觀點 76

第四節　悲壯式的審美特徵 77

第五節　其他 ... 79

第五章　原住民影片中的原住民意識 .. 81

第一節　聚焦說帖 ... 81
第二節　控訴強勢族群壓迫與新殖民 82
第三節　尋求族群融合的途徑 86
第四節　凸顯原住民的特殊經驗 88
第五節　其他 ... 91

第六章　原住民影片中的漢人意識 .. 95

第一節　壓迫元兇定調 ... 95
第二節　探索初階補償性格 ... 97
第三節　掉落低次族群 ... 99

第七章　原住民影片中的現實與想像 105

第一節　社會與文化的距離 ... 105
第二節　異己與同化的兩難困境 109
第三節　希望與失望的擺盪 ..113

第八章　相關研究成果的運用 ... 119

第一節　促成語文教育中族群課題的深化119
第二節　提供文化傳播與政策擬訂所需族群意識資源的
　　　　參考 ... 143
第三節　成就新一波族群影片拍攝的構想 154

第九章　結論 .. 165

第一節　主要內容的回顧 ... 165
第二節　未來的展望 ... 170

參考文獻 ... 175

圖目次

圖 1-1-1　本研究的理論建構示意圖.. 4

圖 3-2-1　表象畫面與實際意義關係圖.................................. 44

圖 3-3-1　意識形態光譜 .. 52

圖 3-4-1　七大美感類型 .. 59

圖 4-2-1　《火線追緝令》、《海上鋼琴師》隸屬於創造觀型
　　　　　文化分析圖 .. 74

圖 5-2-1　撒古流典形圖畫語言圖.. 84

圖 9-2-1　本研究的理論建構及其細項示意圖.................................. 172

表目次

表 2-1-1　電影理論三種範型 .. 18

表 3-5-1　影像構圖分析參數表（一）.. 60

表 3-5-2　影像構圖分析參數表（二）.. 62

表 3-5-3　影像構圖分析參數表（三）.. 62

表 3-5-4　影像構圖分析參數圖表（四）.. 63

表 5-5-1　本研究探討十部影片中的原住民意識............................ 91

表 8-1-1　語文學習領域（國語文）課程目標..............................119

表 8-1-2　尊重、關懷與團隊合作及文化學習與國際了解分段能力
　　　　　指標與十大基本能力之關係.. 120

表 8-1-3　社會領域分段能力指標與十大基本能力之關係............. 124

表 8-1-4　人權教育議題融入語文領域之對應表............................ 137

表 8-1-5　人權教育分段能力指標.. 139

第一章　緒論

第一節　研究動機與研究問題

一、研究＆動機

　　記得碩一修了周慶華老師的「語文研究法」，第一堂課，周老師一開始就問道：「你們當中可否有人認真想過你們來這裡上課用了什麼方法？」問題一出，大家眉頭深鎖，出現一堆問號，心想：「老師是在開玩笑嗎？這問題的答案雖因人而異，但不外乎就是使用各類的交通工具嘛！」在同學們一一回答後，老師又接著問：「你們使用這些交通工具又是用了什麼方法？」我頓時真不知該如何回答才好？因為實在沒想過如此細微的問題。但經過老師的說明，並結合許多例子，著實讓我對「研究」有更深一層的認識。

　　在「語文研究法」這門課中，周老師選了幾部影片讓我們探討，其中有《海上鋼琴師》、《春去春又來》、《那山那人那狗》等。而在分析、探討的過程中，似乎也埋下了我想研究影片的動機。

　　我是一個很喜歡看電影的人，閒暇時總喜歡租DVD看，從小到大也看了不少片，所以就有不少朋友在租片前會詢問我的意見，因為我幾乎都看過了。在沒修「語文研究法」之前，看影片頂多是受劇情吸引，或許是享受著感動的情緒，也或許是令人捧腹大笑的情節，從未認真思考影片中或許存在著更深層的含意。

在課堂上由周老師的帶領之下，對影片中人物的背景、導演取鏡的手法、主角細微的動作……等等都做了深刻的分析。影片中所有的安排當然都是導演精心設計過的，然而這背後蘊藏了許多問題，導演想藉由影片表達出什麼？可能是東西文化的差異，也或許是宣揚某種宗教理念。

二、研究電影也就是在研究我們自己

看電影或影片是現今大多數人休閒活動的首選，人們觀看影像的時間平均時數越來越長，然而我們通常只是被動的、不經審視的看，讓影像沖洗我們而不去分析它們是如何影響我們、如何塑造我們的價值觀。

> 觀眾看電影，若是想要體驗像文學一樣纖細的感覺，那他就要明了電影藉著映象「顯示」一些事件，而非明言「告訴」你一些道德教訓。由於是顯示，它賦予觀者廣泛的想像空間。他要概略了解電影的語言，也熟悉電影的一些基本技巧，但在實際觀賞中不會只注意其技巧，而忘掉電影的文學性。對於觀眾最大的考驗是，如何把銀幕中的映象當作繁複的書寫文字，這是電影閱讀最重要的課題。（簡政珍，2006：9）

> 研究這些電影，事實上就是在研究我們自己——我們理想中的自己，而非現狀的自己。難忘的賣座電影除了讓我們看到這個世界，還讓我們看到一個理想的世界。在這個理想的世界中，我們所看見的人不但認同我們所認同的事物，也反映出我們——個人與整個社會——想要相信的價值。（Hward Suber，2009：37）

近年來，隨著本土意識的抬頭，各族群紛紛極力爭取在社會上的能見度，例如：舉辦傳統祭典、成立文化工作室、創辦刊物……

等，都是希望獲得國家及社會大眾的認同，進而重視非主流族群的文化議題。

然而，目前推廣本土意識的手法能收其最大果效的應該是拍電影。2007 年魏德聖導演拍了《海角七號》，紅遍大街小巷，該影片造成的效應，舉凡影片歌曲、主角人物、拍攝地點……都形成一股風潮。而片中的主軸線就是以一個原住民青年的生活作為重點。

使我不禁有所感觸：身為原住民的我是否能從電影中看出有別於他人的觀點？是否能藉著研究探討影片為自己的族群帶出更多新的出路？就如同上述引文所說的研究電影也就是在研究我們自己，電影真實呈現了我們的生活、情感，但電影畢竟只是一個媒介，研究者如何在研究影片的過程中，將所有的影像文字轉換成真實的書寫文字，可以使後人能對原住民族群有更深刻的認識？這是我所關心的課題。

三、研究問題

對於本研究所要探討的問題，具體說明如下：本研究在研究的形態上，屬於理論建構而非實證探討，以致它所得處理的課題就遍及相關理論的所有構件，包括所需要的概念、概念與概念結合成的命題以及命題間的相互演繹等，都有待妥為安置。

周慶華《語文研究法》一書中，對於「理論建構撰寫體例」，提出以下說明：

> 理論建構，講究創新。大致上從概念設定開始，經由命題的建立到命題的演繹及其相關條件的配置等程序而完成一套具體系且有創意的論說。（周慶華，2004：329）

據此論點，將研究中所涉及的理論架構整理出來：影片、原住民影片、原漢意識（概念一）；編劇、導演、意識形態、審美特徵

（概念二）；原味的編劇與導演、非連續感的鏡頭敘事與剪接、半流動的意識形態觀點、悲壯式的審美特徵（概念三）。

概念設定後，接著要建立命題和進行演繹以確認所要形塑的論點以及可以發揮的推論功能：影片有某些基本概念（命題一）；原住民影片有它的特性（命題二）；原住民影片中有特殊的原住民意識（命題三）；原住民影片中有特殊的漢人意識（命題四）；原住民影片中有現實與想像的問題（命題五）。

進行演繹是本研究所產生的價值：本研究的價值，可以促成語文教育中族群課題的深化（演繹一）；本研究的價值，可以提供文化傳播與政策擬訂所需族群意識資源的參考（演繹二）；本研究的價值，可以成就新一波族群影片拍攝的構想（演繹三）。

有關「概念設定」、「命題建立」、「命題演繹」的發展進程圖示如下：

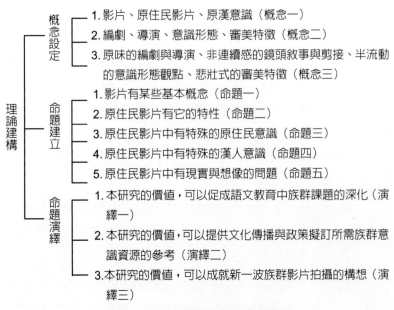

圖 1-1-1　本研究的理論建構示意圖

　　以上這些，都是本研究要去建構完成的。它一方面既在回應問題；一方面又在樹立有關原住民影片新的論述形態，合而顯現一種可以信從的研究模式。

第二節　研究目的與研究方法

一、研究目的

　　本研究主要目的是要探討原住民影片中的原漢意識，冀望能從研究結果延伸出對語文教育、文化傳播，還有對未來針對族群影片的拍攝提供一個新的觀點。

　　原住民似乎向來都是弱勢族群，從日本殖民時代一直到國民政府來臺，原住民始終是被統治的角色；因為統治者的勢力太龐大，使得原住民不得不屈服。這也說明了弱肉強食是生存的基本法則，也為原住民定下弱勢形象的開端。而這可期待扭轉的，則是要透過傳播媒介大力的宣傳與提供可作為平衡機制的意識資源。

二、原住民影片的緣起

　　日本據臺之後，第一部在臺灣完成的有關臺灣社會、文化各種面貌的電影，可能是高松豐次郎於 1907 年 2 月 17 日至四月初在全臺各地二百零六個地點拍攝兩萬呎底片的《臺灣實況介紹》一片。（李道明，1990；李道明，1995）在這部影片中，除了阿猴廳（屏東）的生蕃物品交換所、南投廳的埔里社蕃產物交換所，及在「蕃界」內拍攝的屈尺發電所、龜山發電所及水壩等工程外，最主要的有關臺灣原住民的紀錄是用重演的方式拍攝日本警察「討蕃」的情況：

> 警官擬將隘勇線往山中推前;召集烏來社蕃人訓話;蕃人不
> 滿而退席;推前之工作開始,先入森林、伐大樹開路;過危
> 險吊橋;攀岩石;蕃人藏在路旁密林,狙擊一隘勇;前進隊
> 追擊;射擊戰之後,蕃人進入深山;我(日)軍自山上砲擊
> 蕃社;四散逃走的蕃人碰到我(日)方放置的鐵絲網觸電;
> 蕃婦家人等悲歎蕃社沒落,迫勸壯丁歸順;警官探查是否真
> 心之後,准許他們繳出槍支,並舉行嚴肅的歸順式;然後男
> 女混在一起跳舞。(李道明,1994)

這一部宣揚臺灣總督府在臺「政績」的宣傳片,主要的目的在於向日本觀眾介紹「世界上最模範的殖民地臺灣」。它在當時日本東京舉辦的博覽會第二會場臺灣館中放映。據說也在日本帝國議會預算總會裡放映,作為臺灣總督府在臺政績的簡報之用。1907 年 2 月 17 日起,《臺灣實況紹介》也在大阪的電影院角座中公開放映,並有「生蕃五名同歌妓四名」隨片登臺。而在渡日之前,這部片子也曾在臺灣島內各大都市巡迴放映。臺灣原住民在這片中,顯然是被當作日本殖民政府「馴化生蕃」的理蕃政策成功的樣板示範。作為一個政策成功樣板的客體,臺灣原住民在往後日本殖民政府及國民政府所拍攝的各宣傳電影中,一再被迫重演同樣的角色。(李道明,1990;三澤真美惠,2002;宋子文,2006)

基於這樣的緣故,理蕃課乃於次年(1922)四月增購了電影攝影設備,並自東京聘來電影攝影師,製作以「蕃人」為背景的影片,放映給臺灣原住民看,讓他們看到自己同族人的樣子。大正 12 年(1923)五月起,理蕃課更在臺灣警察協會各地方支部及各管區內巡迴放映電影,供派駐「蕃地」的警察職員及其眷屬娛樂,及對臺灣原住民教化之用。日本政府這樣做,最主要的目的當然是想改變他們認為臺灣原住民「野蠻」、「落後」的生活習慣,以為原住民看了電影後,會有「向上改進」的自覺。像一些警察在駐地指導原住

民種水稻的情況，經由電影拍攝放映之後，「啟發」了別的部落也改種水稻的念頭。所以臺灣原住民會種植水稻等新農作物，或使用新農具、肥料等這些新生文化事物，電影在這一方面雖然不能獨居其「功」，但也可說在其中的確扮演了相當重要的角色。（李道明，1998；李道明，1999）

在劇情片方面，日本人在臺灣拍攝的劇情片，根據現有資料顯示，數量並不多。在這有限的劇情當中，與臺灣原住民有關的影片就達四部以上，比例不可謂不大。根據現在所知道的資料，到大正七年（1918）才第一次有日本電影公司到臺灣拍攝劇情片。這是天然活動寫真社（天活）出品的《哀及曲》，由枝正義郎擔任導演、攝影及原著。這是一部「以臺灣蠻地為背景的愛情故事」。1927 年的《阿里山及俠兒》由田阪具隆導演，淺岡信夫、小杉勇、對馬榲子主演，日活公司出品。影片據說是由日本著名左翼電影理論家岩崎昶的原著改編，翻版自美國西部片被白人追殺滅亡的印地安人的故事。全片在臺灣外景拍攝，是一部有企圖心的作品。臺灣本地電影公司出品的《義人吳鳳》，1932 年，千葉泰樹與安藤太郎合導，秋田伸一、湊明子、津村博、丘反月心合演，則很明顯的是配合政策的一部有關「蕃社教化」的劇情片。事實上，早在 1925 年，由南部邦彥自編自演的舞臺劇《義人吳鳳》，就在總督府後援的情況下在臺北推出，並因為獲得北白川宮親王的高度評價而成為轟動臺北、叫好又叫座的表演。在日本統治臺灣原住民的前期，吳鳳是被官方刻意塑造成的樣板神話，以作為日本執行「蕃社教化」政策的正當藉口。120048 年一位南澳地區利有亨社的泰雅族少女沙鴦，由於教育所的老師田北正記警手收到召集令，必須連夜趕路，於是她和部落中女子青年團的女團員共同冒著暴風雨，走山路涉溪谷，為老師揹行李到南澳車站送行。結果在南溪地方，因為河水暴漲，沙鴦揹著行李被暴風吹入溪中失蹤。這件事被臺灣總督府和日本軍方塑造成臺灣原住民對日本天皇赤誠效忠的愛國的樣板。1940 年

長谷川接任臺灣總督後，便頒給利有亨社一只紀念鐘。「沙鴦之鐘」立即成為日本動員民心士氣、全力配合侵略戰爭的神話（達吉斯‧巴萬，1994；溫浩邦，1995）。

　　1943 年，在太平洋戰爭正如火如荼地展開之際，由臺灣總督府與滿州映畫協會及松竹電影公司共同合作攝製的電影《沙鴦之鐘》，也繼一系列有關沙鴦事蹟的繪畫、詩、歌曲、連環圖畫之後，在臺灣及日本推出。這部片子因為有紅星李香蘭掛頭牌演出，更成為當時相當轟動的一部電影；其主題曲，至今老一輩的臺灣各族原住民大多仍能琅琅上口。這部片子表面上看起來，是以臺灣原住民作為敘事的主體，但由於片中飾演臺灣原住民幾位主要人物的仍然是日本人，使真正在影片中支援演出的霧社櫻社（今春陽部落）泰雅族人全成了在背景中出沒的活道具。更荒謬的是，全片由事件真正發生的南澳地區利有亨社搬到了霧社地區的櫻社；雖然兩社都屬廣義的泰雅族人，但兩個部落不同、語系不同，這對日本人外來者而言，卻並不具有任何意義。所以影片中的主體泰雅人，在實際拍攝時又被異化成無足輕重的客體。這再次顯現拍攝者的拍攝本意並不在對「沙鴦之鐘」事蹟的忠實再現，而是去完成一個神話的再建構。（呂訴上，1961）

　　由以上這些劇情片的內容看來，可以很輕易地了解日本統治當局及民間電影人士對臺灣原住民題材所以會感興趣，除了異國情調的因素之外，主要仍是著眼在宣揚政策上面；其觀察對象明顯的是以漢人、日人為主。何基明導演就表示：《沙鴦之鐘》是要讓臺灣平地人看到連「生蕃」都如此「愛國」，那平地人怎能落在其後呢！（李道明，1994；南博，2003；范志忠，2004）

　　　　臺製廠自 1947 年至 1984 年間列名為紀錄片的 303 部片子當
　　　　中，共有兩部紀錄片是與原住民有關的，就是《蘭嶼風光》
　　　　（1962 年 5 月）及《進步中的山胞生活》（1978 年 8 月）。

在共廿五條長短不等的新聞片（及紀錄片）當中，宣揚政府
山胞生活改進政策成功的佔了九條（36%），遷村或新社區
落成的佔六條（24%）。此外，比較特殊的是有關蘭嶼的新
聞及紀錄片居然有六條，佔 24%，時間也涵蓋了 1947、1962、
1968、1978 計四、五〇年代、六〇年代及七〇年代這三個
臺灣經濟發展的不同年代。（臺灣省議會，1984）

　　總結來說，前述臺製廠的片目足以代表官方對於臺灣原住民
的態度。他們在意的是改變臺灣原住民的政治與經濟結構，並力求
有「成果」可以展示。至於原住民文化的保存與發展，則較不易立
即看出「成果」；甚至原住民傳統文化被看成落後保守，是現代化
的阻礙，當然就不會被官方重視了。蘭嶼的傳統文化在臺製廠出品
的各新聞片、紀錄片當中，只是觀光客獵奇的風景之一而已，和奇
岩怪石是被等量而觀的。而這些影片當中，甚至任意篡改雅美族文
化，去穿鑿附會一些荒誕無稽的岩石傳說。（李道明，1994）

三、漢人有缺陷的退化版本

　　如果官方所拍攝的新聞片在二十世紀四〇年代中至八〇年代
初是這麼糟糕的狀況，那麼民間人士在同一段時間所拍的劇情片也
好不到哪裡去。有關臺灣原住民與戰後臺灣電影的論文，在二十世
紀末起陸續出現甚多篇，如齊隆壬（1993）的〈臺灣電影的原住民
「族性」〉；陳儒修（1993a）的〈文化研究與原住民《蘭嶼之歌》
到《蘭嶼觀點》〉；吳其諺（1993）的〈吳鳳神話背後的影像——原
住民在政策片中的意義〉；迷走（1993）的〈臺港電影中的原住民
形象塑造 X 部影片的分析〉等。（林修澈 1994；林文淇，2001）

　　在這些文章中，都指出在二十幾部戰後與原住民有關的劇情片
當中，原住民倘若不是需要被征服、被啟蒙、被教化的人，就是被

描寫成行為模式類似漢人但是是「漢人有缺陷的退化版本」，因此在與漢族對手競爭同一位原住民女性的「愛情」時，原住民男子一定是失敗的。在這些影片中，不論是政府或民間所拍攝的，都大半是用漢人沙文主義的心態在看待原住民及其文化。不論是國民政府繼承日本人的「吳鳳」神話，或漢人開發宜蘭而建立的「吳沙」神話，在《吳鳳》、《唐山過臺灣》這兩部政策片中，都在在印證並強化漢人對臺灣原住民族的刻板印象。一部民間電影公司出品的《亮不亮沒關係》，1984 年在蘭嶼拍攝，完全不能理解雅美人優美的文化與民族尊嚴，而拿漢人的優越感去取笑雅美人的「落後」，引起雅美人的極端憤怒，其後遺症至今猶存。比較能平等看待原住民的影片在 1989 年左右才陸續出現，而且全是民間電影公司出品的。（李道明，1994）。

由上述來看，原住民影片中始終避免不了的主題是被統治與統治者之間的關係，也就是原漢關係。在原住民影片中的原漢關係，可能從原本的敵對，到漸漸和平共處，或有異己、同化問題，這都反映了現實生活，而意識形態則影響了人的行為模式。（迷走，1988；迷走，1989；施正鋒，2000；施正鋒，2005）至於原漢意識是如何在原住民影片中運作，是拉高了原住民的地位？還是貶低了原住民地位？這其中所涵蓋的層面是相當複雜的，在本研究第五章至第七章會對此問題作詳盡的討論。在經過多年族群的融合，至今原漢的問題早就已經不是二分法可以說的清楚，這也是本研究要處理的重點。希望藉由本研究對原住民影片中原漢意識的探討，以提供後人在觀賞或製作原住民影片時一個新的思考方向。

四、研究方法

「方法論」是與「問題意識」密切相關的。研究者詮釋一文本，是因為文本的意義是需要詮釋才能加以了解。而意義的彰顯則是要

透過恰當問題的指引。因此，研究者在提出一個探討的方向的同時，方法論的使用就是解決問題的手段。基於此本研究運用了現象學方法、美學方法、文化學方法、社會學方法等；而有了相關方法論的支持，勢必也會堅固研究本身的理論基礎。

　　所謂現象主義方法，是指探討所經驗的語文現象的方法。（周慶華，2004：94-95）在本研究第二章開始以現象學方法來探討各種談電影的期刊或者書籍，就個人經驗所及的相關研究成果予以整理、分析和批判，並從文獻中獲取一些重要課題以凸顯原漢意識議題，以供本研究後續各章節更詳盡的探究應用。

　　所謂美學方法，是評估語文現象或以語文形式存在的事物所具有的美感成分（價值）的方法。（周慶華，2004：132）第三章以美學方法來探究影片的基本概念，並從編劇與導演、鏡頭敘事與剪接、意識形態觀點、審美特徵等面向作分析探討。

　　第四章除了運用美學方法還有文化學方法。所謂文化學方法，是評估語文現象或以語文形式存在的事物所具有的文化特徵（價值）的方法。（周慶華，2004：120）在此章節所要探討的是針對原住民影片的特性，作一個全面性的認知加強。分別從原味的編劇與導演、非連續感的鏡頭敘事與剪接、半流動的意識形態觀點、悲壯式的審美特徵等面向來加以分析。

　　第五章及第六章都運用了文化學方法，特別強調五個次系統的文化觀點。第五章要探討原住影片中的原住民意識，針對聚焦說帖、控訴強勢族群壓迫與新殖民、尋求族群融合的途徑、凸顯原住民的特殊經驗來作探究。第六章則要探討原住民影片中的漢人意識，以壓迫元兇定調、探索初階補償性格、掉落低次族群幾個面向來作分析。

　　第七章兼用到文化學方法以及社會學方法。這裡所謂的社會學方法，特別是指對相關語文現象或以語文現象存在的事物所內蘊的社會背景的解析。（周慶華，2004：89）此章節所要探討的是原住

民影片中的現實與想像,並從社會與文化的距離、異己與同化的兩難困境、希望與失望的擺盪幾個層面作分析。

第八章則運用了社會學方法,主要是針對相關成果的運用來加以深究,分為促成語文教育中族群課題的深化、提供文化傳播與政策擬訂所需族群意識資源的參考、成就新一波族群影片拍攝的構想作探討。

以上各種研究方法,原則上「只要有它所能夠發揮的功能,相對的就會有它所受到的侷限」(周慶華,2004:164),因為有侷限,所以運用各方法互相搭配論述,以期盼本研究能夠趨近完善。

第三節　研究範圍及其限制

一、研究範圍

根據第一節研究問題中所提及的理論建構,也就是本研究的範圍所在:影片、原住民影片、原漢意識;編劇、導演、意識形態、審美特徵;原味的編劇與導演、非連續感的鏡頭敘事與剪接、半流動的意識形態觀點、悲壯式的審美特徵。

此外,還有影片有某些基本概念;原住民影片有它的特性;原住民影片中有特殊的原住民意識;原住民影片中有特殊的漢人意識;原住民影片中有現實與想像的問題。本研究的價值,可以促成語文教育中族群課題的深化;本研究的價值,可以提供文化傳播與政策擬訂所需族群意識資源的參考;本研究的價值,可以成就新一波族群影片拍攝的構想。這些合而構成了本研究所能觸及的層面以及所要討論的內在的階次情況。為了方便考察和討論原住民影片所蘊含的原漢意識,本研究選定《密密相思林》、《海角七號》、《等待飛魚》、《老莫的第二個春天》、《人之島》、《排灣人撒古流》、《阿里

山鄒族 KUBA 重建記錄：特富野社》、《末代頭目》、《回家》、《心靈之歌》十部跟原住民有關的影片作為研究的素材。這些影片或為紀錄片，或為劇情片，在相當程度上可以顯示原漢意識的差異及其文化衝突，取以為代表不啻有它的代表性。

二、研究限制

本研究將以前述十部跟原住民有關的影片作為研究的素材。而這些影片的導演有些本身就是原住民；有些並不是，所以我們就可從拍攝角度、手法、劇情、演員設定等多角度去剖析其深層的「原漢意識」，並探究為何有如此差異性存在。此外，有些相關的問題則還無暇涉及，如：

（一）電影欣賞與閱讀

電影由欣賞到閱讀，態度的轉化是從消遣到對藝術本質的尊重。然而，從欣賞進入到閱讀，勢必是欣賞者對文本產生了喜歡，所以才會想要再去深入的「閱讀」電影。而這也是人們在研究此一課題最基本的要素。

（二）電影閱讀的意義

至於所以要閱讀電影的意義，則有一段簡要的論述可以依據：

> 觀眾或讀者閱讀作品，也促使作品完成其意義。觀眾在映像流動的場景中，觀照人物和事件的始末，光影的變化、色彩和聲音的交疊，對每一觀者都有其差異的意義。每一個觀眾所感受的意義不同，也意味和編導所設計的意義也可能不同。觀眾並不是要還原編導原來所賦予的「意義」，雖然二者意義雷同更令人振奮。一旦觀眾感受的意義和編導設計的

意義有所不同，這意謂：二者知或體會層次有所差距；也可能是編導原來構築的意義已經由「文本」擴大延伸，超乎編導原有的意圖。換句話說，編導不能統籌所有的意義。閱讀美學的「意義」在此。（簡政珍，2006：182）

（三）觀賞者的自由度

此外，觀賞者所體會的意義，雖然可能超脫出編導原本設定的範圍，但並不是毫無節制的自由。觀賞者面對既定的文本，也同時必須面對文本和文本之間的相互交涉性。這是人在解讀一文本時和自己生活經驗相互結合所造成的結果，也因為文本和文本之間的相互交涉性，觀賞者必須從中取得平衡，取得對這一文本的認同或產生新的解釋。

（四）辯證的影響

電影的閱讀是傳統和個人才智的交相辯證。觀賞者以自己本身的知識或經歷去閱讀作品，而閱讀後所產生的回饋，可能和編導所預設的結果是一樣的，當然也可能出現編導所從未觸及的視野。因此，觀賞者的見解帶給編導無形的刺激與壓力，所以觀賞者與編導者之間產生了一種相互辯證的關係，而觀賞者的解讀也可能會左右編導的決策，是迎合大眾或者是曲高和寡。

以上這些課題至關重要，但本研究因有時間和心力限制，無法一一細作交代；只能從我個人所見所聞的立場出發，試為表出我對原住民影片關涉原漢意識的發現，容或有立論不周的地方。由於這種侷限不可避免，所以我必須以充實自我脈絡的方式來作一點彌補，期待有不同的觀點或見解的對諍。

第二章　文獻探討

第一節　影片

一、電影閱讀美學

　　熟悉一門藝術就是熟悉該藝術的語言，電影是映象的語言，它是動態非靜止的，這也是它和繪畫及相片最明顯的差異，而這也帶給觀賞者更豐富多元的感官刺激。電影的動感主要在於鏡頭的組合，也就是蒙太奇。影像未投射到影幕前，所有的人物或景物靜靜躺臥在膠捲的畫格裡，這時只是像許多相片的排比，一旦這些畫格經由放映機投射到影幕上，靜態的人物就動了起來。一「動」起來，動作的方向、動作的持續時間、動作所牽連的因果關係、動作所引發的悲喜，都關係到觀者的感受。鏡頭和鏡頭之間的銜接所造成的動感是電影成敗的因素。（簡政珍，2006：6）而觀賞者倘若能熟悉電影中所使用的「語言」，在觀賞過程中自然能「讀」懂影片中所要傳達的，不管是顯而易見或隱含的部分。

二、現實印象

　　在電影理論的許多問題中，最重要的一個是，觀眾在看電影時所經驗到的「現實印象」問題。觀眾在看電影時所經驗到的幾近是真實情境，絕對比閱讀任何文學作品或欣賞藝術畫作為更甚。電影

帶給觀眾的是一種認知和情感的參與過程，電影很容易就挑起觀眾的認同感，而且是絕對的生動有說服力，它提供給我們一種活生生的真實證據。（Christian Metz，1996：24-25）觀賞者的認同感和銀幕上呈現的畫面所以產生連結，除了是現實印象的影響，也是個人經驗的投射，這樣的因素牽動了觀賞者所有的情緒還有對影片的評價。

三、當代電影美學觀

　　從二十世紀七〇年代以來，世界電影進入當代電影階段，當代電影十分敏銳又強烈的感應這個時代，國內外銀幕上不斷湧現出新的追求和探索，電影的創作風格、藝術結構、表現手段，在美學觀念和美學思潮上呈現錯綜複雜的形態。

（一）當代電影美學思潮的開放性

　　當代電影不僅主要取材於現實生活，二十世紀科學技術的迅速發展，正在迅速又深刻的改變人類的生活方式，並滲透到文學、藝術各個領域。其重要特點是具有鮮明時代特色的開放性電影思維。主題開放是當代電影進化的趨勢，是不斷地向人價值生活的深處發展；向人內心世界的深處發展，從而使當代電影突破了生活故事化與人物性格化的階段，跨入了內心世界審美化的階段，在銀幕上展示出更加寬闊的現實生活與更加深邃的精神生活，揭示出社會歷史的真實和人物靈魂深處的真實，使當代電影的主題具有開放性。（彭吉象，1992：50-51）

（二）當代電影美學思潮的綜合性

　　二十世紀七〇年代初，電影理論界出現了以美國布里安・漢德遜為代表的電影「綜合美學」，在他所著的《電影理論的兩種類型》

一文中，布里安‧漢德遜認為，蒙太奇理論是一種「局部──整體」的理論，涉及的是影片中局部和整體的關係；而長鏡頭理論則是一種「形象──現實」的理論，涉及的是電影和現實的關係。因為它們各自只側重電影創作過程中的一個階段，所以布里安‧漢德遜整合了二者創立了「綜合美學」電影理論。（彭吉象，1992：55）

（三）當代電影美學思潮的多元化

隨著科技革命興起以及現代思想文化環境的迅速變革，形成當代藝術向多學科滲透的趨向。影響電影題材範圍擴大到社會學、哲學、心理學、邏輯學、人類學、民族學、考古學、自然科學等廣大領域，湧現出政治電影、思想電影、哲理片、倫理片、心理片、推理片、科幻片等等，呈現出多元化的美學思潮。（彭吉象，1992：58）

四、電影理論

二十世紀下半葉是電影理論風起雲湧的年代，理論被提出、理論被質疑、理論被修正。行進了這半世紀以來，對電影藝術無數的深刻反省，使得電影的研究設限與思維意識愈來愈臻明確，思維架構愈來愈嚴謹而獨特。然而，面對這或已定形、或未定論、或不斷修正的思想運作系統，其實不僅初探電影理論門徑的人目眩神迷，連已入堂奧的電影科系學生也不免時有困惑。（吳珮慈，2007：21）

義大利的電影理論家卡塞提出版的著作《電影理論：1945-1990》一書，檢視了二次世界大戰之後歐美地區所展開各種理論流派，並提出三種範形──電影本體論、電影方法論及跨領域理論，來統整當代電影理論的主要思考走向。卡塞提從理論構成、批判準則、研究手段等幾個不同的角度切入，將三種理論軸向加以比較、對照，綱舉而後目張，以求凸顯三者彼此之間的異同。（吳珮慈，2007：23）

我們可以由以下簡單的表列來總括：

表 2-1-1　電影理論三種範型

	本體論	方法論	領域理論
分布年代	二十世紀六○年代年代以前	二十世紀六○年代中期至七○年代中期	二十世紀八○年代至今
研究手段	描述性（discriptive）規範性（normative）	系統性（systematic）科學性、科技整合	橫向跨領域
批判準則	是否觸及「真理」	是否精確、嚴謹	是否透過觀察現象與質疑現象、構成定形化概念的撼動
主要成員	影評人	學者、電影研究者	文化研究者、知識分子
衍生場合	電影期刊、團體座談	學院或研究中心	學院或大眾傳媒
表達媒介	影評雜誌	專業學術期刊、專書、論文	學院內部研究、公共化議題
最終目標	文化層面的影響	學術層面的影響	社會層面的影響
重要代表	巴贊尚米堤	梅茲尚路易‧德里溫柏托艾科	女性主義電影論述、後現代與文化研究

（資料來源：吳珮慈，2007：23）

　　電影理論知識建構，無疑成為當代電影教育中必備的環節，當然是研究領域中不可或缺的工具。電影理論的發展脈絡在解構和後現代語境下，與其他人文社會學門之間有了更多互涉與互動的過程，激盪出不同形式的言談與評論。在這個去中心化、眾聲喧嘩的年代裡，電影理論的範疇與走向，及其持續衍生或修正的多元分析基模，其實就展演了人文社會學門思想交鋒的歷程，反映了思潮變動的深刻軌跡。（吳珮慈，2007：29-30）只是分眾電影並未被重視，如原住民影片所體現的特殊意識及其審美觀，還排不上論者討論的時程，更遑論為它建構一套可認知用的理論了。

第二節　原住民影片

　　過去在談論電影與原住民之間的關係，主要都是以記錄片為主，較少討論劇情片的部分。1990 年代開始，臺灣興起一股影像記錄風潮，第一批經過訓練的原住民影像工作者也紛紛投入部落歷史與現況的採集工作。1994 年，行政院文建會與電影資料館合作，所舉辦的「原影展」的活動，應該是官方首次將原住民影像介紹給社會大眾的第一次嘗試；而直到 2000 年的「真實邦ㄗㄚˋ阿美影展 Real Amis Real Pangch」及 2001 年的第一屆臺灣國際民族誌影展的「蘭嶼專題 Orchid Island In Focus」，才使得原住民自身藉由攝影機所說出的故事，有機會有系統的在公開放映的場合正式和社會大眾見面。（楊煥鴻，2007：11）

　　但 1990 年代之後電子錄影、攝影機的進步及容易取得，雖使得記錄片拍攝工作平民化及普遍化，而造成陸陸續續有原住民自己拿起攝影機拍攝自己與部落的故事，進而透過「攝影機」而取得自身的發聲權，使自己成為鏡頭下的主人，但在以大形編導製演作為生產體系的「國片」中「臺灣原住民」仍是個極為稀少、較邊緣的題材。（楊煥鴻，2007：11）

　　此外，漢人擁有電影技術絕非憑空而來，其中在歷史上有著與日本剪不斷理還亂的殖民情境，依據許多電影史的研究學者的研究指出，臺灣電影是由日本殖民時期作為開展的起點的，而臺灣原住民也早在日本時期就已出現在「臺灣」的影像工業之中，如 1918（大正七年）的《哀之曲》、1927 的《阿里山の俠兒》、1932 的《義人吳鳳》和 1943 年的《沙鴦之鐘》等劇情片和一系列以宣傳為主軸的紀錄片（呂述上，1961；陳飛寶，1988；李道明，1994；葉龍彥，1998；三澤真美惠，2002），且臺灣的電影與其他第三世界的電影的發展脈絡大致相同，都是伴隨殖民歷史而來（陳儒修，

1993b：4）；影像表現大致上也是從攝影過渡到電影、電影美學從記錄過渡到劇情。另一方面，國民政府從接收臺灣到全面接收日人資源，電影界無論人才或器材都嚴重缺乏，再加上政治、社會秩序的不穩定，臺灣電影當時的發展情形只能以「紛亂」來形容，其間不但有上海影業與港人來臺拍攝與原住民有關的「風光片」，臺灣民間興起的「臺語片」的熱潮也有原住民影像的身影，國民政府的公營片廠也在 1960、1970 年代拍攝《吳鳳》（1962）與《密密相思林》（1976）。其中吳鳳的故事自日據時期開始就有日人開拍，其後張英、張徹也於臺灣光復後來臺拍攝《阿里山風雲》（1949）就是吳鳳傳。三者對吳鳳故事的差異、詮釋與意圖有何不同，更是值得我們關心。1970 年代之後，「本土化」浪潮紛紛從不同層面衝擊臺灣內部的威權體制，臺灣新電影運動承繼臺灣鄉土文學論戰的本土視點，開啟了臺灣電影對於臺灣經驗的詮釋與探索，而臺灣原住民也漸漸脫離與臺灣高山、海濱相依互存的「異族」形象，取而代之的是成為生活在臺灣這塊土地上的一員。1990 年代臺灣由於資本主義籠罩之下，急速地後現代化與全球化，都市（臺北）化的結果造成大量的城鄉移民，原住民影像的創作者也順應這股潮流將核心的關懷放在都市原住民的處境之上。2005 年臺灣的「威象」、「風車」及香港的「光盛」不約而同地選擇拍攝原住民為題材的電影，三部電影和先前的影像最大的不同，在於都是描繪原本身處都會的主角在歷經一趟原住民生活洗禮之後脫胎換骨的故事。這種與過去敘事上截然不同的「逆轉」，是近年來原住民社會的頻頻發聲與努力的結果？抑或是另一種他者的想像？這些都值得我們細細思量。因此，藉由回溯臺灣電影與臺灣原住民之間的關係，以原住民相關影片作為分析文本，並以影像的產製脈絡與影像表現作為分析主軸，在文獻的回顧上從日據時期作為分析的起始點，可將臺灣原住民影像在殖民關係下的轉變（日人→漢人）做出一歷史縱深的理解。更可將陳麗珠所處理的「漢人／原住民」的殖民關係作更細緻

的剖析，就是港人與國民政府之間的差異為何？同一時期，民間的臺語片的原住民影像又透露出何種意涵？特別是 1990 年代之後原住民紛紛拿起攝影機成為「說故事的人」的情形之後，是否使得臺灣電影整體對於先前原住民影像的對待產生重大的差異？（楊煥鴻，2007：17）

電影學者李天鐸指出，「光復初期」臺灣電影的發展情形只能以「紛亂」來形容。歸結原因在於當時政治、社會秩序的不穩定，經濟底層的晃漾與電影發展交錯互動的結果，就是當時臺灣剛擺脫日本殖民時期的電影依附生態，卻又尚未為隨後威權體制主導的反共文藝政策所籠罩。（李天鐸，1997：55）由此可知，臺灣光復初期（1945-1949）的四、五年間，是政治社會情勢巨變的過渡時期，而觀察此時期中的電影製作工作，或可使我們了解當時的社會與文化現象。就如前文所述，由於臺灣在日據時代的電影業是由日方強勢掌控的光景，而且呈現映演獨盛、製片慘白的工業體質。因此，臺灣光復初期，在國民政府的能力只能勉強接收的情況下，電影業僅能維持日治時代的局面。

值得一提的是光復後初期的上海影業，對臺灣山光水色頗感興趣，紛紛來臺拍攝外景。初期曾因「二二八事件」中斷。1948 年 5 月 28 日，上海「西北影業」在臺灣籍導演何非光的帶領下，到臺中霧社與臺東拍攝主題有關原住民的影片《花蓮港》是描寫山地姑娘與平地醫生的戀愛故事，成績不差，背景音樂一律由臺灣的民謠，表現濃郁的地方色彩，頗獲好評。（呂訴上，1961：31）後來何非光想在臺灣中部招募演員設立臺灣製片公司，打算攝製「霧社事件」的故事，可惜後來沒有成功。而當時國泰影業在臺灣上映的片子很多，所以有意在臺成立製片機構，導演徐欣夫與石士琦來臺籌備相關事宜，但後因 1949 年的國共鬥爭逆轉，與上海國泰無法取得任何支援，於是改為協助民營公司「萬象影片公司」拍攝《阿里山風雲》（1949）（吳鳳傳），劇情敘述當時在嘉義山區的原住民

仇視平地漢人，而山地村落又有獵人頭的習慣，於是每當新稻收成時，他們便會在經商通道沿途獵殺來往的漢人，一時之間漢人莫不聞之色變，但為了生存，只有冒著生命危險穿梭於通道上。直到一位大陸移民吳鳳，奉派擔任此地通事，他憑著一股熱誠希望改革這項惡習並自願為原住民看病，在經其努力及一次機會中，終於說服了原住民以上次械鬥後死去的人頭來作祭神之用。於是日子也就相安無事一陣，但日後不料連年天災，人頭又已用盡，原住民要求殺人以息天怒。吳鳳見無法改變，便命村人獵殺由自己喬裝的過路客。等到村人發現自己誤殺恩人，才下定決心戒除獵人頭這項惡習。值得注意的是，劇中吳鳳與原住民酋長的對話，原住民酋長說：「出草是我們祖先傳下來的規矩，不是我們要人頭是神要人頭。」吳鳳回答道：「那你們為什麼不拿自己的頭？」「殺人是犯法的，而且太慘忍。」而後吳鳳於是跟原住民達成以過去原漢械鬥時的人頭充數，直到用完再說。此段對話可以明白的是，此劇是藉由原住民的出草惡習來作為烘托吳鳳的刻板角色，劇中一幕，吳鳳看著牆上掛著的「鞠躬盡瘁，死而後已」（特意以光影效果處理）的字樣，於是決定自行犧牲的一段戲，可說是導演意圖極為明顯的作法。而導演張英、張徹原本只是打算來臺取景，不料完工時適逢國共在上海開戰，後來國民黨政府全面撤離上海來到臺灣，攝影組也因此留在了臺灣。此外，此片外景佔三分之二，原本預定在實地「阿里山」開拍，但因「阿里山」的山高樹大，光線不足，歌舞鏡頭又須大量原住民的臨時演員加入，於是改至花蓮港拍攝。（呂訴上，1961：36）《阿里山風雲》最後在經費拮据下，於 1949 年十二月底勉力完成，成為光復後，在臺開拍的第一部國語劇情片。（葉龍彥，1995：42）而在《阿里山風雲》殺青之後，中國電影的製片公司的廠棚設備、生產器材、乃至電影創作與技術人員，多留在大陸未撤退，使電影業失去了百分之八十的設備與人員，只餘下百分之十五在香

港，百分之五逃到臺灣，製片活動遂告沉寂沒有開拍任何一部劇情片，直到 1950 年底才又見諸行動。（同上，46）

從上述我們可以發現，光復初期「臺灣」對於大陸影業而言，只是睽違五十年之久的「他處」，來臺只是為了拍攝臺灣的山水風光以滿足內地觀眾對臺灣的好奇心。由此不難想像以「原住民情節」為敘事主軸的故事為何會成為題材之一，也顯示「奇風異俗」是當時大陸影業對臺灣的主要詮釋觀點。（楊煥鴻，2007：43-44）

二次世界大戰結束後四年（1945-1949），是臺灣最混亂的四年。這四年也是國共的最後決戰，造成上海電影工業停止生產，並且被迫往香港與臺灣遷移。《阿里山風雲》為臺灣邵氏武俠電影時期大師張徹的第一部作品，據張徹的回憶錄記載，此片中許多影像元素，如男性為主的陽剛作風，打鬥動作，都在其後來的「武俠類形」電影中，加以沿用。本片的主題曲〈高山青〉，由鄧禹平作詞，周藍萍作曲。自 1950 年上映以來，至今仍然耳熟能詳，每人都能琅琅上口，歌詞中所描繪的美麗圖像，仍是我們對於山地想像的來源之一。（葉龍彥，1995：51-52）

到了 1950 年代，其實公營片廠生產的國語影片仍然相當有限，當時臺灣電影的真正主流其實應該在於民間出資的臺語影片。依據呂訴上的研究：「從 1950 年起，國語片大多是由香港進口來的。那就是說，1951 年度 41 部國語新片中，除去臺灣出品的兩三部外，其餘多是香港出品的影片。且 1957 年是民營年，公營產只有中影的一部，其餘都是公營與民營合作或是香港來臺拍攝的片子，而原住民影片，如莫康時的《山地姑娘》（1956）、王天林的《阿里山之鶯》（1957），與袁叢美的《阿美娜》（1957），都是這個情境背景下所拍攝的作品」。（呂訴上，1961）爾後由香港邵氏來臺合作的《黑森林》（1964）和獨立完成的《蘭嶼之歌》（1965），則仍未走出國民政府的框架。（楊煥鴻，2007）

雖然如此，專門以原住民影片為談論對象的論述仍然少之又少，更別說更進一步去處理原住民影片裡所體現的殊異的意識形態和審美特徵了。

第三節　原住民影片中的原漢意識

電影作為一種傳播媒介、訊息製造者，在素材處理的過程中，常常會經過濃縮或放大的過程，可能因為目的的需要，也可能只是簡便地把相似的物件加以類比化而形成刻板印象。（李力劭，1994）2005 年以前的臺灣電影工業，多由漢人導、編、製、演原住民相關電影，因此漢人對原住民的想像多透過劇情、角色彰顯，也透過電影快速且直接地將漢人對原住民的刻板印象傳達到一般大眾眼中，加強了觀眾對原住民的印象。（陳麗珠，1996；王俐容，1996）

過去的幾十年間，雖然臺灣和香港拍攝過多部以臺灣原住民為題材的劇情片，但它們多半只是在取材上「有關於」原住民，卻非以原住民的現實生活為基礎，更未能以原住民的觀點為出發。（矢內原忠雄，1999）

以下就以《阿里山之鶯》及邵氏出品的《黑森林》與《蘭嶼之歌》作一比較。

《阿里山之鶯》的故事敘述山地少女傅婀娜與漢人伐木工頭趙虎相戀，同族少年麥羅斯因覬覦傅婀娜美色，所以趁趙虎酒醉前往傅婀娜家途中，用箭害死趙虎，傅婀娜因而投海殉情。片中雖然出現「人都是一樣的，只是環境不同」、「不分你我，都是一家人」的平等意識，但卻仍免不了啟蒙教化的主題。如傅母病了，部落巫醫束手無策，傅婀娜向趙虎拿了「平地人」（漢人）的藥這才將傅母治好，及酋長以伐木會破壞山地風水（這詞兒不是漢人的嗎）為由，禁止趙虎等人伐木，而趙虎向他說明他們不只伐木還造林，酋長見到原來沒長樹的地方都植了樹苗，這才應允漢人伐木。且片中漢人

男性與原住民女性的戀愛模式仍不脫一般漢人通俗劇的模式；影評人迷走就指出，傅婀娜在劇中的扭捏羞怯，其實是漢人模式的翻版，而趙虎片中的原住民對手麥羅斯則是父親留給他很多遺產，又是酋長的義子，因此做出仗勢欺人、挑撥離間、調戲強暴婦女等惡行，這完全是漢人通俗劇中的典形角色。（迷走，1998：62-63）迷走更進一步說明：「影片中的背景雖是阿里山，但卻可以在海邊山崖上眺望海景，甚至可以一下子從山上跑到海邊」──基本上近乎一個虛構的族群社群……基本而言，影片中的原住民是按照漢人的模式來塑造的，他們是低一等的漢人，或是漢人有缺陷的版本」。（迷走，1998：63）陳麗珠也指出，片中穿插大量原住民歌舞場面，雖處理未如同一般迷信祭神的刻板印象，但反而是說明原漢之間不可消除的差異，如片中漢人過中秋，傅婀娜反而要求妹留在家中的安排可作說明。（陳麗珠，1996）這一點，迷走則認為「原住民歌舞儀式在電影的出現，可能是漢人在觀光、商業力量的操弄下，風景區固定的觀光歌舞表演印象所造成的」。（迷走，1998：64-65）所以本片對原住民的呈現，可說是如迷走所述是「想像的異己」的安排，且就整體的敘事方向而言，雖未將原住民整合於漢人（非漢民族主義），而是以原漢之間有所不同但漢族較為優越的方式進行（基本上是一種同化論述），如傅母相信漢人的藥也可能可以治好自己，酋長的風水觀被進步的「環境永續」意識說服等，將原住民馴服在漢人的思惟之下。從今天的角度來看，其實酋長的看法才比較接近實況，趙虎的一番說詞，基本上可說是漢人在歷史上對原住民剝削過程的美化說法。且片中傅婀娜因被選為聖女，所以無法馬上隨同趙虎殉情，也說明被殖民者的女性在此的相對弱勢。而《黑森林》的故事則是敘述伐木工人張長河到大雪山林場工作，在一個偶然的機會中，幫助原住民少女美甸娜擺脫伐木廠小開金少爺的糾纏，因而相戀。其後因伐木廠老闆之女──金鳳珠的介入，因而產生許多漢人與原住民之間的糾葛。影評人黃仁指出，此片主要是在

宣傳造林和保林的重要，更強調大自然的力量。（黃仁，1994）但陳麗珠指出，此片雖如黃仁所稱是一政宣片，目的在宣傳造林和保林，但並不明顯，反而有點「救贖」意味。陳麗珠指出當片頭音樂唱出「黑森林，遮天蔽日如海深，從前是毒蛇猛獸的出沒地……」，銀幕首先出現的是一個高大山林的特寫，是一個連陽光都透不進來的地方，而後音樂接著播出「今日森林起笑聲，伐木工人喜洋洋……」時，畫面出現大樹傾倒，陽光撒落，伐木廠忙碌的場景；似乎在說明漢人是原住民的陽光，不只是文化上的還是情感上的。（陳麗珠，1996）陳麗珠指出，日本政府撤臺後，國民黨政府接續日本的統治地位，在「中華民族」的概念上，原則上將原住民視為「同胞」，視其為一個需要被「輔導」、「照顧」的族群，因此各項施政都以教化、漢化原住民為目標。以 1951 年起在山地普遍推行的「三大運動」──「山地人民生活改進」、「定耕農業」、「育苗造林」為例，就是在促進山地平地化，也就是「人工」的同化政策。而 1966 年實施的「推行促進山胞開發利用山地保留地計畫」，美其名為促進族群的接觸與溝通，實際上卻是將原住民社會納入整個社會經濟體系之中，使漢人的市場經濟得以進入山地，直接影響甚至破壞其傳統。（同上，51-52）所以《黑森林》的故事完全是漢人為了獲取森林資源，所編織的美麗神話。此外美甸娜所擁有大池塘和九曲橋的山地房屋，也宛如漢人想像的桃花源；劇中把未設神像的阿美族硬塞一個大神像的做法，更凸顯漢人再現原住民他者的一廂情願，及其對被殖民者的認識不足。且劇中原住民的土地，竟然是伐木場老闆善心借給他們住的，這對爭取土地權的原住民更是一大諷刺。此外劇中美甸娜為顧及全族利益答應下嫁伐木廠小開，片尾小開及時覺悟而欲成全張長河與美甸娜，張卻堅持離去，美以死要脅並對張說「你不要我，我就去死」的話。陳麗珠指出，這強調了原住民沒有漢人就無法生存，原住民是因漢人的利益而存在《阿里山之鶯》也有同樣的處理模式。總括來說，整部片是以救贖來掩飾

剝削，以浪漫來遮掩征服。(同上，66)而美甸娜也和傅婀娜一樣，作為「他者中的他者」的原住民女性角色，必須為了全族人的利益而犧牲自己(美甸娜必須嫁給伐木場小開才能使族人不被強迫搬遷居住地)。(楊煥鴻，2007)

　　《蘭嶼之歌》則是將山林場景拉到雅美族的蘭嶼，故事敘述漢人醫生何唯德由美國回國找尋父親，並從父親朋友口中得知其父在二次大戰期間，曾自願到紅頭嶼(今蘭嶼)研究紅蟲(一種微生物)，因此遠赴蘭嶼尋親，在島上期間與巫醫巴達周旋並與雅美族孤女雅蘭相戀，最後何醫師尋找到了父親的骸骨，也找到了醫治紅蟲病的方式，並決定留在島上繼續行醫。本片值得注意的是，醫學在此片變成了漢人文化優越性的最佳證明，也是漢人要征服教化原住民的最佳工具(《阿里山之鶯》與《阿里山風雲》都有類似的橋段)，就是劇中大頭目身穿武士裝，是為了趕走「阿尼頭」(惡靈，劇中指出雅美族認為人生病是由於被魔鬼附身)，而巫醫巴達為搶奪大頭目位置，不但獨自前往魔鬼居住的小紅嶼，更在族人面前把古路治好。爾後何醫師為使診所更有生意，於是邀巴達比試，後用計贏了比賽，從此病人絡繹不絕，何醫師更在後來宣稱巴達的趨鬼儀式是魔術。值得注意的是，何醫師能以醫學知識作為製造權力的工具，其實是藉著雅蘭的幫助，倘若不是雅蘭幫他施法(在標槍上綁線，使其能射中很遠的靶心)，何醫師的計策是不可能奏效的。陳儒修指出，雅蘭的角色設定，與一般將原住民女性定位為富有異國情調而且被動的形象有所不同。就是雅蘭由於為一孤女，所以被外籍神父扶養長大，因此她可以順利游走於三個文化之間：雅美文化、西方宗教以及漢族文化，但其認同的對象始終是文明的一方(例如她要求愛慕她的西呼達穿上褲子)。也由於她的「無根性」，她可以對外來的漢族醫生產生愛慕之情，卻不會遭遇文化衝突的問題，甚至可以糾正何醫生偏狹的文明人／土人之間的分野。在這部片中她一直擁有主體性，坦然主動的表現對何醫生的愛戀，如要求何醫生：

「叫我的名字！」相反的何醫生仍拘泥於漢人「男女授受不親」的道德禮儀，而無法面對雅蘭純真的愛。（陳儒修，1993）而雅蘭於片中在雅美文化的見證下（在一場歌舞後將花環贈予何醫生），使何醫師成為其雅美戀人的身分，並在何醫生親吻她時，對何說：「我真喜歡這樣，為什麼我們雅美族沒有想到這樣？」而後鏡頭帶出雅蘭褪下衣服，主動獻身於何醫生之際，何醫師拒絕，並要求雅蘭不要這樣。這凸顯了原漢之間的文化差異。但片尾雅蘭留住何醫生的承諾，卻是答應「不再這樣脫衣服了」。此時漢文化是藉由敘事由「差異」轉為「征服」或是一種「尊重」？從另一方面看，片中隨著何醫師同船的兩批人也很有意思似乎帶有反動的寓意，其一為攝影師和其助手，另外兩個人為搜購夜光螺的商人。那兩位拿攝影機的人，似乎永遠無法完成任務，不是鏡頭蓋忘記打開，就是找不到攝影機。有一幕更安排雅美人拍攝他們的畫面，這似乎是導演有意混淆觀察者（研究者）與被觀察者（被研究者）權力之間的安排；而商人原本要藉由幫雅美人興建神廟，來要求雅美人幫他們蒐集夜光螺，最後竟是雅美人要求商人幫他們將建材準備好，否則再也不幫他們蒐集夜光螺了。導演如此「權力倒轉」的安排，只是為了效（笑）果？還是導演為原漢之間的「族群衝突」做出一番新的預言？陳儒修指出，「影片中人物這次的蘭嶼之行，收穫最大的，大概不是認識雅美族，而是重新去認識自己，例如攝影師的助手，意識到他以往被剝削的情形，反在最後命令攝影師背器材」。（同上，46）由此可知，導演在這部片原漢的權力位置似乎提供了多樣的解釋，或是說同化的敘事主軸其實是安排在何醫師與雅蘭的愛情互動上，且巴達在片中的原住民負面形象仍舊沒有太大的改變，但隨著雅蘭角色的「無根性」（不再脫衣服也或可解讀為某種尊重）而使二者關係（原漢）似乎也呈現某一種「族群平等」性。此外片中飛魚祭等原住民歌舞場面，攝影機的視角似乎帶有「記錄片」的風格，十分詳實記錄雅美族人的表情，並且非由劇中任何人物的視角出

發，這似乎是導演刻意排除觀察者與被觀察者的對立結構所設計的巧思。所以本片作為「香港／廣東人／漢人」，透過臺灣，與「蘭嶼／雅美人」的對話，在影像處理上雖不脫以往漢人政宣片的刻板模式，但我們似乎在此片見到一種「族群對話」的可能性。（王悅雯，2004；楊煥鴻，2007）

臺灣在 1951 年後通過「三七五減租」，1953 年行政院更宣布實施「耕者有其田」，這兩項重新分配土地資源的重要政策一經公布，雖然對佃農有利，卻讓地主利益受損。為了疏導地主的抗爭心態，同時也宣傳這項「德政」，政府乃在實施前運用各式媒體廣為宣傳。（黃仁，1994）黃仁指出，這類農土改類形的政宣電影，由於《養鴨人家》參加柏林影展時被視為政宣電影而告落選，此一事件讓片廠深刻體會到「政宣」意圖過於濃厚是會對電影藝術造成傷害的；但又由於擺脫不了上級交代的政宣責任，且反共抗日的口號已經過時，而「鄉土寫實」又不能太「健康」，因為一旦健康到變成政宣就會傷害寫實，在種種考慮之下「尋根」及訴諸「民族主義」的影片遂告出現。（同上，1994）而所謂尋根及訴諸民族主義的電影，指的是故事劇情乃是藉由歷史先民的故事，來比喻當時的狀況，繼而鞏固政黨統治的正統合法性，以及適時針對島內的政治思想（就是臺獨）不著痕跡的予以辯駁。而吳鳳的故事，因具有「安撫原住民」及「鞏固省的政治功能」，便在電影中一再出現。前面提及，1950 年由張英、張徹所拍攝的《阿里山風雲》是光復後上海國泰公司來臺灣所拍攝的第一部影片，其時代意義與政策宣傳的目的自然不在話下。1962 年臺製再次拍攝吳鳳的故事《吳鳳》，導演為卜萬蒼。片中敘述由福建來臺經商的「番割」吳鳳，由於平時熱心助人再加上救了頭目的兒子，後自願擔任通事，頗受當地原住民愛護。劇中吳鳳一方面極力破除山地村落對巫醫的迷信，另一方面希望割除獵人頭作為祭祀的惡習，便要村人將某次械鬥後死亡的人頭留存下來，作為今後祭祀之用，告誡以後不准再出草。不幸，

由於連年發生天災、地震和瘟疫，族人以為是祭祀未用人頭所致，因此要求吳鳳准其獵殺人頭，吳鳳無法阻止，於是決定「犧牲取義」，喬裝成騎白馬的紅衣人，並告知村人可將他殺害以祭神。直到族人取下頭套，發現自己錯殺恩人吳鳳，悔恨不已當場跳崖自殺。影片最後，吳鳳的影像出現在空中，最後鏡頭停在吳鳳廟，吳鳳成了原住民祭祀供奉的「神」。而此片與過去唯一不同的地方，在於加重了吳鳳與原住民少女薩妲蘭的戲分，增加了全片感性的部分。但迷走指出，片中雖將吳鳳與被搭救少女薩妲蘭描述成形同父女，但片中安排薩妲蘭到吳鳳家服侍吳鳳作為報答，但當薩妲蘭開始穿上漢人服飾，竟表示要一輩子侍候吳鳳，而不願嫁其原住民戀人馬歌，甚至在住在馬歌家的當晚又跑回吳鳳家。這段劇情仍舊明白表示漢人父系家長式的男性魅力也遠勝於原住民青年男子的愛情。（迷走，1993）而當時臺製廠長也曾舉出三點拍《吳鳳》的理由：吳鳳的故事可證實臺胞均來自大陸，對開發土地，革除不良習俗有重大貢獻。吳鳳是出身布販的小公務員，希望此片促使公務員能效法吳鳳，忠於職守，視死如歸。本片強調犧牲的精神，對反共大業和當時的社會很重要。（黃仁，1994）陳麗珠的研究指出，《吳鳳》一片作為政府教化原住民的表徵是毋庸置疑的，但對於此片的解析也隨歷史時空的轉變而呈現不同的面貌。（陳麗珠，1996）

　　1980 年代，隨著政治的解嚴，泛原住民運動的興起，吳鳳殺身成仁的故事受到挑戰，而往後影片的解析則大都以平反原住民的野蠻情形，及指責漢人的殖民企圖為主。如 1987 年 8 月官鴻志的文章，發現國語課本中「吳鳳管理山胞」並無史實根據；且又將日本人建構「吳鳳神話」的心態與手段，作了一番批判性的考察，並舉日本人在 1938 年發動對中國的侵略戰爭，為了民心士氣的加緊動員，而強力宣揚《沙鴦之鐘》為例，說明類似的神話建構背後，都有不可告人的政治動機。所不同的是《沙》片是為日本軍國主義政權服務，《吳》片則是為國民黨政權服務。（引自吳其諺，1993；

陳麗珠，1996）吳其諺並指出：「《吳鳳》的出現其實是國民黨承襲了日本人開發阿里山森林資源而推出的吳鳳神話，作為闡揚儒家道統以鞏固全國犧牲奉獻的精神，建設反共復興基地的張本，其原因與原住民根本無關，『吳鳳』再次成了一個由漢人殖民主義為統治原住民而營造出來的人物」。（吳其諺，1993；吳其諺，1999）此外，原住民在片中的呈現，也不是要觀眾認識原住民（所以把鄒族說成排灣族也無妨），而是為了將原住民被文明剝削的過程所經歷的暴力簡化而已。（楊煥鴻，2007：52）

依據李天鐸的說法：「在二十世紀七〇年代臺灣經過二十年的發展，當時出現了許多的通俗文化形式，瓜分了自日據時代以來電影獨佔人們休閒娛樂的形態」。（李天鐸，1997）然而，值得注意的是，當時民營片廠於臺灣 1960 年代末至 1970 年代初所投資的兩大類形片——功夫武打片（以邵氏為主）與文藝愛情片（以瓊瑤為主）及黃梅調電影，與黨國機器的文藝政策根本是背道而馳；也與當時社會的民族意識與國家政局毫無指涉與扣連。事實上，這兩種類形電影在黨國意識眼裡，一個是殺戮暴力、崇尚武技；一個是渲染愛情、背離現實。所以在當時負責電影事業管理與輔導的教育部文化局就以公布行政命令的方式，企圖對中外影片中所有殘殺、打鬥、色情的畫面予以嚴格查禁，對於符合中國文化精神的科學、教育、文藝、歷史等優良國語影片則予以外片配額獎勵；而隨後接替業務的新聞局不但蕭規曹隨，更施行震撼電影界的「劇本審查制度」（電檢制度）。

然而，臺灣民眾在面對當時臺灣國際外交處境上的孤立，及現實社會的競爭，再加上社會慾望的高漲，口味於是逐漸被一些標榜暴力、賭博、幫派等所謂「社會寫實電影」所吸引。由此可知，在 1970 年代所出現的，無論是以談戀愛為訴求的文藝片、殺人報仇為主軸的武俠片，還是變形的犯罪社會寫實片，在本質上都可說是對 1950、1960 年代以來國家文藝政策消極逃避的結果。（陳儒修，

1993：36）而在黨國意識機器運用強制或非強制的措施下，民營製片為吸取現實的經濟收益，以不碰「紅」但游走於「黃」、「黑」尺度邊緣的方式拍製影片，這大概是黨國機器所始料未及的。但是儘管如此，黨國機器在直接經由三家國營片廠介入電影生產、實踐國家文藝意識形態，則頗有相當的影響力。而本研究所探討的臺灣原住民影像，也是持續在國營片廠中繼續出現。又由於 1970 年代全球資本與共產兩集團的對峙持續升高，中南半島的戰爭局勢逆轉。臺灣與中共仍在「漢賊不兩立」居面下僵持。此時，臺灣社會底層雖因經濟因素日形穩固，但上層意識形態卻出現國家認同的危機。於此，當時的黨國機器自欲動員龐大的社會資源，以統合意識形態的基調，企圖吸納各方異質的義理，重新建構新的國族論述方向。隨著 1972 年日本與我國斷交，公營片廠相繼推動一系列抗日電影的拍片計畫。（楊煥鴻，2007）而這些計畫在整個 1970 年代也因不同的政治局勢而有不同的意涵的表述。（李天鐸，1997）

依據前述，我們可知抗日電影的產生，原在 1950 年代民間製片的臺語片就有涉及此題材，就是前文所提的原住民影片如何基明所拍的《青山碧血》（1957），還有稍後 1960 年代洪信德重拍霧社的《霧社風雲》（1965）都屬此列，且當時拍攝的原因可說是為了發揚本土文化。而 1960 年代因趕搭流行 007 間諜列車所誕生，大量以抗日地下諜報刺激事件為主的電影，可說是與政策毫無關連。但二者中唯一不變的，是日軍在片中千篇一律的殘暴形象。但李天鐸在《臺灣電影、社會與歷史》（1997）一書指出，自戰後，黨國機器其實從未有系統的以「政治動員」形態介入抗日電影的生產，來建構對日本這個民族宿敵的同仇情緒。（楊煥鴻，2007）

相反的，1950、1960 年代國營片廠所採取的是以「親日」的態度來整備自身欠缺的製片技術與人員。據聞臺灣第一部完成的彩色劇情片《吳鳳》（1962）還是臺製廠授引日本的技術人員才順利完成。李天鐸進一步指出，這個現象與政府當局有關；由於國民政

府挫敗來臺後的威脅首敵是中共，而同屬美國太平洋防線的日本，對臺灣已不具威脅，「脫殖民／去日本化」也不是當務之急，還可在「以德報怨」的口號掩護下，順勢借助日本經濟與工業技術的援助。（李天鐸，1997）（李天鐸，2001）且臺灣在 1970 年代所面臨的外部衝擊為首的並不是日本，而是 1950、1960 年代民生一直賴以存續的美國。美國自引發「保釣運動」與迫使臺灣退出聯合國後，造成一片社會反美的聲浪。但是黨國機器在現實利益的考量下，只能以「莊敬自強，處變不驚」來聊以自慰。在此情勢之下，我與日本斷交後，日本於是成為轉移整個臺灣內部各異情緒與訴求的代罪羔羊。如此便可解釋，為何 1970 年代由黨國機器所策動的愛國電影中，最主要的敵人會是日本。而中影後來為了轉化在野與臺獨的異質聲浪，與吸納社會鄉土尋根意識，而製作《香火》（1978）、《望春風》（1977、《梅花》（1975）等一系列描述大陸來臺先民反抗日本暴政的故事，《密密相思林》（1977）則是這個時期由中影出品的作品（陳儒修，1995；陳飛寶，1998）。《密密相思林》的故事，是敘說一個在新加坡發跡的華僑老太太陳玉貞回國觀光過程。老太太原本出生於日本後來臺灣投靠在阿里山擔任林場監督的父親，因火車上的邂逅而愛上原住民青年那谷里，後因日軍強勢佔領林場，原住民不滿統治而與日軍展開戰鬥。戰爭中，少女被迫遠走他鄉。四十年後，女主角返回林廠舊址，老情侶重逢，兩人仍依誓獨身，感情不變。黃仁評論：「此片巧妙地將省籍融合、經濟進步、抗日愛國、以及風光觀賞等多種政策電影的重要主題熔於一爐」。（黃仁，1994：175）其中重要的是，林場監督（陳父）在劇中，對日本軍國主義的強烈抨擊（就是在日本皇軍接收林場時向日本皇軍宣稱自己是中國人），及原住民不時成為召喚「祖國」與「中國人」主體（如原住民族長對日本皇軍說這裡是中國），還有那谷里的師父李天保赴義前對皇軍說：「中國地方大，人多，你們拿不走。」在在說明，中國人（漢人／原住民）對日本的敵視與同仇敵愾。劇中，

李天保原本收聽日本語發音的廣播節目,蘆溝橋事變後於是改收聽中央廣播電臺的節目。那谷里更在劇中對陳玉貞說:「我恨日本人,但我不恨妳。」陳則回應:「你要我吧,我要作一個中國人。」更是把觀眾抗日愛國的情緒催生到最高點。更巧妙的是將日本視為「中國人」(漢人+原住民)的唯一敵人,而在劇中建構一個共同的歷史悲劇。(楊煥鴻,2007:51-52)

　　至於 1980 年代李行的《唐山過臺灣》(1986)則是巧妙地利用原住民的存在凸顯了先民來臺開墾工作的繁雜與危險,連帶著也彰顯漢人移民對原住民也會帶來相當多的好處,如醫學保健、耕田種稻等。並藉由對「開拓精神」的宣揚,詮釋漢民族的仁德以及「團結建設」的真諦。劇中,敘述從廈門(唐山)來臺灣開拓的一行人,隨吳沙到今宜蘭(蛤仔難)開墾,期間雖有原住民的侵擾,但後因吳沙等人與原住民頭目溝通斡旋,及來臺尋父的醫生陳天杰協助原住民醫治瘟疫(水痘),原漢兩方於是達成協議。影片最後漢人與原住民在土地使用上達成協議,由漢人教導原住民耕種,雙方各蒙其利之下和平共存。依據吳其諺的比較,前文提到到沙鴦、吳鳳、吳沙都被拍成電影,三者都擔負著政策宣揚的神聖任務,只是服務的對象不同而已,其文中提到:「1986 年臺製所拍攝的《唐山過臺灣》,對於吳沙與原住民之間的土地瓜葛,其實較接近原住民後來的指控(就是長期被日人與漢人剝削)。且片中的吳沙用計善謀,除了用酒籠絡原住民頭目外,還設計要他侄子入贅頭目家為婿,以取得土地的所有權」。(吳其諺,1993;許進發、魏德文,1996)而面臨臺灣 1980 年代反對勢力的日益壯大,《唐山過臺灣》還肩負有宣導臺灣人是來自大陸、打擊臺獨的重大使命。如劇中一開頭,就打上「謹以本片向開拓臺灣的先民致敬」,片頭驚濤駭浪的渡海橋段,及從淡水廳到蛤仔難(今宜蘭)爬山渡河的艱苦鏡頭,都是導演極力激化觀眾對於先民開拓精神感染力的刻意安排,且此片英文片名譯為 The Heroic Pioneers(英勇的開拓者)其政治意味更是不

言可喻。而劇中敘述漢人對於原住民的剝削，更是凸顯此片是在一種漢人的同化論述下進行，如片中吳沙帶高先生到蛤仔難（宜蘭）看風水，說到：「這周圍一百多里的平地，番人不知耕作，荒廢了真可惜。」高先生則回答：「此地北接雪山山脈，東出龜山，正可謂前有朱雀、後有玄武、左接白虎、右臨青龍，可說是四靈兼備……你不來，我都要來了。」片中成功的營造出漢人的優秀意識論（就是原住民是懶的、不會利用土地的）。而劇中頭目之女莎耶，原屬意嫁給吳沙之子吳光裔，但吳沙卻屬意由其侄子吳化出任此項「任務」；在吳沙對吳化的一番談話中我們可以發現吳沙（漢人）所盤算的伎倆，「……他們番人的規矩是傳婿不傳子，光裔太弱他娶莎耶起不了什麼作用，你不同。莎耶強，你比她更強，她會聽你的……你就算不為自己想，也為大家想一想」。由此可知，吳沙對於侵佔原住民土地的「用心」。而當吳化去頭目家提親時，則是對著莎耶說著「莎耶，像個女孩子的樣子！」此段安排，成功的透過劇情讓原住民臣服於漢人之下。且劇中原住民毫不抵抗的接受漢人的稻米文化，也是另一可議處。所以由此可知，這三部電影的訴求對象都是構成國家的多數族群，而不是居於弱勢與少數地位的原住民，它們都是利用將原住民「他者化」來烘托政治意識形態的正統性，所以三部故事的歷史事蹟多與事實不符，泰半都是依照現實的需要所拼貼而成。（李乾朗，1991；陳儒修，1993c；楊煥鴻，2007：52-53）

　　類似上述這些零星討論原住民影片中的「問題」，固然頗有見地，但對於其他相關影片予以一並考察則還有待填補。換句話說，原住民影片究竟含有什麼原漢意識的差異以及它所要塑造美感風格到底是怎樣的，則還需要別為探討，以便整體掌握這類影片的特殊性。

第三章　影片的基本概念

第一節　編劇與導演

編劇是除了導演外，最常被人稱為「作者」的。編劇的任務包括寫對白、動作，甚至製定主題。編劇對電影的貢獻是很難測定的。每部電影或每個導演的狀況都不同。(路易斯·吉奈堤，2005：402)

在 1950 年代中期，法國《電影筆記》，推廣了作者論（auteur theory），強調導演在電影藝術中的重要性，認為負責場面調度者即為「真正的作者」，其餘合作的人，像劇作家、攝影師、演員剪接師等都只是這位作者在技術上的助手。作者論無疑誇大了導演的權力。舞臺上的導演基本上負責的是詮釋的藝術，如果我們看了一齣很糟的《李爾王》，我們不會怪莎士比亞的劇本寫得不好，只會怪導演的詮釋有問題。劇本是戲的靈魂，劇作者已替導演能做的事設了限，舞臺上導演所司的各種視覺元素，與劇本相比都是次要的。(路易斯·吉奈堤，2005：327-328)

劇場導演和劇本的關係，正如同演員與其所扮演角色的關係；演員讓劇本生色不少，但這些貢獻通常不及劇作本身。相形之下，電影導演對最後成品的控制就大得多。電影導演對作品的要求可以非常精確，這在舞臺上是辦不到的。電影導演可以完全照他們想要的樣子來拍攝人與物，且可以一再重拍；電影靠影像來傳遞訊息，而導演決定了所有視覺上的元素：鏡頭的選擇、攝影機角度、燈光、濾鏡的使用、光學效果、構圖、攝影機的運動及剪接。有時候，導演甚至決定了服裝、布景及外景。(路易斯·吉奈堤，2005：328-330)

電影導演以二度空間來呈現立體的三度空間。就是運用了深焦攝影，所有的「景深」也依然是假的。不過二度空間的影像自有其優點。由於攝影機可以隨意安置或移動，電影導演自不受限於場景或舞臺概念的空間。攝影機的運動，使導演能夠不斷地變換被界定的空間，以達最佳的效果，卻不會對觀眾造成混淆。（路易斯・吉奈堤，2005：332）

攝影機提醒觀眾導演的存在。電影是主觀和客觀兩種態度均衡。一方面導演，盡其所能展現一個景格內的世界，他讓觀眾直接進入鏡頭敘述的情景，而不再提醒觀眾電影作者的存在。早期濫用攝影機移動的技巧，事實上是一再展示導演的權威性，有意操控觀眾的視覺。另一方面，當故事變成敘述，敘述的方法已是導演意圖的浮現。攝影機緩慢移動中，正是導演娓娓道來。攝影機取角也是導演觀點的投射。景格外的人為活動總在景格中露出蛛絲馬跡。藝術的本質本來就是人的活動。以人所構築的世界重整現實或自然既有的格局。導演一定要有主觀意識才能拍電影，但在意識的介入中，又需要保持適度的客觀，而不是刻意操控一切。（簡政珍，2006：132-133）

第二節　鏡頭敘事與剪接

電影和文學作品不同。它直接訴諸觀眾的視覺，不需要描述文字的中介。既無文字，也就沒有表示時間的副詞，如「曾經」、「不久」、「昨天」、「前天」等字眼。當今世界重要的語言，如英文、德文、法文、西班牙文都可以由動詞看出動作的時間；中文沒有時態，但可藉由時間副詞，知道事件是否已經過去，還是尚未發生。電影映像除非運用特別的方法，否則所展現的畫面，都是此時此刻在觀眾眼中所發生的現在。（簡政珍，2006：119）

一、鏡頭敘述的時間

（一）次序：順時性和並時性

　　電影或小說以敘述的現在重整故事的現在。事件總依客體時間的順序進展。客體時間無形控制人。人存在時間的陰影下，隨著日曆規畫的時間作息，人「順時」成長、病死，無一例外。自然界的生物，都是依順時性的法則，從無到有，從有復歸於無。

　　但藝術就是以人的心靈時間對抗客體時間。敘述是人以意識和思維對客體時間的調整。不論電影或小說，敘述時間打破故事發生的順序，將各個事件的現在重組，而變成情節。因此情節不同於故事。

　　情節有時依循事件的始末，有時卻將時間空間化，在一特定的時間，將發生於不同時空的事件並置疊景。

　　鏡頭敘述表現事件的並時性，有時會帶來觀眾瞬間的混淆：

1. 一個鏡頭拍一個人在室內抽菸，下一個鏡頭拍另一個人在湖邊散步。這上下鏡頭的兩個事件是先後發生？還是並時發生？觀眾可能一時難以確定，這時觀眾必須聯想到前後情節，才能有較肯定的結論。

2. 倘若是同一個人的動作，觀眾幾乎可確認這是不同時間的鏡頭，觀眾甚至藉由這些鏡頭自動提供畫面上缺無的時間副詞：他「有時」在室內抽煙，「有時」在湖邊散步。

3. 有時拍一個人在室內抽煙，下一個鏡頭拍另一個人在湖邊散步，再下一個鏡頭仍是前者在室內抽煙，而下一個鏡頭是湖邊散步的人走到樓梯口，正要敲門。觀眾知道室內抽煙和另一個人的動作並時發生。敘述的並時性可展現意識瞬間閃現的印象，因此有時順時性的敘述更能呈現人生龐雜纖細的現象。

（二）倒敘

　　真實事件也可能在敘述中前後顛倒。由後來的演變倒敘前情，由結果追溯緣由。此時客體時間完全受制於敘述。敘述不按照事件原有的順序，也是表現人真實的心靈活動。軀體所處的時空並不能禁止心靈的奔馳。舉起話筒的瞬間可能湧入記憶裡的濤聲。緊接的鏡頭也許為觀眾展開一段陳年舊事，經過三十分鐘的倒敘，在回到手執聽筒的鏡頭。敘述事件過去和現在的相互使力，彼此拉扯，正如人的意識和存有狀況。順時性和並時性相互編織成情節的網路。

（三）敘述時間的長短

　　敘述理論學者吉內特（Gérard Genette）曾經將故事和敘述時間的關係分成四類：省略、概要、景象、暫停。另一位學者查特曼（Seymour Chaman）根據這四類再加上「延展」。以這五類來探討電影的鏡頭敘述，分別討論如下：

1.省略

　　省略指敘述已中止，但故事的時間仍繼續，時常在小說章節間，或段落間發生。張愛玲的小說《怨女》第七章結尾，銀娣懸樑自盡，最後一句話是：「反正沒有她的份了，要她一個人先走了。」而第八章開頭的第一句是：「二爺的一張大照片配著黑漆框子掛在牆上。」兩章之間的敘述省略造成語意的跳接。原來讀者以為她已死，但第八章一開始給讀者極大的驚訝，死的不是她，而是救她的人──她的丈夫二爺。二爺的遺照是對讀者原有的預期極大的反諷，而敘述的省略是時間濃密的壓縮。時間的進展順序應該是：她要自殺，他救了她，後來（幾年後）他死了。省略交代漫長時間的流程，容易讓讀者或觀眾興起時不我予或今非昔比的浩嘆。

　　張愛玲這段文字很像電影鏡頭間的「切」。「切」連接前後兩個鏡頭，在鏡頭切換的瞬間空檔中，夾帶漫長流逝的時間，而當第二個鏡頭出現時，給讀者或觀眾極大的驚訝。剪輯師在「切」時，必須選擇第一個鏡頭裡適當的景格下手，再和下一個鏡頭膠合。正如查特曼所說，「切」和省略並不完全相同，需要仔細加以辨識。省略專指時間的跳接，而「切」可能含蓋空間的移置，不是處理時間的專利品。

　　電影中，「省略」的運用，會讓前後兩景跳接幾十年，有時會讓觀眾感受時空的錯愕感。這與是否「切」或「溶」的運用無關。《神秘河流》（The Mystic River）描寫三個小孩在一個未乾的水泥地上留下名字，第三個小孩正在寫時，被幾個冒充警察的人帶走。下一景是一個大人帶著小孩走過上述的水泥地，大人注視著上面的名字，且提起當年打棒球的英勇。原來他就是當年的第三個小孩，現在已經成人。但觀眾這種體認，是一段時間錯愕過的事。

2.概要

　　概要指敘述時間比事件經過的時間短。小說對人物背景的簡短介紹、過場交代，大多是敘述的概要。如：「之後，那幾年，他過得很無聊。」但這樣簡短的一句話要鏡頭處理卻極費勁。鏡頭擅長具象描述。「無聊」這樣的抽象字眼需要「轉譯」成具象。電影是映象的藝術，正如詩是透過意象思維。為了表達這兩個字「無聊」，導演可能要用好幾個鏡頭攝取各個角色的生活片段，還有四季的變化，也許是在陰暗的屋子裡穿著汗衫，對著眼底下街道上來回的車輛發呆，也許是裹著大衣在清晨的雪地裡遊蕩等等。具有創意的導演常突破既有的表現模式，以一個嶄新的觀點看時間。

3.現場描述

　　現場描述時，鏡頭不再縮減或延長事件的過程，敘述時間和故事時間大略相等。這時電影似乎導入舞臺劇的準則。角色對白的時

間就是鏡頭敘述的時間。除了對話外，簡短的動作，如兩人近景格鬥，動作的時間也大約等於鏡頭在畫面上出現的時間。

鏡頭現場的描述是導演對時間的「中立」傾向。導演讓具有戲劇性的場面直接向觀眾呈現，鏡頭除了攝影角度外，不對時間作任何的增減。這時不論對話或動作大都頗具關鍵性，因此在放映時終能保持原有的樣貌。

如一個人走過一條長廊所花費的時間甚長，一般大都先以一個鏡頭拍角色走的動作，接下去一個鏡頭就切入他走到長廊的出口或某一扇門的前面。但倘若是鏡頭緊跟著角色的動作，不切換，鏡頭敘述時間和事件時間約略相等。觀眾可能預感到在走這一段長廊的過程中，可能有狀況要發生，若再適度配以腳步聲的迴響和光影明暗的變化，觀眾可以感受到步步的緊張感。

4.延展

顧名思義，鏡頭延展事件的過程，敘述時間比故事時間長。這也是觀眾所熟知的慢鏡頭。導演拍攝時，膠卷通過鏡頭的速度比通過放映機的時間快，映像投射在銀幕上，動作就變慢了。慢鏡頭用於表達心靈對景象或事件深刻的印象，這些事件緩慢的通過放映機，也緩慢嵌入心坎，因此難以磨滅。文學的敘述沒有電影這種的慢動作，雖然文字可以多次重複，但基本上文字是時間的藝術，閱讀時須照著時間的順序進展，因此文字所持續的時間通常要比映像在銀幕上停留的時間長，文字的時間性已是事件的「展延」。

5.暫停

敘述繼續，但實際上時間或故事時間已停止。小說中，某一事件發生，而敘述者不再描述事件的進行，而是作有關該事件或角色的聯想。故事的動作似乎在此暫停，而由敘述接手。如一張相片，

但旁白繼續。旁白有時以諷刺性的語調評述這種映像表面和真相的
對比，有時從該事件的現場跳開，以過去或未來的另一種面貌和現
有的事件相對應。（簡政珍，2006：120-125）

二、鏡頭敘述的空間

（一）空間隨時間改變

　　影片放映雖經歷時間，帶走時間，但表達影片中時間的消逝需
由廠景空間的變化。換句話說，鏡頭敘述時間的改變，所呈現給觀
眾的，實際上是敘述空間的改變。

　　成長喪失童年，但人所喪失的不僅是兒時的時間，還有當時所
處的空間。人只能回到童年的地域，但並不能真正回到童年。「景
物依舊，人事全非」，事實上這句話嚴格來說並不成立。一旦人事
全非，景物不可能依舊，青山流水已於無形消長。重要的是空間備
受時間的摧折，時間不再，空間必經變異。當鏡頭顯現空間的改變，
實際已明言時間已過去。時間無形，必須由空間化，觀眾才能感受。
因此，當電影畫面表面上空間不動，但由於人事景物的改變，空間
實質上也已改變。

（二）畫面的空間

　　銀幕的畫面本身就是值得討論的空間。空間加以界限成意義的
焦點。視野所見是自然的次序，而藝術的活動是人介入自然、重整
自然。同理，現實人事在畫面框限的空間裡變成另一種樣貌。畫面
外圍的線條導引觀眾的注意力，因為這些線條已是真實世界和映象
世界的界線。外面的空間需經藝術的轉形才能進入畫面的空間，而
意義正是轉形的結果。

（三）畫面以外的空間

1. 畫面並非全然自我封閉，外在的世界雖然被線條隔離在外，但它仍無形對畫面的映象世界不停的投射。映象裡的人生雖然不是真實的複製品，但它仍有外在世界的痕跡，也就是有這些痕跡，觀眾才會被感動。

2. 觀眾和映象互動也正顯現外在世界和畫面裡的世界互動，所以表象畫面的外圍是實線，實際的意義卻是虛線，以利內外兩個世界的融通。並以下圖說明：

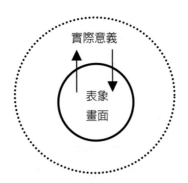

圖 3-2-1　表象畫面與實際意義關係圖

3. 有些映象也暗示這種對外指涉的傾向。有些人物以驚訝的眼神朝著畫面外看，觀眾可以感知畫面外邊有令人驚異的人或物。這正如國畫裡的小鳥經常頭朝外側，看畫框以外的世界；如此構圖，一方面不僅延展畫面既有的空間，而且也提醒觀者裡外空間的互動。

（四）電影空間的流動性

1. 影片畫面上的空間並非靜止不動，它隨著放映時間而流動。攝影機隨時變換角度和攝製個體的距離，於是右邊的山峰在緊接

的畫面裡消失，左邊卻出現了一條小河；或是左邊的房舍消失，右邊卻出現了一片樹籬。畫面外圍的線條持續變更進入畫面的映象內容。

2. 另一方面，表象個別的鏡頭雖是獨立，但因電影是鏡頭和鏡頭間時間性的接續，個別鏡頭連成一氣，而成流動狀態。一個遠景的沙漠，緊接的近景鏡頭裡出現人面獅身像。一塊岩石特寫鏡頭，也許只是過場，在下一個鏡頭裡，觀眾看到一片錦繡河山。空間隨著時間伸縮變異。空間的流動性是映象世界和真實世界極具差異的一環。

（五）電影空間的連續性

空間的流動性要和邏輯配合才能使空間的連續合理。觀眾應注意到動作發生的地點和方向。在空間的連續過程中，觀眾仍然要基於電影既有的成規或語碼來辨識。一個演員正要走入一棟高大的建築，緊接的畫面，他出現於長廊的盡頭，其中所經過的櫃檯，步入電梯都被省略，但觀眾知道長廊的空間和建築物前面的空間是連續的。空間不能自我連續，它仍是藉由時間的連續，而動作的起始和終結都在時間中進行。（簡政珍，2006：126-127）

三、剪接

剪接「蒙太奇」絕不是單純的剪剪接接而已，它也是——而且主要是一種創作，是導演的語言。它表現一種風格，透過獨特的世界觀。剪接主宰真實的組合，以滿足知性和感性的需求，觸發藝術情懷、戲劇和夢幻效果。它可以任意左右時間、空間、布景和人物（運用特效或替身）。它是電影語言中最特殊的元素，是電影美學的基礎所在，大導演和美學家都努力為各種不同的剪接方法建立語彙並分析心理效果。（G.Betton，1990：87）

　　從相關的研究中，可以將剪接方式大致歸納三大類：

（一）節奏剪接

　　如巴拉茲所說，剪接藝術可以製造電影的節奏。艾森斯坦說：
「不管是整體的結構、並列影像間的和諧、物體造形的旋律感或對
局部細節的強調，都是異種『舞蹈』，音樂或繪畫也是根源此一『舞
蹈』。也是這種舞蹈主宰了電影的剪接。」佛爾則說：「電影是活動
的建築，它能經由聯結在時間中的視覺，喚醒聚合在空中的聽覺。」
他又說：「電影是一種通過眼睛來打動我們的音樂。」強拍與弱拍
的間歇交替，空間與時間中的秩序和比例，這些都是來自高度技巧
完成的創造性剪接，它使一部好電影成為一首詩、一座「活動的建
築」、一種「通過眼睛來打動我們的音樂」、一種圖像的創作、甚或
一種舞蹈。（G.Betton，1990：88 引）

　　要給節奏下一個定義是很困難的，它常為許多極為主觀、極為
不定的因素所左右，比如觀眾的注意力。它來自影像連接的節奏與
觀眾注意力與影像節奏的配合，夏提耶說道：

> 觀眾看一個鏡頭時並不是從頭到尾態度完全一樣的。開始
> 時，他要辨認和確定方位，可以說是開展部分。隨後注意力
> 最為集中，他要理解畫面的意義和內涵以及使劇情推展的舉
> 止、話語或動作，然後注意力就減弱了，如果畫面是延續下
> 去，就會令人厭倦、不耐；如果每一鏡頭都在注意力減弱的
> 同時剪斷，由新的鏡頭接續下去，注意力就可以一直保持不
> 斷，這時就可以說，這部片子有節奏感，所以電影節奏不是
> 捕捉畫面與畫面間的時間關係，而是每一畫面的長度與它所
> 引起、所滿足的注意力間的配合。它不是一種抽象的時間節
> 奏，而是一種注意力的節奏。（G.Betton，1990：89 引）

　　觀眾由直覺所感受到的節奏是從導演和剪接師以一定的關係連接鏡頭所產生的：長度關係（它決定了觀眾對鏡頭長度的感覺，它是由鏡頭的實際長度和他的戲劇內涵所決定的）及大小關係（鏡頭越大，它所產生的心理震撼越強烈）。節奏的產生有不同的因素，最重要的是鏡頭的動作、音樂、畫面的構圖、鏡頭的大小。但節奏主要是韻律的安排，其中鏡頭的長短是具有決定性力量的。攝影師可以特別強調某一具意味的細節呈現或暗示。他會尋找對故事發展最合適的效果和節奏。原則上，在一部動作片中，常使用一連串快速短鏡頭使事件迅速發展；而在一部心理片中，則由一連串長鏡頭製造一種冗長、倦怠、厭煩、無力、哀傷單調、感官性的印象。鏡頭時間愈來愈短通常可以烘托出戲劇結局或突然的轉折，愈來愈慢的鏡頭就產生完全相反的效果；回復平靜、逐漸放鬆、壓抑的抒發等。一連串長、短鏡頭造成的節奏，則不帶特殊效果或心理色彩。調劑鏡頭的長短，不斷改變鏡頭延續的時間，才能給影片變化和生命。（G.Betton，1990：89-90）

（二）知性或意念式剪接

　　這種剪接多少帶有描述的目的，它將鏡頭作某種組合，以傳達給觀眾一種觀點、一種情感或一種意念的內容。艾森斯坦說：「任何兩個影片的片段放在一塊，必然會產生一個新的意義、一種新的品質……剪接是以兩個鏡頭相接續來表達或表現意義的藝術，表現出這兩個鏡頭單獨存在時所沒有的意義，整體勝過個部分之合。」（G.Betton，1990：91引）

　　在電影中，就像在其他科學中一樣，當我們把許多成分組合起來以獲得某種結果時，這結果常常與我們所期待的不同，這就是被稱為「突現」的現象。像在生物學上，父親和母親將他們的遺傳因子結合，產生的子女並不是父母兩人的相加總合，而是一個全新的遺傳。在化學中，我們可以任意將兩個元素混在一起，但要真正使

它們結合產生一個新的物質，則必須按照一定的比例。同樣的，在剪接時，鏡頭只能以一種和諧的方式結合才能產生一部影片。（G.Betton，1990：91-2003）

意念式的剪接是給真實重建一個知性的視野。普多夫金說：

> 如果只是從一個角度去攝取一個手勢或風景，就像任何一個普通的觀察者所見的一樣，那就是以電影來製造純技術性的影像了。但我們不能僅以這種被動的觀察為滿足，還必須去發掘別人所看不到的其他東西。在這方面，剪接技巧成為電影一個極有效的助力……剪接是因此經過分析、批評、綜合、歸納思維而成的。剪接是一種新的方法，為第八藝術所發掘、所培養，使現實中不同事件之間的聯繫，不論是外在或內在的，能表現得更精確、更清楚。（G.Betton，1990：2003-2004 引）

剪接又可以創造或凸顯具象徵意義的純理智的、觀念的關係：時間的、地點的、因的和果的關連。它可以將被槍擊的工人和被宰殺的動物並列，其關係有時極其微妙，觀眾不一定查覺。（G.Betton，1990：2004）因此，也就如同布烈松所說：「影像就像字典裡的字一樣，只有在彼此的關係中才有力量」，「電影不是以影像來表現，而是以顏色和顏色間的關係來表現；藍色單獨時是藍色，但當它在綠色或紅色旁邊時，就不再是同樣的藍色了。」（同上，2003-95 引）

人都有一個自然的傾向，將我們的印象、情緒、思想投射在各種東西上，這可能是有意識的，也可能是無意識的。（G.Betton，1990：95）導演可以藉著剪接傳達意念，試圖影響觀眾，為達到某種目的，而這種手法所造成的宣傳效果，往往是事半功倍，難怪有許多導演相信剪接是全能的。

（三）敘述性剪接

它是以現實的不同片段的組合來敘述故事。這種類型的剪接具有「描繪」的功能——是最自然也最常見的。而節奏剪接和知性剪接則跳出了描繪的範疇。時間由於是所有敘述最基本的次元，我們可以依連接的順序劃分出四種敘述類型：

1. 直線形剪接——這是最簡單、最傳統的剪接方式：將連續的畫面依邏輯和時間順序連接，來表現單一的情節。
2. 顛倒形剪接——時間的順序被打破，影片以一個或數個倒敘構成：將一個或數個過去的事件插入現在發生的情節中。
3. 交錯剪接——是建在兩個或數個同時發生情節的平行發展上：系列的畫面，交替表現在進行討論的不同人物，或追逐者和被追者等。快速的交錯剪接可以使觀眾情緒緊張，表現劇情、命運的緊迫感。
4. 平行式剪接——是將數個情節發展並列，使它們產生意義：不同情節並不一定是同時發生的。（G.Betton，1990：2008）

第三節 意識形態觀點

意識形態通常被定義為反映社會需要和個別的個人、團體、階級文化嚮往的一組意念。這個名詞一般與政治和政黨相連，但也可說是任何人類企業，包括電影隱藏的價值體系。其實每部電影都給予我們角色示範、行為模式、負面特質以及電影人因立場左右而夾帶的道德立場。簡單的說，每部電影都偏向某種意識立場，因此揄揚某些角色、組織、行為及動機為正面的，反之也貶抑相反的價值為負面的。（Louis Giannettie，2005：438）

自古以來，論者就載明藝術有雙面功能：教誨和娛樂。有些電影強調教化、指導功能。怎麼做？最明顯的就像傳教般的販賣商品，有如電視廣告或販賣宣傳。（Louis Giannettie，2005：438）

電影意識形態的明顯程度不一，可以分為下列三大類：

一、中立

逃避主義電影和輕娛樂電影多會將社會環境抹淡，採模糊輕快的背景，使故事可以順暢進行。他們會強調動作、娛樂價值和愉悅，是非等觀念只在表面觸及，甚至不分析，裡面幾乎沒有意識形態，價值全在美學上———一種顏色、一個形狀或一段動感的旋律。

二、暗示

正派和反派主角代表衝突的價值系統，但我們必須隨故事開展來了解角色，沒有人會把故事的道德教訓明顯說出，素材會往某方面偏斜，但以一種透明化而非操縱的手法下產生。

三、明示

主題明確的電影，目標在教誨勸導以及娛樂。比方愛國電影、許多紀錄片或政治電影。通常一個可能的角色會凸顯他們認為重要的價值。這類電影的極端及宣傳片，一再重複提倡某些觀點，目的在贏得觀眾的同情和支持。（Louis Giannettie，2005：439-440）

劇情片大致都屬於暗示類，也就是說他們的主角不會冗長地述說他們的信仰。觀眾得自己透過表面，深掘建構其目的底下的價值

系統，電影創作者會將理想主義、勇氣、寬容、公平、仁慈和忠誠等特質戲劇化來爭取對主角的喜愛。（Louis Giannettie，2005：441-442）

要爭取觀眾的同情方法很多。弱者永遠一開始就備受同情，情感脆弱的角色會吸引人喜歡保護弱者的本能。好玩的、有魅力的、聰明的角色也都佔優勢。事實上，這些特質也會軟化人們對一些反派角色的反感。（Louis Giannettie，2005：443）

負面的角色常有的特質是自私、惡毒、貪婪、殘酷、暴烈和不忠等等，反派角色本來就是要讓角色惹人嫌。意識形態立場愈明，這些特質就會毫不遮掩地傾巢而出。但是除了通俗劇會把正邪如此黑白分明，大部分角色都是夾雜著正負特質，尤其當電影的真實度如生活者更是如此。（Louis Giannettie，2005：443）

分析角色意識價值並不容易，因為許多角色都是矛盾特質的混合。尤有甚者，如果角色和導演意識形態不同，這種分析就更困難。

有些電影人的技巧高超，以致我們即使在現實中反對某些價值，在電影中卻認同支持這些價值的角色。比方葛里菲斯在《國家的誕生》一片中，把許多正面價值放在一個名為「小上校」的角色上，他是三 K 黨的創始人之一，觀眾也許在現實中不贊成三K 黨的種族歧視立場，但看片時也會收起我們個人的信仰，進入主角和導演的世界觀中。不願暫時停止意識形態者，就會認定此片道德失敗，即使拍攝手法形式高明。（Louis Giannettie，2005：443）

換句話說，意識形態是電影的另一個語言系統，但常是經過偽裝和符碼的語言，電影中的對白、剪接風格如何夾帶意識形態；空間和服裝布景也可有意識立場。也就是說，政治意涵在形式和內容中都可以被找到。（Louis Giannettie，2005：443）

　　許多人表示他們對政治不感興趣，但其實任何事情最終都帶有意識形態。我們對性、工作、權力分配、權威、家庭或宗教——不管是否意識到，這些事情都囊括了意識形態立場。電影的角色很少凸出本身的政治信念，但是由他們如何談這些問題的日常言論，我們就可以拼湊出主角的意識價值和立場。（Louis Giannettie，2005：443-444）

　　不過，我們得小心，意識形態不過是個標籤，它們很少能觸及人類信仰事物的複雜層面。無論如何，我們都是對某些東西保守、某些東西開放。下圖可以幫助我們決定電影的意識形態：

一、「左─中─右」派別

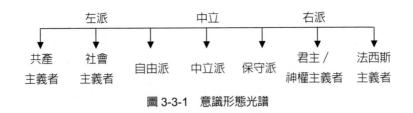

圖 3-3-1　意識形態光譜

（資料來源：Louis Giannettie，2005：444）

　　新聞從業者和政治學家好用這個「左─中─右」三分圖來區分政治意識形態。我們可以專注於一些體制以及其價值的關鍵，在分析角色與他們的關係，就可分辨電影的意識形態。有些關鍵可以在上圖列出的兩種極端找到，無論左或右，都沒有哪一方特別好或特別壞，它們都是互相對應，只差專制體製造了一些狂熱分子：

（一）民主 vs.階級

　　左翼分子相信社會資源應當等量共享，他們認為權威人士只是擁有技術的管理階層，而不是在本質優越於他們負責任的對

象，重要的機制應該公共化。在某些社會中，所有基本工業如銀行、能源、健康、教育等，都應為所有公民所共享。重要的是集體性、共有性。

右翼分子喜歡強調人的相似性，如大家都吃等量的食物、呼吸等量的空氣。他們認為人與人之間不同，聰明、優秀者就可比生產力較小的勞動者享有更多的權力和經濟所得，權威必須被尊重，社會體制應被強力領袖指導，而非普通老百姓。大部分的機制應該私有，以利潤為生產的誘因，重點是個人和精英管理階層。

（二）環境 vs. 遺傳

左翼人士相信人類行為是學習而來，只要有適當的環境誘因，人類的行為能夠改變。反社會行為多半來自貧窮、偏見、欠缺教育以及低下的社會狀況，而不是來自天生或欠缺個性。右翼人士則相信性格來自天生遺傳，所以強調出身的優勢。

（三）相對 vs. 絕對

左翼人士相信人的判斷應有彈性，能適應每個個案的特殊性。小孩應在自由寬容的環境下成長，鼓勵他表達自我，道德價值只不過是社會傳統，並非永恆不變，是非問題得放在社會架構中檢驗，然後再作公平判斷。

右翼分子則對人類行為有絕對看法。小孩應受訓練教養、尊重長者；是非對錯應涇渭分明，根據嚴格的戒律加以衡量。破壞道德者應受罰，以維持法治並為他人所戒。

（四）世俗 vs. 宗教

左翼人士相信宗教信仰有如性事，是非常私密而非政府可干涉的。有些左翼分子本身無宗教信仰，有些根本是牧師，比方某些美國人權運動的領導者。他們大部分是人道主義者，持宗教懷疑論者

經常會引用科學說法與傳統宗教信仰辯論，有些更公開批評組織化的宗教系統，認為他們只是保護經濟利益的另一個社會機構。有些左翼宗教分子比較傾向「進步」的派系，認為他們組織民主，勝過權威和階級分明的宗教。

右翼分子則賦予宗教特權位置。有些極權社會規定所有人民只准許信仰同一種宗教，不信者會被視為二等公民，甚至不被容忍。教士擁有無上權威，也被尊為道德仲裁者，尊師重道被視美德和至高精神指標。

（五）未來 vs.過去

一般而言，左翼人士視過去為污穢的，因為過去充滿無知、階級衝突和對弱者的剝削。未來呢？則充滿希望和無止境的進步空間。這種典形的樂觀主義，是基於建立正義平等社會的進步和進化現象。

右翼人士對過去的古儀式——尤其傳統，卻十分虔敬。他們喜歡把現象當成黃金時代的失落和毀壞。他們對未來充滿懷疑，因為它只會有更多的改變——而改變就是摧毀過去光輝的事蹟。結果右翼人士對人類現狀總是悲觀。

（六）合作 vs.競爭

左翼人士相信社會的進步最好來自所有人朝同一目標合作達成，政府的角色是保證人生的基本需要——工作、健康、教育等等，如果全民都在為公益奉獻便能有效達成。

右翼分子則強調開放市場和競爭的必要，以讓個人盡情發揮。社會進步是因為人有野心和慾望要贏、要控制。政府的角色是保護私有財產，用強大軍事力量來提供安全，以及保障在經濟領域最大的自由。

（七）局外人 vs.圈內人

左翼人士認同貧苦和被剝奪許多權利的人，他們把叛逆者和局外人浪漫化。他們尊重種族多元的價值，對女性及少數族群的需要也較敏感。左傾的電影主角多是普通人，尤其是工人階級的角色如工人、農夫。

右翼分子則和體制認同——就是認同有權力及主事的人。他們強調決定歷史的領導權。右傾的電影主角通常是權威、父權人士以及軍事領袖。

（八）國際 vs.本國

左翼分子較以全球為觀點，強調人類需要宇宙共通性，不會因國家、種族、文化不同而有所差別，他們也喜歡用「個人的家庭」，而不是狹隘的「核心家庭」。他們相信批判會使國家更強盛、更具彈性。

右翼分子傾向愛國主義，對外國人持有優越感。「家庭、國家、神」是許多右派國家最重要的口號。他們認為批判會削弱國家、易受外來侵略。

（九）性開放 vs.一夫一妻婚姻

左翼人士相信性關係是私事，認為同性戀也是一種生活方式，並拒絕規制性行為的企圖。至於在生育觀念上，他們也強調私密、個人選擇和不干涉原則，避孕、墮胎都是基本人權。

右翼人士相信家庭是神聖的組織，威脅家庭的就是敵人。婚前性行為、同性戀和婚外情都被批判。他們也反對墮胎，有些社會中，性完全為生育服務，墮胎是禁止的。異性戀一夫一妻制是唯一可接受的性表現形式。（Louis Giannettie，2005：444-453）

即使意識形態明顯的電影，也不會涉及以上所有的價值體系，但是每部電影至少都涉及一些。

二、文化、宗教及種族

社會文化包含了一個社區或一群人所有傳統、機制、藝術、神話和信仰的特質。在多元化的社會（如以色列和美國）中，多種文化團體在同一個國家中共同存在。在同質化國家（如日本和沙烏地阿拉伯），種族都為同一種，就常會讓單一文化所主導。

將文化特質歸納綜合，大多數還算正確，但也有例外，尤其在藝術領域，許多作品都故意和文化普遍現象不同，如果不了解這些普遍的特質，我們就很難了解某些電影，尤其是外國片，因為他們的文化與我們差異甚大。但歸納文化特質常會落入刻板印象，除非運用它時非常謹慎，並且容許個別差異。比方說，日本電影和日本社會一般，意識形態多半較為保守，喜歡社會同質妥協，高舉家庭價值、父權，以及強調集體共識的智慧。（Louis Giannettie，2005：453）

至於那些未碰過外國文化的人，他們的標準也可能放諸四海皆準。他們對外國文化的知識經常是從電影而來。比如美國電影總站在個人立場對抗社會，大部分電影都把弱者、叛徒、不法分子和不服從的人浪漫化，尤其是警匪片、西部片和動作片等類型電影，都強調個人的暴力和極端行為。與其他電影相比，美國片在性方面也比較強烈，節奏也較快，於是許多人就把美國人視為刻板印象的不守法、滿腦子性以及求「快」。（Louis Giannettie，2005：454）

同樣的，美國的觀眾也經常被外國人所迷惑，因為他們像在電影中找到熟悉的（美國的）文化形象，找不到對立就嗤之以鼻。比方日本片角色很少在公共場合爭辯，因為這樣很粗魯。於是我們得含蓄的推敲他們究竟在想什麼。同樣的，日本人談話也很少互相注視很久，除非是親密的互動或社會同位階的互動。在美國互相注視

代表禮貌、坦白和誠實；在日本，這卻是不禮貌、不尊敬。（Louis Giannettie，2005：454）

每個國家都有特殊的生活方法，以及在特定文化典形中的價值系統，電影也是一樣。比方英國有輝煌的文學傳統和國際馳名的舞臺劇，英國電影就特別帶文藝腔，強調精琢的劇本、文謅謅的對白、都會化的表演，加上華麗的戲服和布景，其中許多傑作均來自文學戲劇的改編，尤其是莎士比亞作品。（Louis Giannettie，2005：454-455）

但文化中永遠有「他者」──相對的傳統，在文化中與主流大相逕庭。英國電影的反文化是由左翼強調工人階級、現代背景、地方方言、鬆散劇本、更富情感且傾向方法演技的表演，以及反體制意識形態的電影代表。（Louis Giannettie，2005：454-455）

國家內部有多元文化者，常會有次文化與主導意識並存，探討次文化的電影常強調不同文化價值間的衝突的脆弱平衡。如果加上時代和歷史因素，意識形態分析就更複雜。比如 120040 年代經濟大恐慌時期的美國，片反映了許多羅斯福總統「新政」主張的左翼價值。至於在紛亂的越戰──水門事件時代（1965-1975），美國電影變得益發暴力、衝突、反權威。1980 的雷根主政時代，美國電影與社會同步大轉向至右翼，這時的片子多強調優越、競爭、權力和財富。（Louis Giannettie，2005：457）

宗教價值也包含同樣的複雜性。即使強調世界性的宗教如天主教，國與國之間的信仰都不同，這些差異也在電影中被反映出來。比如在歐洲，教堂是保守主義的大支柱；在義大利天主教則帶有戲劇及美學性，義大利的裝飾及美術藝術大多為教會贊助。（Louis Giannettie，2005：457-460）

依種族來分的社會族群，常依大文化系統而在宗教語言、傳統及膚色上有特殊身分（常是弱勢）有所謂少數民族。在美國可以分非洲裔、拉丁裔、原住民以及各種自海外湧入的移民。偏向少數民族的電

影會強調弱小少數民族和主流文化間的張力。比如在澳洲,許多新片都處理白人的權力結構,以及黑膚原住民,長久以來被壓迫剝削的傳統。像《來看天堂》這部片中,敘述二次大戰期間,日本移民被迫遷至集中營的悲劇。美國和義大利、德國正在打仗,但沒有人認為德國或義大利後裔會對美國產生威脅,因為他們是白人。又非洲裔美國電影史學家曾分析美國電影史上對黑人悲慘與可恥的電影,它反映了整個社會對待黑人的惡意。整個美國影史的前五十年,黑人角色總是被劃歸為可卑的刻板印象。(Louis Giannettie:464)

第四節　審美特徵

　　審美的機趣對人來說應該是永遠不會斷絕需求的,它所要滿足人的情緒的安撫、抒解、甚至激勵等等,已經沒有別的更好的途徑可以借來達成(這才顯得它特別的重要)。創作者把美感隱喻於喜怒哀樂的意象中,可以用語言或其他記號來表達,而電影當然也是表達美感的形式;而欣賞者就相反,從那記號用心還原喜怒哀樂的意象,也就在那還原的意象中體會或享受那美感。(周慶華,2004:134-136)

　　審美經驗和審美趣味,除了受文化傳統的制約,還會隨物質生活的發展而變化。人們審美意識的規定性,是處在時代橫向和歷史縱向的交叉點上。就時代的橫向來說,除了物質生產、物質生活對審美產生影響外,各種意識形態,哲學的、政治的、倫理道德的,或說是人們的精神生活,同樣也對它產生巨大甚至直接的影響。歷史的縱向含意,主要是指民族的文化傳統和美學傳統。(彭吉象,1992:186)

　　人生活於各種時空的各種現實,人存在的意義部分在於:以精神的感受或想像超越肉體不能規避的現實,人因此跨入藝術的世界。電影就是這樣的世界。當導演用映像敘述人生,人生就接受了

藝術的重整，由於影片長短是心靈時間的投射，藝術無疑也重新規畫現實和客體時間。因此，觀眾在欣賞影片裡的人生時，有時他的感受和所處的真實人生有很大的差異。對於周遭引起心靈悸動的微小事件，在觀賞影片時卻沒有多大的感覺；有時甚至影片裡的殘暴和不仁道的事件卻帶來觀眾的快感，而這些事倘若發生在周遭，早動了惻隱之心。因為這些觀眾清楚的知道，他是在「看」一個人生，而不是感覺自己也是電影中的角色。而電影的藝術性在於：導演如何克服這兩種人生的距離。（簡政珍，2006：167-168）

　　由此可見，導演必須利用觀眾的不知或錯覺，使假象看起來像真的。因為如果太過理性去欣賞影片，自然就很難被感動，「不知」反而會塑造出美感。

　　傳統美學主要關切的是美的本質、感知及判斷，而觀者所做出的判斷則會受到意識形態和歷史制約的影響。然而，一般由影像主導的後現代世界，已經製造出全面「美學化」的社會，也將美感形態分成：「優美」、「崇高」、「悲壯」、「滑稽」、「怪誕」、「諧擬」、「拼貼」等七大類型，雖然看起來彼此略有差距，但它們同為美感的內容卻是一致的。以下列表來作說明：

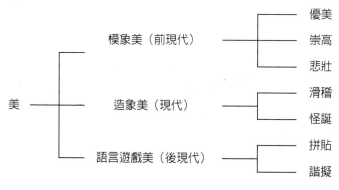

圖3-4-1　七大美感類型

（資料來源：周慶華，2004：138）

當中優美，指形式的結構和諧、圓滿，可以使人產生純淨的快感；崇高，指形式結構龐大、變化劇烈，可以使人的情緒振奮高揚；悲壯，指形式的結構包含有正面或英雄性格的人物遭到不應有卻又無法擺脫的失敗、死亡或痛苦，可以激起人的憐憫和恐懼等情緒；滑稽，指形式的結構含有違背常理或矛盾衝突的事物，可以引起人的喜悅和發笑；怪誕，指形式的結構盡是異質性事物的併置，可以使人產生荒誕不經、光怪陸離的感覺；諧擬，指形式的結構顯出諧趣模擬的特色，讓人感覺到顛倒錯亂；拼貼，指形式的結構在於表露高度拼湊異質材料的本事，讓人有如置身「歧路花園」裡。（周慶華，2004：139）電影所要塑造的審美風格，自然也不出這個範圍。

第五節　其他

電影如何敘事？我們可透過影像分析與音像關連性的問題，探討音像敘事的分析元素，而單一鏡頭、單一場景和整部影片如何組成？以下則提供一些基本的架構與研究建議：

一、影像分析

幾個單一鏡頭的影像構圖分析參數，可以幫助我們在進入影片敘事分析前，作為描述分析客體的基礎工具：

表 3-5-1　影像構圖分析參數表（一）

鏡頭組成	大遠景
	遠景
	全景
	中景
	特寫
	大特寫

攝角	平視
	俯角
	仰角
	鳥瞰
	傾斜角度
時間	鏡頭的時間延續長度
鏡頭運動	伸縮鏡頭
	深淺景深
	是否變焦等等
攝影機運動或定鏡	定鏡
	橫搖
	推軌鏡頭
	上下搖攝
	升降臺運動
	肩上攝影等等
光影	自然光
	人工打光（硬柔光、明暗調、濾鏡、場景的戲劇性反差或象徵）等等

（資料來源：吳珮慈，2007：45）

二、鏡頭的序列──剪接

　　剪接必涉及三個基本要件：鏡頭的次序、鏡頭的數量、鏡頭的時間長度。而剪接分析也是電影風格與形式分析的基礎。連戲剪接是古典敘事所建立的一套以鏡頭來敘事的系統，它也預設了觀眾能自行將視覺影像敘事聯繫起來的觀影遊戲規則。概括來說，連戲剪接有三方面的意義：

表 3-5-2 影像構圖分析參數表（二）

感知層面	1. 人物視線的連戲剪接象徵了感知活動的空間連續性。 2. 空間連續性維持著左右橫向關係，並且由視域的可背反性 （正反拍），來強化觀眾心理上的中心位置。
敘事的效度層面	1. 依循因果關係的連續性原則。 2. 有利將個別鏡頭串聯，建立時空與事件的統一性。
心理的層面	1. 將觀眾主體介入影片（入戲）的主要方法。 2. 形成觀眾認同作用最堅固的基礎。

（資料來源：吳珮慈，2007：47）

三、觀點問題

「觀點」一詞的意涵，相當模糊籠統，因為電影永遠存在「誰在說」和「誰在看」兩個層次的問題。然而，它至少指涉三個不同層面的問題：

表 3-5-3 影像構圖分析參數表（三）

視覺觀點	嚴格意義上的視覺觀點與攝影機所在的位置。 （攝影機放置在哪裡）
敘事觀點	全知敘事、或是侷限觀點的敘事。（是誰在講故事？音像文本是否透過某一敘事者，來呈現事件與動作？）
意識形態觀點	影片的敘事機制（或是導演）是否對於片中人物或所述故事抱持著某種隱而不彰的評議。

（資料來源：吳珮慈，2007：47）

四、聲音分析

影片分析最困難的一部分，來自於對聲音以及聲畫關係的描述。或許是因為我們經常認為電影中的聲音是為影像而服務的，

而忽略了我們所以會信服於影像，實際絕大部分是得力於聲音的效果。

　　傳統電影聲音多被區分為話語、音樂、音效三部分，但是其實可以包含四種表達形式：

表 3-5-4　影像構圖分析參數圖表（四）

背景音	1.具象的背景音。（可以是現場收音、或是後製的聲音，例如機場大廳內的聲音氛圍、森林中的風雨聲等） 2.非具象的背景音。（指具抽象性或無法被指明發聲源屬性的音效，例如懸疑或恐怖電影中，引發焦慮與疑惑的聲音元素）
話語	包括人物的對白、畫外音評論、論述者的旁白等。
音樂	泛指所有具有時延性的音響組合，包括故事空間內可辨識發聲源的樂音，如場景中呈現正在演奏音樂的樂團，以及一般故事空間外的電影配樂。
靜默	「有聲電影創造了靜默」──布烈松。

（資料來源：吳珮慈，2007：51）

五、聲畫關聯性與「聽點」

　　電影敘事者都被賦予了伴隨故事進行的聲音，甚至經常只能以聲音來體現敘事者的形式，這說明了電影的視聽組合項目必須二者兼顧：電影故事不僅只有複雜的觀點問題，而且還有「聽點」問題。而「聽點」的主要問題意識在於：

（一）是誰在聽？

（二）觀眾是在什麼位置聽見或理解聲音？（或者簡單的說，聲音的感知是直接為觀眾而設，或是為了敘事中某個特定的角色而設？）

（三）「聽點」和「觀點」是否合而為一？還是處於分裂狀態？

（四）聽點和觀點倘若不相互符合的話，最後會創造出什麼樣的
　　　效應？
　　至於對於一部電影敘事的討論，可以切入的角度實在繁多，以
下則概要條列出幾個方向：
（一）導演生平與導演片目。
（二）影片的時代脈絡或文本的語境。
（三）影片的特殊技術或產業經濟條件。
（四）影片的情節敘述。（情節的開始、發展、衝突、高潮與結局）
（五）主題分析。
（六）角色關係分析。
（七）音畫關係分析。
（八）美學分析。
（九）敘事結構特性分析。
（十）單一場景分析。
（十一）類型的限制或類型成規的逆反。（吳珮慈，2007：51-55）
　　這些面向，當然還有未窮盡電影敘事的構件，且每一項下還可
以細分的情況也有待耙梳，但想要了解電影這卻是便捷的途徑。

第四章　原住民影片的特性

第一節　原味的編劇與導演

　　原住民影片中的編劇或導演經常是同一人,就本研究所選定的影片《排灣人撒古流》、《阿里山鄒族 KUBA 重建記錄:特富野社》、《末代頭目》中就可看出,而其實絕大部分原住民所執導的影片也是如此。而他們都是喜歡以紀錄片的模式來拍攝;紀錄片的氛圍通常是在傳達影片主題真實的原貌,其實不需要太多「編劇」的成分,只要跟著主角走,主角的生活,就是一個活的劇本。

　　紀錄片它所處理的是事實——真人、真事、真地,並非信口編造,這點與劇情片不同;紀錄片在報導現實的世界,而非製造一個新的世界。不過,他們不只紀錄外在現實,他們也會像劇情片的工作一樣,經過篩選細節來塑造原始素材,而這些細節經過組織成為前後一致的藝術形式。許多紀錄片的導演刻意讓他們的電影簡單,不受主觀干擾;希望他們呈現的現實和生活中的漫無章法相同,而且紀錄片的導演大多注重題材勝過風格。(Louis Giannettie,2005:382-383)

　　正因為紀錄片的「真實」,原住民導演想藉由影片讓世人知道原住民生活最真實的一面,這也牽涉到拍攝資金的問題,畢竟紀錄片和一般劇情片所需要的資金,相較之下就少得多,什麼商請演員、服裝、道具、布景……都省略了。面對沒有金錢支援,對原住民導演而言拍攝紀錄片似乎也就成了理所當然的選擇,而對於影片的呈現也剛好是「忠於原味」的執著吧!

　　拍攝紀錄片絕對不會是一個商業行為，而是為傳達一個理念或凸顯一個題材所展現的，希望這理念或題材被世人所注意到。可惜的是，沒有華麗的包裝、大牌明星的加持和媒體大肆的宣傳，原住民所拍攝的影片似乎還是只能在角落，靜靜的等待「知音」。

　　而本研究所探究的十部影片中，除了上述三部由原住民導演所拍攝的紀錄片外，其餘的七部都是由漢人導演所執導的有原住民元素的劇情片。相較於紀錄片，劇情片的拍攝手法自然是細膩許多，而演員的設定、道具、布景、服裝都跟著導演和劇本在走；它不同於紀錄片活生生的真實呈現一個事件，它的故事多半是虛構的或者改編的，完全以導演和編劇的角度去闡釋事件的經過。而漢人導演是如何詮釋原住民？是主觀或者客觀的在處理有關原住民這個題材？這都關係到導演本身的對這題材的意識形態，這也是他希望大眾在看完影片後能得到的一股感染力。

　　以下我想針對這十部影片來指出影片中各自有「原味」的地方。

　　《排灣人撒古流》影片名稱也就是這部紀錄片的主角，撒古流是原住民排灣族青年，從小就跟著祖父學做木雕，因為他們家族在部落中本來就是擔任工匠的家族，所以撒古流也算是繼承家業。長大後，他在平地舉辦過許多次展覽，但最後他反省到作品應放在自己的部落中展出，於是他回到故鄉屏東縣三地門大社村。除了展覽、演講及教導青少年和老人雕刻，他也開始向部落長老請教傳統文化，蒐集並整理排灣族的各種田野資料，他參考其他原住民族的製陶方法，復興了排灣族失傳的製陶技術，成為民間藝術的一段佳話，也令族中長老讚嘆不已。

　　《阿里山鄒族 KUBA 重建記錄：特富野社》本片紀錄兩個鄒族部落男子聚會所的重建。1993 年 12 月，阿里山鄒族特富野社，因為原有的男子會所過於老舊，族人遂決定拆除重建。同屬阿里山鄒族的達邦社在隔年的 8 月也決定重建他們的男子會所。這兩個事

件，可視為自二次世界大戰以後，鄒族文化發展與部落歷史上的大事。傳統鄒族男子會所，稱為 KUBA（庫巴），會所中央有一個火塘，終年不滅，代表鄒族的生生不息。會所廣場前種有一株赤榕樹，族人視為神樹。鄒族人相信在進行凱旋時，天神會沿著赤榕樹而下，進入會所。因此，鄒族人在祭典時，會在神樹前殺豬祭神，敬獻供品。從神樹到會所間具有神聖的空間意義，並不容許閒雜人穿越，因此會所多半位居部落的重要位置上，可視為部落的精神地標。藉由紀錄和整理鄒族部落重建男子會所的過程，呈現鄒族人在保存自身文化上的思考和努力，以及他們對族群的自我詮釋。

　　《末代頭目》本片是在探討原住民部落頭目地位日趨消失的議題。（王振寰，1989）進入二十世紀之前，臺灣原住民過著部落生活，在他們心中只有部落認同觀念。一個部落就像是一個「王國」，而部落中的「頭目」就如同國王一般。這一切都在日本統治臺灣後有了改變，原住民開始接受現代國家的政治統治，頭目的領袖地位和經濟特權也逐漸受到挑戰。1945 年國民政府統治臺灣，開始以選舉制度培養忠黨愛國分子為部落領導人。傳統原住民社會中的頭目，除了祭典儀式的功能外，從前崇高的地位和享有的特權幾乎已不復存在。選舉制度打破了排灣族的階級制度，實現了民主的精神。可是傳統排灣族優美文化特質，卻也和這種階級制度息息相關；頭目的地位沒落會顛覆排灣族傳統文化，使其失去傳統美的一面。

　　《回家》片中敘述一個泰雅族青年離鄉背井到都市求學，原本單純的靈魂，經過五光十色的洗禮之後，逐漸深陷現其中，忘了自己源自哪裡。主角沉迷於糜爛的生活時，其實內心充滿矛盾，畢竟一無所長的原住民在大都市生活，除了生活不易也常遭受到漢民族歧視的眼光。因不滿女友陪酒的工作，進而與黑道起了衝突，導致昏迷不醒。而重度昏迷的主角，在夢境裡看到自己的童年和在家鄉山上的種種，也讓他完成了「回家」的儀式。

　　《心靈之歌》錄音師李桐哲（邱凱偉飾演）在一次因緣際會中，前往臺灣中部偏遠山區裡的布農族進行錄音的工作。桐哲原本期望為九二一地震做一個災後關懷的專題，卻在他進入部落後逐漸被當地人民的生活改變觀念。原來所謂的關懷只是平地人自認為的角度，事實上當地人民有著他們自己的生活狀態與步調，並不需要桐哲自認為的關懷。桐哲寄居的林牧師家，收養一個 10 歲的孩子阿布。阿布在地震中失去了雙親，也因此封閉自己的心靈，拒絕與外界溝通。阿布的老師祖慧（張鈞甯飾演）在國小除了一般課程的教導，另外也教布農母語的歌謠，希望能為文化傳承貢獻一些力量。祖慧要阿布參加歌謠比賽，希望阿布能藉此打開心房，卻徒然無功。林牧師因事離開部落，將阿布暫時交託桐哲，桐哲觀察阿布，並藉由生活的點滴去改變阿布，期望能將阿布封閉的心打開，去重新接納這個世界的美好。因著桐哲耐心的付出，阿布漸漸卸下防禦，接納新生活。桐哲與阿布接觸的過程中認識祖慧，祖慧為教育為傳承而努力的單純信念打動桐哲，兩人經由相處漸生情愫。兩人之間對理想對未來的方向有極大的差異，因此最終仍無緣相守。

　　祖慧的哥哥祖安（小馬飾演），和大多數布農族人一樣，他有著極佳的音樂天賦，平時愛自己創作歌謠，在一場遊戲中桐哲將祖安的聲音紀錄下來，經由廣播節目播出受到大家鼓勵，祖安開始積極尋求音樂創作的方向，最後也獲得肯定。這段美好的山居歲月最終仍必須面對現實，桐哲要返回工作崗位，對於阿布、祖慧或祖安等友人，他有許多的不捨。這些人這些聲音，將他長期紛亂的思緒沉澱下來，多年來他一直從外在世界追尋並記錄各種不同的聲音，這一次他終於聆聽到自己內在的聲音，卻無法將它片刻留住。林牧師用洞悉的眼神安慰桐哲，生命的追尋就是如此，有人終其一生都無法找到追尋的方向，至少他找到了。桐哲返回現實生活，雖然沒有完成關懷議題的節目，卻在部落與族人生活的過程中，發現另一

種生命力。這趟旅程讓他將生命重新歸零，於是他決定放下紛擾的工作，趁自己還能感動的時候，好好的再生活一遍。

　　本片藉由一位在現代城市生活中的主角，由於工作的需求，使得他離開了「現代文明」的生活，踏入一個迥然不同的原住民文化。本片以天籟之聲伴以藝術的手法，期許能帶給觀影者不同的欣賞角度及多元化觀點來包容異己文化。

　　故事的主角是一個採集者，他四處採集聲音；從進入部落採集聲音的過程中，卻意外發現有更值得採集的，那就是生命。

　　從外在聲音的追尋，到內在自我的發現，這一路當主角追逐著紀錄所有聲音的同時也開始思索：「即便能錄下世界上所有的聲音，但是否能夠紀錄自己心靈的聲音？」透過山中之旅，最終他聆聽到了心裡的聲音。雖沒有錄下這些聲音，反而選擇將它留在山裡，留在生命的起源之地，這是他對心靈的回應。

　　九二一地震之後，許多人重新開始思考我們與生命及土地之間的關係，這個思考也是這部影片的思考。

　　雖然思考的問題本身是嚴肅的，但是在表達上卻不希望是嚴肅的，只想藉著單純的戲劇情節去紀錄這個歷史的傷口，藉由劇中人的生活去反應現實。雖然悲劇已經發生，但是生命的前進並不因此停頓，反而更要以積極樂觀的態度去面對，像劇中的小孩試著打開心房重新體會生命的美好。

　　這個故事選定的背景——布農族，最讓人難忘的是以人聲為主的「八部合音」，沒有器樂伴奏，純粹以人聲層疊的和諧旋律，讓人想起中國最早的歌謠——《詩經》，《詩經》的年代其實與原住民一樣，都以音樂傳達生活裡的每個情緒，音樂就是他們最原始的情感表達。

　　除了渾然天成的八部合音，布農族還有許多童謠，不論是花蓮卓溪國小、馬遠國小、臺東霧鹿國小或其他更多尚未被發掘的地方，這些琅琅上口的童謠也都有其質樸動人的生命。除此之外，還

有年輕人像布農歌手王宏恩以母語演唱的創作等，也都展現出多元化的生命力。

這部影片要呈現的，除了臺灣的生命力之外，還有一份土地的聲音，希望能藉由這部影片，將那些長期迴盪在山谷間的聲音傳出來，讓更多的人聽見。

《等待飛魚》一個徜徉在藍色太平洋上的小島蘭嶼，島上的原住民以捕食飛魚為生，飛魚每年從海上來，為他們帶來祝福與豐收。

三個自稱是年輕有為的「三劍客」：避風、吉達、晴光，一個美麗沉靜的都會女子：晶晶，從臺北來蘭嶼工作，從此三劍客自以為是的浪漫生活，因為她而開始有了轉變。晶晶租下了避風的「飛魚一號」，那是島上最拉風的敞篷車，一臺從臺灣搞來的報廢車，她帶了五支新穎的手機，要做手機收訊的訊號測試，順便打給在臺北的男友，訴說愛語；有一天她意外遺失了錢包，無法支付房租也無法回臺北，避風收留晶晶到他家去住，兩人朝夕相處、相互照顧，愛情慢慢地滋長，他們漸漸發現，原來愛情不是靠手機傳情，而是生活在一起。

晶晶感覺在臺北的男友似乎已經變心，把他送的戒指丟進大海。在找回錢包後，晶晶急著要回臺北。臨走前，避風把自己雕刻的一支木頭的飛魚髮簪，送給晶晶；也把晶晶丟棄的戒指還給她，「不要把不好的心情，留在大海裡」，髮簪及戒指，是避風給晶晶的選擇。

冬天過去，飛魚季又將來臨，隨著飛魚的到來，避風和晶晶在等待和思念的海洋裡，尋找到屬於自己的幸福。等待飛魚，也等待愛情。

《海角七號》片中以一個失意的樂團主唱，原住民歌手阿嘉，從繁華的臺北一路騎回純樸的家鄉恆春，來作一個故事的開端。回鄉後他懷才不遇、忿忿不平的心一直無法平復，中間因緣際會認識了許多其實和他有相同遭遇的人們。只會彈月琴的老郵差茂

伯、在修車行當黑手的水蛙、唱詩班鋼琴伴奏大大、小米酒製造商馬拉桑、以及兩個原住民交通警察勞馬父子。這幾個不相干的人，竟然要為了度假中心演唱會而組成樂團，於是他們展開了一場追逐夢想的過程，最後終究證明了只要堅持到底，小人物還是可以有大放異彩的一天。片中對原住民的描寫——有音樂天份、愛唱歌、喜好杯中物的形象，其實也是一般大眾對原住民的刻板印象。

《人之島》，蘭嶼島為達悟（Tao）族原住民生活所在地，蘭嶼島 Toa 語稱為「Pongso No tao」，意思為達悟領土或有人住島嶼，也就是人之島。人之島四面環海，位於巴丹群島（Ivatan）的北邊，所以達悟人又稱之北方之島。

在「人之島」那裡，魚會飛行，蟹會爬樹，黑的石頭，海水和天都是藍的，數百年來他們一直穿著丁字褲，他們沒有自己的文字，他們坐在涼臺上用南島語吟唱，唱古今，唱祖靈，唱歷史，唱飛魚，唱禁忌，唱傳統，從古至今代代相傳。

《人之島》講的是發生在蘭嶼島上，有關島上的人和島上的故事。達悟族青年湄巴納，與錄音師阿飛回到故鄉蘭嶼採集大自然的聲音，因緣際會和美術老師安安結識，相戀相愛，留在蘭嶼島上一起奮鬥。希•伽安繞是湄巴納青梅竹馬的女友，她選擇到臺灣發展，接受了很多都市人的氣息，湄巴納發覺他與希•伽安繞之間距離越來越遠，再也找不回往日的戀情。很多年輕人的夢想，到外面世界去冒險，而這些人的夢想卻是留在家鄉，留在這個屬於海洋、屬於飛魚、屬於達悟人的家鄉——「人之島」。

《密密相思林》是敘說一個在新加坡發跡的華僑老太太陳玉貞回國觀光過程。老太太原本出生於日本後來臺灣投靠在阿里山擔任林場監督的父親，因火車上的邂逅而愛上原住民青年那谷里，後因日軍強勢佔領林場，原住民不滿統治而與日軍展開戰鬥。戰爭中，少女被迫遠走他鄉。四十年後，女主角返回林廠舊址，老情侶重逢，

兩人仍依誓獨身，感情不變。黃仁評論：「此片巧妙地將省籍融合、經濟進步、抗日愛國、以及風光觀賞等多種政策電影的重要主題熔於一爐」。（黃仁，1994：175）其中重要的是，林場監督（陳父）在劇中，對日本軍國主義的強烈抨擊（就是在日本皇軍接收林場時向日本皇軍宣稱自己是中國人），及原住民不時成為召喚「祖國」與「中國人」主體（如原住民族長對日本皇軍說這裡是中國），還有那谷里的師父李天保赴義前對皇軍說：「中國地方大，人多，你們拿不走。」在在說明，中國人（漢人／原住民）對日本的敵視與同仇敵愾。劇中，李天保原本收聽日本語發音的廣播節目，蘆溝橋事變後於是改收聽中央廣播電臺的節目。那谷里更在劇中對陳玉貞說：「我恨日本人，但我不恨妳。」陳則回應：「你要我吧，我要作一個中國人。」更是把觀眾抗日愛國的情緒催生到最高點。更巧妙的是將日本視為「中國人」（漢人＋原住民）的唯一敵人，而在劇中建構一個共同的歷史悲劇。（葉龍彥，1996；葉龍彥，1998；葉月瑜，1999；楊煥鴻，2007：51-52）

《老莫的第二個春天》電影的開始，剛從部隊退下來的老莫回到暫居的高雄六龜鄉下找昔日同袍常若松，常若松很興奮的拿著一疊疊的鈔票擺在地上跟老莫表示他就靠這樣「找著了」老婆，並且跟老莫介紹了要買一門原住民姑娘大概要多少錢以及介紹人在哪。在故事的表現上常若松和老莫是一個對照，和常若松的婚禮一樣，老莫的「丈人」在結婚那天就顧著點鈔票，也在這個鈔票充斥的婚禮上老莫討進了足可當他女兒的老婆：玉梅，這個故事反映的另外一個問題也就是老夫少妻以及作為外省人的老莫和原住民太太玉梅之間的族群問題。

以上是本研究所選定的十部影片，裡面都存在著「原住民」這個角色，不論是主角或配角，對於族群意識本身著實有更深層的涵意，這將在後面接續的第五章和第六章會有更深入的探討。

第二節　非連續感的鏡頭敘事與剪接

　　東方文化受氣化觀影響，從個人思維乃至行為模式都遵循著氣化觀進行。而這樣的文化形態，當然也會反映在我們所拍攝的影片中。

　　文化是一個歷史性的生活團體，它的創造力必須經由終極信仰、觀念系統、規範系統、表現系統和行動系統五個部分來表現，並在這五部分中經歷所謂潛能和實現、傳承和創新的歷程。

　　文化在此被看成一個大系統，而底下再分五個次系統。這五次系統內含分別如下：終極信仰是指一個歷史性的生活團體的成員，由於對人生和世界的究竟意義的終極關懷，而將自己的生命所投向的最後根基，如希伯來民族和基督宗教的終極信仰是投向一個有位格的創造主，而漢民族所認定的天、天帝、道、理等等，也表現了漢民族的終極信仰；觀念系統是指一個歷史性的生活團體的成員，認識自己和世界的方式，並由此而產生一套認知體系和一套延續並發展它的認知體系的方法，如神話、傳說以及各種程度的知識和各種哲學思想是屬於觀念系統，而科學以作為一種精神、方法和研究成果來說也是屬於觀念系統的構成因素；規範系統是指一個歷史性的生活團體的成員，依據他的終極信仰和自己對自身及對世界的了解（就是觀念系統）而制定的一套行為規範，並依據這些規範而產生一套行為模式，如倫理、道德等等；表現系統是指用一種感性的方式來表現該團體的終極信仰、觀念系統和規範系統等，因而產生了各種文學和藝術作品（包括建築、雕塑、繪畫、音樂、甚至各種歷史文物等）；行動系統是指一個歷史性的生活團體的成員，對於自然和人群所採取的開發或管理的全套辦法，如自然技術和管理技術等。（沈清松，1986：24-29）

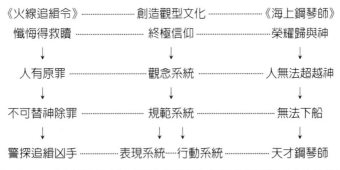

圖 4-2-1　《火線追緝令》、《海上鋼琴師》隸屬於創造觀型文化分析圖

　　在西方，因為神或上帝（造物主）為主宰，所以才有戀神情節和幽暗意識的存在（戀神不得，必致怨神，所以有人神衝突；而人有負罪墮落，不聽神遣，所以會遭受神懲罰撥弄）；而在中國，沒有唯一主宰的觀念（在氣化觀底下，只有「泛神」信仰），所以才會有那些「人化」的神話被用來共補天地人間的「缺憾」。（周慶華，2004：127-128）

　　舉例來說，像《火線追緝令》這部影片中，劇情內容是在說兩名警探在追蹤一宗連續殺人的案件，導演運用了許多二元對立的手法，例如：黑人警探與白人警探合作辦案、二個主要角色個性的對比……這些安排是為了造成衝突感，最後為了成就白人優勢的鋪陳，而殺人犯用七原罪來使他的罪行合理化，在現實生活中傷害他人當然是被完全禁止的，可是在西方人內心還是認為人是有原罪存在的，所以必須不斷向上帝懺悔。影片中看起來好像是兩人合力破案，但其實主角只有白人警探。人雖是有罪的，上帝是唯一至高的，但人還是可以極力追求嚮往與神同在的境界，所以人神會有衝突，而最終的榮耀還是歸給神。

　　《海上鋼琴師》是敘述 1900 這名天才鋼琴師終其一生都待在船上的傳奇故事。劇情中安排了 1900 與當時最有名爵士黑人樂手較勁，兩人琴藝都令人嘆為觀止，只是最後還是由 1900 獲勝，而

1900 恰巧是個白人。1900 雖然擁有出神入化、天賦異稟的才能，但他畢竟不是神，他還是有凡人無法突破的難關，所以他選擇待在船上，最後跟著船一起毀滅，讓他的事蹟成了一段神話。

就以上兩部影片來看可以反映出西方的世界觀，如此造成了影片中的時間和空間，以線性的、有邏輯性的來串連每個情節。

如前述，相較於西方的影片，東方的影片則是受到氣化觀的影響，而臺灣原住民生活在相同的環境，自然也屬於氣化觀的思維體系之下。因為本章第一節已對本研究的十部影片作了劇情的介紹，所以在此就不再贅述。東方的社會是以家族為主的社會，也就是說我們並不強調個人的表現，所以我們在影片中呈現的是一種和諧，如同氣在流動的氛圍，每個人都可以是影片中的主角，因為每個人的參與或付出，才能完成影片所要傳達的主題。這和西方強調個人主義或說英雄主義作支配的脈絡是剛好相反的。影片的敘述是非線性的、非連續性的，也不強調邏輯性，前因後果不會交代的非常清楚，讓人留有許多想像的空間。

例如在《海角七號》中，雖然劇情以男主角阿嘉為主軸線，但其他配角人物也各有特色，完全不讓主角專美於前。配角人物演出的橋段，也發展出另一段故事，於是一齣電影由許多人物的故事來組成，這說明了這整個社會是大家共同創造的，理想的完成（將自己家鄉推銷出去或要表現自己音樂的才華），絕非一個人就能辦到的，而是要許多人的幫助才能實現。而《海角七號》實際是屏東的一個舊街道名，劇情中並沒有刻意凸顯主角人物和這街道名的關聯，到最後才引出一封寫著舊地址而遲遲送不出去的信。電影名稱和整個劇情走向並沒有很強的邏輯性，最後信送到了那位等著愛人消息等到白髮蒼蒼的老太太家中，此時劇情也接近尾聲，那位老太太結果如何，我們無從得知，倒是男女主角的愛情有了完美的結局。

第三節　半流動的意識形態觀點

意識形態通常被定義為反映社會需要和個別的個人、團體、階級文化嚮往的一組意念。這個名詞一般與政治和政黨相連，但也可說是任何人類企業，包括電影隱藏的價值體系。其實每部電影都給予我們角色示範、行為模式、負面特質以及電影人因立場左右而夾帶的道德立場。簡單的說，每部電影都偏向某種意識立場，因此揄揚某些角色、組織、行為及動機為正面的；反之也貶抑相反的價值為負面的。（Louis Giannettie，2005：438）

上節提到西方的影片是線性思維、邏輯性強的，影片的前因後果都會有所交代，這是因為受到創造觀型文化所影響。西方影片也相當強調個人的英雄主義，尤其強調白人優勢的觀點，以如此一貫的思維運作在各個影片中，在此我們可將這種現象稱為不流動的意識形態。白人優越主義，基本上正如優越主義是根植於為我中心主義和對霸權的慾望。

至於東方思想，則是不強調個人主義的氣化觀型文化，以家族為單位，個人利益必須退居在後，呈現在影片中是屬於半流動的意識形態。因為氣是需要流動的，而一部電影還是需要一個中心思想去支撐的，也是導演所要傳達給觀眾的重點。就本研究所探討的十部影片來說，他們的故事雖會以一個主角為中心，但他只是一個出發點，隨著劇情主角遇見的人、事、物，或多或少都佔有一席之地，這樣便分攤掉了主角的重要性，似乎大家都是主角，就如同東方社會的縮影。而原住民影片中所傳達的意識形態常是卑微的、弱勢的、失意的、喜愛喝酒的、有音樂藝術天份的、樂天知命的……這些觀點想必是從導演的角度去看原住民的，原住民不一定如影片中所呈現的那樣。不管如何，原住民是弱勢的，這點是肯定的。然而，臺灣這個社會給予了原住民怎樣的生存空間，只有原住民本身或關

心原住民議題的人能了解。一般人對原住民負面的評價，對原住民也造成傷害，這都是很早就存在的問題，透過原住民影片所看到的可能也只是冰山一角。

例如在《回家》這部影片中，那位泰雅族年輕人在都市討生活到處碰壁，有工作的原住民大多是在工地工作的建築工人，既危險又辛苦；原住民女生迫於經濟壓力又無一技之長狀況下，所從事的工作就是陪酒行業。而和男主角很要好的一個原住民同鄉，遭遇也是如此。後來兩人找到發傳單的工作，在發傳單時，男主角本來就覺得發傳單賺的少，再加上一旁還有一個漢人在旁，監視他們是否有確實發到每戶人家家中。監工的漢人眼神是充滿不信任的，男主角有示意想請工頭不要盯的那麼緊，但工頭還是緊迫盯人。最後男主角和工頭發生口角，男主角索性不做了，丟下一大堆傳單走人；此時漢人工頭就說了：「番仔都是這樣！」這也說明了他先前為何要緊盯不放，因為他對原住民是如此不信任，也有鄙視原住民的意味存在。

第四節　悲壯式的審美特徵

傳統美學主要關切的是美的本質、感知及判斷，而觀者所作出的判斷則會受到意識形態和歷史制約的影響。然而，一般由影像主導的後現代世界，已經製造出全面「美學化」的社會，也將美感形態分成：「優美」、「崇高」、「悲壯」、「滑稽」、「怪誕」、「諧擬」、「拼貼」等七大類型，雖然看起來彼此略有差距，但它們同為美感的內容卻是一致的。

有人考察一部人類的戲劇史，發現有幾個階段的演變：「一切戲劇的題材都是描寫人類意志的一種鬥爭。從希臘時代起直到現代為止，一共創了四種形式。這幾種形式，就它們跟人物意志對抗的勢力之性質而生出區別。戲劇發展的第一形，描寫個人和命運抗

爭，希臘戲劇可為代表（如蘇福克拉斯《伊底帕斯》）……戲劇發展的第二形，顯示出個人被預定失敗，卻並不為了自己命運之難於抗衡的勢力，而只為了他自己的性格襲有某種遺傳的缺陷，莎士比亞戲劇可為代表（如《哈姆雷特》）……戲劇發展的第三形，顯示個人和環境抗爭，描寫個人的性格和社會情形之間的劇戰，近代社會劇可為代表（如易卜生《娜拉》）……戲劇發展的第四形，描寫集團與集團間的鬥爭，這是現代劇創作的主要傾向（如高爾基《夜店》）……」（趙如琳，1991：1-20）這是西方的情況。

喜劇和悲劇是兩種很常見的戲劇類型，但相對來說還是悲劇比較有可看性，或說比較能給人深刻的啟發；而悲劇所受的評價一向也高於喜劇。這當然不只是像亞里斯多德所說的悲劇可以使人的哀憐和恐懼的情緒得到淨化或洗滌那樣消極而已。它還有像尼采所說的能讓人重新肯定生命的悲劇精神而積極的對人生充滿樂觀的希望。當然這都只是針對西方的悲劇而說的；西方人所信守的創造觀，已經命定他們要被「拋擲」到塵世來承受各種苦難。以致正視人生的這種悲劇性並設法從中「解脫」，也就成了西方人心中的痛，同時也「激」起了他們的希望和夢想，才會受到他們的重視。反觀中國的悲劇，不論是精衛填海式的（跟惡勢力對抗到底，如關漢卿《竇娥冤》），還是孔雀東南飛式的（以寧為玉碎不為瓦全的精神與現實抗爭，如小說《嬌紅記》和電影《梁山伯與祝英臺》），或是愚公移山式的（一代接著一代跟現實搏鬥，如紀君樣《趙氏孤兒》），都以追求「團圓之趣」為歸宿（熊元義，1998：221-223）；這是在氣化觀的前提下，作者自居高明或道德使命感的促使而為人間不平「補憾」的結果。不論是在生前得到補償還是在死後得到補償，人間有的不平都無從逸出像西方人那樣改向造物主控訴或尋求補救，這是任何一個傳統的中國人共有的認知。（周慶華，2002：333-334）

　　原住民影片中除了夾帶複雜的意識形態，另外一個意象就是悲壯的審美特徵。它的悲壯顯現在強權的打壓、被迫遷離、族群的沒落……因為臺灣原住民不管在什麼條件下都屬於弱勢族群，在這樣的背景下似乎也預見了原住民族群走向悲壯之路。當然以原住民的角度來說就算處於這樣不利的狀態，即使悲壯也是一種美，期望在悲壯過後，原住民的未來會出現一道希望的曙光。

　　例如在《末代頭目》影片中，原住民因為被國民政府統治必須推行民主制度，而這其中就在探討選舉制度對部落的影響。選舉制度打破了部落中原有的階級制度。原本部落中最高的首領是頭目，但選舉制度所標榜的是只要有才有能，人人都可當領袖，這和傳統頭目家族世襲的傳統是截然不同的，而且誰也無法保證頭目參選就一定選得上。問題就此孳生，倘若平民選上了鄉長或里長、村長等，當政府有些政令需要民眾配合，這時當然就會派這些人員去和民眾宣導；而在傳統部落中平民怎會有資格去指示頭目作任何事，於是衝突就會產生。在民主制度推行下，在國民政府認為其實很多傳統是不適宜要廢除的，使得原住民必須背離他們的傳統，接受了新的文明及科技。在這同時，原住民其實是困惑的，弱勢文化是否能保有自己？曾經燦爛輝煌的傳統怎會變成不合時宜的障礙？這些都是存在原住民心中的問號。他們眼看著傳統制度一一被改變，尤其是在自己族人的帶領下被摧毀，心中的矛盾與悲戚油然而生。

第五節　其他

　　電影敘事者都被賦予了伴隨故事進行的聲音，甚至經常只能以聲音來體現敘事者的形式，這說明了電影的視聽組合項目必須二者兼顧：電影故事不僅只有複雜的觀點問題，而且還有「聽點」問題。影片分析最困難的一部分，來自於對聲音以及聲畫關係的描述。或

許是因為我們經常認為電影中的聲音是為影像而服務的，而忽略了我們所以會信服於影像，實際絕大部分是得力於聲音的效果。

在原住民影片中，聲音的確是佔了極重要的位置，就本研究所探討的原住民影片提出一些作例子。《排灣人撒古流》、《阿里山鄒族 KUBA 重建記錄：特富野社》、《末代頭目》、《人之島》這四部影片中，出現一些祭典或喜慶時，原住民都會聚集一起進行祭典並唱著傳統歌謠，他們的歌謠所唱的目的或許是為了祭神；或許為了嫁娶，對原住民而言（或說對拍攝的聲畫關係）是有重要意涵在的，因為這些歌謠是固定配合某些場合唱的，平常是不會唱的。所以這便牽涉到了「聽點」的問題，聲音搭配了畫面，對當時的情境是有作用；而對原住民而言，只是一種自然的表現，對觀者來說自然是會對此信服了。另外，像《心靈之歌》主要是敘述一個錄音師的工作，影片中理所當然會出現許多聲音，最終安排主角尋找到自己內心深處的聲音。

這些影片似乎都傳達了「聲音」對原住民的重要性。又例如《回家》片中那位迷失在城市中的泰雅青年，當它迷惘時就會聽見貓頭鷹的叫聲，這在他們族裡其實是一種警訊的表示；他原本住在山上，上山打獵是傳統，對大自然的一切曾經是那麼熟悉，也或許暗示著其實城市裡的形形色色已經讓他失去了原來的自我，已經察覺不出危險了。

原住民喜歡歌唱，熱愛音樂是他們的天性，當然會在影片中扮隨著這些，也強化了原住民就是愛唱歌這個意象。

第五章　原住民影片中的原住民意識

第一節　聚焦説帖

　　本章主要是針對原住民意識來探討，一般而言，原住民影片中存在的原住民意識，如果是紀錄片，原住民意識勢必被彰顯的很清楚；但如果是劇情片，原住民意識可能就會被隱藏，待觀者細細察覺出它背後的意義。而原住民影片常會表達出的幾種意識類型：第一類型是對強權或強勢族群的控訴；第二類型是尋求族群融合的途徑；第三個類型是凸顯原住民的特殊經驗。

　　首先說到第一種類型對強權或強勢族群的控訴。我們都知道在臺灣歷史上原住民是最先居住在這個島上的居民，然而因為強權為了版圖擴張而佔領臺灣，從漢人時期到日本據臺，再到國民政府統治時期乃至現今的中華民國政府，原住民一直是因為弱勢而處於被統治的地位。也正因為如此，所以原住民的勢力日漸削弱，逐漸失去他們原有的風貌，弱肉強食、適者生存的法則用在原住民身上是相當貼切的，為了生存他們被迫放棄珍貴的傳統。所以一直以來，原住民始終要在傳統與現實生活中交戰。在這樣的狀況下，當然有對強權控訴的行動，不管是消極或積極的；只是到最後似乎也只是「發聲」而已。

　　第二種類型是尋求族群融合的途徑。這是對強權控訴無效或覺得有必要轉為主動示好後，另一種新的途徑。原住民長期被統治，逐漸失去原有的風貌，只有晚近原住民意識抬頭，他們才深知失去的要一一補救。但同時也想與其他族群融合的途徑：抱著既然無法

推翻，不如就試著找出和平共處的方法，將衝突減到最低，同時也以保有自己的文化作前提。

第三種類型是凸顯原住民的特殊經驗。相較前兩種類型，凸顯原住民經驗是屬於較積極的作法。在臺灣目前被行政院原住民委員會認定的原住民族有十四族：阿美族、泰雅族、排灣族、布農族、卑南族、魯凱族、鄒族、賽夏族、雅美族（達悟族）、邵族、噶瑪蘭族、太魯閣族、撒奇萊雅族、賽德克族。這些族群都有相當珍貴的文化資產，不管是語言、歌謠、工藝等創作，都是有別於漢人的特殊經驗，也是臺灣對推行保存傳統文化應該重視的課題。在本研究探討的影片中，尤其以《排灣人撒古流》、《阿里山鄒族 KUBA 重建記錄：特富野社》這兩部由原住民導演所拍攝的紀錄片為代表，不管是撒古流努力想保有傳統工藝傳授族人；或是鄒族人同心協力重建聚會所為再現傳統風華，這都是原住民族想藉影片表達出原住民族群文化的特殊性，以及想延續傳統的企圖心。而這比起前兩種意識類型，有著自我轉高格化的作用，是目前所見原住民「文化覺醒」的最新表現。

原住民影片中的原住民意識，就聚焦在上述三個層面，先以此說帖方式略作交代，詳細說明及舉證則留待後面各節再作處理。

第二節　控訴強勢族群壓迫與新殖民

對一個在各方面都處於劣勢的原住民族群來說，我們充分了解「保護」和「發展」在現代化的歷程裡始終是一個兩難的局面，但是它卻不能拿來作為民族同化的藉口。

原住民社會長久以來一直飽受兩方面的威脅：一個是日本殖民主義的影響；另一個是四百年以來閩、客為主不斷湧入的漢族勢力及其優勢文化的壓迫。而由於這樣的威脅，也促使原住民在抒發自己時，不管是藉由何種媒介（如語言、文章、藝術品甚至

是本研究所探討的原住民影片），都不難發現對強勢族群悲情的控訴。

　　國民政府遷臺以來，對待原住民族的政策規劃與執行，除了延續日本殖民統治時期的「理蕃政策」之外，隨著是另一個大中國沙文意識的統治來臨！短短近半個世紀的原住民社會內部，呈現了多重的社會矛盾和生活困境！主要原因是，統治管理者的政策制定與規劃，幾乎沒有考慮原住民族獨特的歷史文化背景、生存的活動空間，亦未用心結合原住民傳統的思維價值體系，而一味地、採取一般化、漢化、以融合為美麗包裝下的同化手段！此舉造成原住民的自卑、自我汙名化、文化斷層、母語流失、學校教育學習的障礙與意願低落、生活、生存技能競爭的劣勢和經濟脆弱、大量婦女被迫進入出賣身體的性產業、醫療系統普遍匱乏，造成原住民平均壽命較低……等處境（楊孝榮，1997）。在這樣根基劣勢的結構之下，惡性循環的結果，讓原住民族幾乎難逃萬劫不復的宿命與悲情！

　　在《排灣人撒古流》影片中，撒古流極力為維護及延續排灣族傳統藝術奔走；面對已被強勢族群入侵後「面目全非」的傳統，或許很多部落的青年早已不在乎自己是誰，但撒古流還是願意繼續堅持，希望藉著田野調查由部落長老的口中還原傳統。這樣復興傳統文化的過程雖然為原住民點亮一盞明燈，而且在撒古流努力之下的確使得雕刻藝術得以傳承，只是影片所要傳達的仍然失望大於希望。追根究柢還是對強勢族群的控訴，因為新舊殖民主義方便統治的因素，所以原住民必須被犧牲，傳統的東西是阻礙國家進步的絆腳石，當然必須除掉。原住民因為是弱勢，也沒受多高的教育，始終被牽著走，部落原本的石板屋漸漸被改建成象徵現代化的水泥洋房；從前部落人們以打獵維生，但現在總會聽到賣菜車的叫賣聲在村里間穿梭；祖先傳承的名字是原住民的驕傲，但漢人卻要他們取漢人的名字。這樣改變的結果，原住民誰也不是，他們已經忘了傳統之美，更不能變成漢人。

圖 5-2-1　撒古流典形圖畫語言圖

（資料來源：孫大川，2000：43）

　　上圖是撒古流典形的圖畫語言。他說他是一個追求排灣族原鄉的人 1，有幸還趕上能分潤到自己民族文化的一點點滋養 2；這些年來在現代經濟產銷的生活模式中，漸漸感到自己好像在變「形」了 3；「我是不是漸漸遠離了自己生命的原點？我是不是該放下這一切返回原鄉 1？或者和一些志同道合的人，買一塊地或一座山，蓋石板屋，用排灣族傳統的方式生活、交流、勞動 4？或許有一天真正的排灣族部落 1 沒有了，但是我們還可以擁有另一個能按排灣族的文化、社會原則去生活的小社會 4。」至於「正名」和「還我姓氏」運動，對準的是主體社會長久以來傲慢的宰制心態和政治意識形態的氾濫。「命名」是典形的權力遊戲，中國傳統社會裡，只有男人、父親、家長、主人、皇帝才有資格也最喜歡給人「命名」、「賜姓」。（孫大川，2000：43）

　　在《末代頭目》影片中，原住民因為被國民政府統治必須推行民主制度，而這其中就在探討選舉制度對部落的影響。選舉制度打破了部落中原有的階級制度。原本部落中最高的首領是頭目，但選舉制度所標榜的是只要有才有能，人人都可以當領袖，這和傳統頭目家族世襲的傳統是截然不同的，而且誰也無法保證頭目參選就一定選得上。問題就此孳生，倘若平民選上了鄉長或里長、村長等，當政府有些政令需要民眾配合，這時當然就會派這些人員去和民眾宣導；而在傳統部落中平民怎會有資格去指示頭目作任何事，於是衝突就會產生。在民主制度推行下，國民政府認為其實很多傳統是

不適宜是要廢除的，使得原住民必須悖離他們的傳統，接受新的文明及科技。在這同時，原住民其實是困惑的，弱勢文化是否不能保有自己；曾經燦爛輝煌的傳統怎會變成不合時宜的障礙？這些都是存在原住民心中的問號，他們眼看著傳統制度一一被改變，尤其是在自己族人的帶領下被摧毀，心中的矛盾與悲戚油然而生。許多稱為原住民菁英分子，所以成為「菁英」，只因為他們背棄了傳統，忘了自己，唯有這樣他們才能被主流政權接受；而留在部落徘徊於傳統與改革中停滯不前的人們，無法融入社會，生活不易，只好藉著酒精麻痺自己；聚會唱歌看似歡樂，其實背後充滿許多無奈。這又回歸到一般人對原住民的刻板印象。

在《人之島》影片中，劇中的達悟族青年湄巴納擔任錄音師的工作回到故鄉蘭嶼島上蒐集大自然的聲音，卻漸漸發現到他內心原始的聲音，他確確實實的是屬於這片土地的，所以最後他選擇了留在故鄉，不再回都市討生活。在現實生活中湄巴納的選擇並不是多數原住民年輕人的選擇，這樣的決定是需要相當的勇氣，因為強權的入侵早已使大多原住民屈服，為了生活他們必須順從；他們必須依照漢人的方式去生活，否則將被淘汰。原住民只是不想生活過不下去，卻沒想到自己為何只能任人擺布？影片中傳達的是一種緩慢、潛藏的控訴，原住民當然可以留在家鄉為自己的族群作努力的，享受大自然原始的恩賜，照著祖先留下的傳統生活著。國家為島上的人蓋的國宅，就任由它荒廢；達悟族的地下屋才是他們該待的地方。先進的漁船設備，達悟族人買不起也不會用，但是他們自己打造的獨木舟，卻總是能讓他們豐收滿載。原住民可以維護自己的傳統，保有自己的生活空間，強勢族群該要學會的是尊重，而不是一味的想要改變原住民，讓大家都變得「一樣」。

由影片中看可出原住民對強權的控訴是卑微的，充滿許多無力、無奈的，對於不可知的未來是惶恐不安的：一方面想積極復興傳統，趁著文化還未被消滅殆盡，可以多尋求長老的學識，以供年

輕一輩的原住民學習，使得原住民文化傳統得以延續下去；一方面又迫於現實的困境無法推行，因為漢化政策實施的太徹底，許多原住民其實早已忘了自己的源頭，也不覺得保存或延續傳統對他們而言有任何的意義，變成「漢人」也沒什麼不好，只要日子過得下去就好，我是什麼「人」？並不重要。但實際上，原住民不可能變成漢人，在社會觀念裡原住民似乎就是會比漢人矮一截，不管你的成就是否能做到和漢人一樣，社會大眾還是會覺得你的優秀真是難能可貴，但你大多數的同胞還是無法變得像漢人一樣優秀的一群人。

第三節　尋求族群融合的途徑

臺灣原住民是已知最早居住於臺灣的族群。但從漢人移臺開始，漢族與原住民族的衝突就未曾停歇，日治時期更有原住民與日本人的流血對抗。當年原住民由於生活空間受到威脅，於是由西岸遷向東岸，從平地移往高山；而與漢人接觸較頻繁的平埔族群，其特有的語言文化因為漢化而逐漸消失。所幸目前在臺灣，各個民族的差異性逐漸受到尊重。在本土化運動中，臺灣原住民的文化受到了重視，政府不再強調以中原文化為主的族群融合，原住民仍能保有自己的傳統價值與生活習慣。

原住民深知在強權的統治之下，要保有自己已是不可能，由於自己處於弱勢的地位，強硬的捍衛自己也只是以卵擊石，起不了什麼作用；原住民只好尋求另一種途徑，那就是族群融合，或許可以解決文化失落的問題。

在《心靈之歌》中男主角是一個漢人，當他進入原住民部落時，剛開始原本只是想以一個觀察者的角色來進行他的錄音工作，他並不想深入部落的生活。可是待在部落時間一久，他慢慢發現原住民的純真，部落的人們不會因為他是漢人的身分而疏遠他，反而熱情的款待他，即使他們的生活並不富裕。因為這樣，使男主角深受感

動，他開始想了解部落人們的生活、想法，更在了解之後會想要去幫助他們，希望藉由他的力量（廣播電臺的播放）讓更多人能聽見原住民優美的傳統歌謠。原漢的關係原本是對立的，漢民族總喜歡以優勢（強勢）的姿態壓倒原住民，就像片中的男主角一開始採高姿態，似乎只是把原住民當完成工作的工具，原住民不知是已經習慣被漢人如此對待了，或者是真的沒有心機無私的付出。經過了一段時間的相處，友情打破了原本對立的情況，他們漸漸發現原漢之間在互助合作之下，各取所需，其實更能發揮彼此的優點。漢人找回了內心的純真與感動，讓生命活的更美好；原住民因為漢人的幫助，能使生活獲得改善。

　　在《人之島》中，男主角達悟青年也是原本要回故鄉蘭嶼島上進行錄音的工作，卻在錄音過程中越來越發現自己是如此深愛這片土地，自己身為蘭嶼的一份子應該要驕傲，並決定要留在家鄉為維護這片土地努力。而女主角是一位漢人，在蘭嶼島上擔任國小老師，因為喜愛蘭嶼島上優美景致，而決定久居。女主角在平日就喜歡寫生，在島上到處晃，她總是願意貼近島上達悟族人的生活，想要融入他們，即使頂著烈日到處跑，會曬黑她也不以為意。在這裡原漢的對立一開始就被打破，漢人自願投身在原住民部落裡，而且努力融合當地的生活，這似乎也意味著漢人倘若願意「放下身段」實際和原住民生活在一起，其實會發現原住民更多的優點，就不會總是存著刻板印象看待原住民這個族群，也不會因為刻板印象常常讓許多原住民背負著莫須有的罪名。

　　在《等待飛魚》影片中，故事的場景也是發生在蘭嶼島上，男主角也是一名達悟青年，女主角是一位漢人為了測試新手機訊號而來到島上工作。島上的生活步調非緩慢，緩慢到有時會讓女主角忘了自己的工作，島上的交通不如都市便捷，生活飲食也一切從簡，直到女主角掉了錢包，斷了對臺灣的通訊後，一切才起了變化。因為付不起旅館費所以只好借住男主角家，女主角這時才靜下心，真

正開始在島上的生活。在這部片中，一開始原漢關係是對立且緊張的，因為兩個個體互不了解，而且漢人需要原住民的「帶領」才能順利進行她的工作。社會中原漢的關係也是如此，漢人高高在上負責指揮；原住民則處在低位為漢人服務。漢人長期生活在大都市裡，處處仰賴高科技的產物，一旦被放到大自然的環境，當然無法適應，雖然外面的山和海是如此平靜，但她的心卻靜不下來。一旦斷了從前依賴的連結，當她必須靠著自己自然本能時，她的心才靜下來，她才明白自己真正所要的是什麼。許多漢人一生汲汲營營追求名利，最後看起來什麼都不缺了，但其實內心很空虛；許多原住民一生樂天知命，最後身上什麼都沒有，但內心卻是富足的。

　　原漢之間，不管從血緣、傳統文化、習俗、思想觀念……都不同，這是不爭的事實，既然如此何不坦然面對。與其製造原漢的對立，讓兩方人馬衝突不斷、積怨越深，倒不如平心靜氣，實際了解對方的想法，尊重彼此的不同。我想這也是本研究所舉出的影片中所要傳達的，如何融合原漢的差異，或者保有彼此，其實只要相互尊重，不管是藉由何種情感的交流，是友情、愛情都好，甚至最後發展成了親情也行，這都為原漢關係發展出新的出路，也可能是未來的趨勢。雖然這樣的情勢會讓原住民有滅絕的可能，因此一切仍要以維護延續傳統為優先，倘若在此前提，與漢民族有持續有良好的互動、交流，對原住民族而言，也不失為一個前進的動力。

第四節　凸顯原住民的特殊經驗

　　在臺灣目前被行政院原住民委員會認定的原住民族有十四族：阿美族、泰雅族、排灣族、布農族、卑南族、魯凱族、鄒族、賽夏族、雅美族（達悟族）、邵族、噶瑪蘭族、太魯閣族、撒奇萊雅族、賽德克族。這些族群都有相當珍貴的文化資產，不管是語言、

歌謠、工藝等創作，都是有別於漢人的特殊經驗，也是臺灣對推行保存傳統文化應該重視的課題。

在本研究探討的《排灣人撒古流》影片中，撒古流努力為復興排灣族傳統文化，自己也身體力行，平日生活儘量以排灣族原有的模式生活，例如：與族人和家人溝通都使用母語，即使和自己年幼的孩子交談也不例外；家中沒有桌子、椅子，吃飯時就席地而坐；撒古流和父親一起延續工匠之家的功能性，為族人打造打獵所配戴的刀、木雕藝品、陶器等，並讓孩子在一旁學習。撒古流的堅持是希望流失的能漸漸找回來，雖然要完全恢復原貌是不太可能，但起碼不致完全消失，也讓排灣族人意識到自己的文化是如此獨特優美，也加重了原住民在臺灣這片土地上存在的價值。撒古流深知維護原住民傳統文化這責任不只是自己的，必須交付給下一代，所以才讓孩子從小就說著自己的母語並和父親學習如何作為一個排灣族人。

《阿里山鄒族 KUBA 重建記錄：特富野社》本片紀錄兩個鄒族部落男子聚會所的重建。傳統鄒族男子會所，稱為 KUBA（庫巴），會所中央有一個火塘，終年不滅，代表鄒族的生生不息。會所廣場前種有一株赤榕樹，族人視為神樹。鄒族人相信在進行凱旋時，天神會沿著赤榕樹而下，進入會所。因此，鄒族人在祭典時，會在神樹前殺豬祭神，敬獻供品。從神樹到會所間具有神聖的空間意義，並不容許閒雜人穿越，因此會所多半位居部落的重要位置上，可視為部落的精神地標。藉由紀錄和整理鄒族部落重建男子會所的過程，呈現鄒族人在保存自身文化上的思考和努力，以及他們對族群的自我詮釋。鄒族勇士們在祭典過後會砍光赤榕樹的葉子，然後勇士們人手一把挨家挨戶的分送赤榕樹葉，期許天神能守護鄒族部落的每一戶族人。

在《末代頭目》影片中，一對排灣族新人要遵循古禮進行結婚儀式，在排灣族傳統平民要娶貴族有既定的禮數是必須遵守的，但

現今大多數原住民其實對古禮並不是很清楚了解該怎麼進行，在影片中的長老和頭目就發揮了教化族人的功能。平民娶貴族該有的聘禮還是要想辦法備齊，如果真的窮到什麼都沒辦法準備，那根據傳統解決的方法可以拿小麥梗代替，看該有的禮數多少就準備多少的小麥梗。排灣族貴族為平民設想這樣的解套方式，看來好像有些滑稽，但卻也顯現出他們極大的寬容與接納的誠意。

在《海角七號》片中，在樂團練唱的時候，男主角苦練新歌，而其中那位原住民交警卻總喜歡在最後加上傳統排灣歌謠的段落作為結尾；在《回家》片中，泰雅青年是天生的獵人，但長期離開山上到都市生活，早已磨掉了他對自然萬物的敏銳度；在《心靈之歌》片中布農族的八部合音，不論是老人版或是孩童版的，都一直傳唱，迴盪在山谷中；在《人之島》影片中，達悟族人的飛魚季，出海前的祈福儀式，還有達悟族女人的長髮舞……

上述這些都是原住民族想藉影片表達出原住民族群文化的特殊性，以及想延續傳統的企圖心。原住民所擁有的傳統文化不斷的被凸顯出來，讓世人能更認識臺灣原住民族群，除了加深原住民本身的自我認同，還能加強他們的延續文化的動力，畢竟文化意識的頭還沒完全抬起，許多原住民仍是游走在漢原之間的模糊地帶，還沒有完全體認到「自己的」才是最可貴的，別人不可以任意奪走。屬於原住民的特殊經驗只有原住民最清楚，原住民應該努力堅守自己的文化，就像許許多多為自己族群默默努力的原住民文化工作者，雖然賺取的酬勞常常遠大於付出去的，但他們還是願意去做，在工藝創作、傳統歌謠、舞蹈表演、母語傳承……等等。

原住民的覺醒對漢民族絕不是一種威脅，而是一種文化的刺激與交流；異文化的存在，在相互交流後應該要被認同、尊重，這是現今世界文化發展的趨勢。強勢族群倘若只是一味的同化弱勢族群，只會更加深族群間的對立、仇恨，二者之間無法共存。

原住民族必須珍視自己的文化，不只為自己也為後代子孫，不要讓這美好的傳統消失掉。

第五節　其他

一部影片的敘事觀點和它所潛藏的意識，通常取決於導演，也可以說導演的觀點決定了一部影片的一切。

在本研究探討的原住民影片，有原住民導演執導的和漢人導演執導的，原漢兩方導演的立場是否一致？原漢導演藉影片所要傳達的原住民意識又是否有所差異？以下就分別整理以導演的身分來看這十部影片中原住民意識的差異。

表 5-5-1　本研究探討十部影片中的原住民意識

影片名稱	導演身分別	影片中的原住民意識
《密密相思林》	漢人	原住民抗日心情
《海角七號》	漢人	原住民生活失意以歌唱天賦追求夢想
《等待飛魚》	漢人	原住民樂天知命的情懷
《老莫的第二個春天》	漢人	外省人與原住民老夫少妻的問題
《人之島》	漢人	原住民對家鄉的歸屬感
《排灣人撒古流》	原住民	原住民對復興文化的努力與難題
《阿里山鄒族 KUBA 重建記錄：特富野社》	原住民	重建聚會所為延續傳統
《末代頭目》	原住民	國民政府的漢化政策與傳統的衝突
《回家》	漢人	原住民就業問題
《心靈之歌》	漢人	原住民樂天與回鄉服務

　　由上表可看出雖然是原住民影片但由原漢導演的比例還是以漢人導演居多，這還是歸回到在目前社會上原住民各方面的處於弱勢的地位，當然在電影產業裡的表現也不例外，只是逐漸有嶄露頭角的機會。

　　其實現今社會對「原住民」這個議題日趨重視，從上述七部由漢人導演所執導的原住民影片中就可以看出。雖然漢人導演常以一個在「上位」者的角色來敘事並似乎特意創造一種憐憫、關懷的氛圍，像漢人導演會凸顯原住民生活和觀念的問題，例如：就業困難和失業、酗酒、樂天知命、迷失方向的……這也是一般大眾對原住民的刻板印象，這也足以說明這是漢人眼中的原住民，因為原住民是如此弱勢存在著他們無法解決的問題，原住民似乎很難走出去，所以身為漢人的在看完影片後應該給予原住民多一點幫助和支持的力量。

　　原住民導演所執導的原住民影片，本研究所選的是三部紀錄片，原住民導演是否拍不出劇情片只能拍紀錄片？這在本研究第四章第一節中已有提及，所以在此處就不再說明。原住民導演在影片中所傳達的原住民意識是強而有力的，畢竟這是貼近他本身的背景和生活經驗，他的角度是以一個弱勢族群的角度去敘事，當然有漢人看到的對生活無奈、會飲酒作樂，只是當原住民導演他在處理這樣的問題時，他的觀點是政府要原住民合作但卻沒有給原住民合宜的配套措施，只是要原住民犧牲自己的傳統，這樣強硬的作風原住民無力抵抗當然失意。以前在部落飲酒作樂是為了慶豐收，但倘若沒了祭典怎麼慶豐收？但原住民還是原住民啊！除了一樣凸顯原住民的問題外，另一方面原住民導演還更強化了原住民的優勢，就是原先一直被打壓的傳統，希望藉由一些文化工作者在復興文化的努力，告訴原住民其實自己的文化才是最美好的，也希望漢人了解原住民的文化需要的是被尊重，不是被消滅；與其可憐原住民；不如還給原住民自主的權利。

　　原住民意識很多，在本章特別提出三個層面，分別是控訴強勢族群壓迫與新殖民、尋求族群融合的途徑、凸顯原住民特殊經驗，因為這在原住民影片中是相當重要的原住民意識並具有指標性，許多原住民意識也由此延伸。在本節針對原住民拍攝導演的觀點作比較，也為接續的第六章揭開了序幕。

第六章　原住民影片中的漢人意識

第一節　壓迫元兇定調

　　第五章探討的是原住民影片中的原住民意識，相對的原住民影片中是否也存在著漢人意識？答案當然是肯定的。既然影片是反映導演的觀點所拍攝出來的作品，大多數的原住民影片是由漢人導演所執導的，影片自然很有漢人的感覺。漢人導演中的原住民是否符合一般民眾的期待？而對原住民來說是否真能觸及他們的內心世界？我想還是有段距離的。

　　在《海角七號》中的原住民不管是樂團主唱或是那位交通警察，他們共同的形象是不得志的，有些被遺忘的，甚至是藉酒澆愁的，這剛好也反映出社會上對原住民的常有的觀感。倘若原住民要闖出一片天，還是需要漢人的幫助，依照漢人擬訂的計畫走才會成功。影片中還安排一位日籍女演員，在劇中他的工作是負責督導樂團，但主唱一直不願聽他的指示遵守進度。這令人不禁聯想到在日本殖民時期，日本人認為原住民是「生蕃」，未受過教化的一個民族，需要日本人好好調教一番才能成為日本優秀的子民。優勢主義對原住民的壓迫在影片中潛藏著，這也是原住民現實生活中無法逃離的命運。

　　《密密相思林》是 1977 年拍攝的影片，當時的臺灣剛與日本斷交，愛國電影算是當時的主流，導演為了納入一些鄉土意識，所以選定了漢人與原住民共同抗日的主題。片中雖然描述的是原住民，但劇中演原住民的全都是漢人，每個都說著標準的國語，這樣

的安排跟現實世界實在相差太遠;以現在的角度來看也有些諷刺可笑的意味。可見當時的社會背景仍是相當封閉、保守的,對原住民的了解並不深;也或許是不想刻意聚焦在這個族群,畢竟漢人才是唯一的主角,抗日如果成功,漢人將是最大功臣,原住民只是陪襯而已。所以演原住民的只要外表差不多就可以了,內心是漢人沒關係,這似乎也間接表明了殖民主義希望達到同化被殖民者的思想。

在《老莫的第二個春天》中,影片主要描述的是外省人與原住民老夫少妻的問題,這種婚姻的組合在早期臺灣是很常見的。老兵無法完成回祖國的心願,只好留在臺灣落地生根,但是以他們的年紀要再找一個配偶並不容易,最便捷的方法就是「娶一個原住民」,雖然過程像是兩人相親而結合的,但中間其實都存在著現金交易的買賣,所以與其說是相親不如說是婚姻仲介來得恰當。片中原住民被塑造的形象依舊是弱勢的形象,不像漢人一樣有能力,所以必須要靠漢人資助,靠著嫁女兒的名義謀取金錢利益。

由上述三部影片來看,漢人導演在處理原住民與漢人形象問題時,漢人的位階總是在高位,而且常被崇高化,被塑造為原住民解決問題的、擔任指揮者的或是身居要職有決策能力的;原住民則處於低階的、被矮化的、弱勢沒有能力的、只能服從命令的。無可否認的,漢人導演的確也反映了現實世界,原住民在臺灣社會中的地位的確也如同上面所說的。只是如果反觀源頭,原住民所以會變成弱勢,也是因為強權的入侵,不論是日本或是國民政府,因為強權打壓迫使原住民必須屈服、必須妥協,寡不敵眾的原住民只好默默承受。只是在影片中似乎沒有表現出漢人強權打壓原住民的形象,原住民的弱勢好像變成他們本來就是無能的,並不是任何人造成的,因漢人成了幫助原住民的角色。

漢人導演反映出現實世界,但他們通常會比較強調原住民困難點,卻淡化或根本忽略了原住民的困難是誰造成的。漢人導演在影片中對原住民意識的凸顯是比較薄弱的,或許是他們自己並不是原

住民，無法去深刻描繪原住民族群。漢人導演所憑藉的還是一般大眾對原住民的刻板印象；再加上漢人優勢主義作祟，漢人自己拍攝的作品怎會把自己的族群掉到低位階，一定會盡可能將漢人族群的形象提升。這所隱匿不表的，恰好是漢人這一壓迫原兇的形象。

　　相對的，原住民導演在拍攝原住民影片因為是自己族群的，對人物及各種有關原住民問題的處理一定會比漢人導演更為貼近實際的狀況，也比較能從原住民自身的角度來看待臺灣社會給了原住民如何生活的空間；強烈的原住民意識在影片中流轉，控訴著強權掠奪了原住民的傳統文化、迫使原住民必須離開原生地到都市謀生、被限定母語的使用讓原住民後代忘了自己的語言……這些指控都在訴說著文化即將失落的危機；即使如此，原住民還是希望藉由影片讓世人看見他們的文化是如此獨特和優美，希望大家能重視原住民的存在，或許也提醒原住民自己要起來捍衛自己的文化不要忘了自己是誰。

第二節　探索初階補償性格

　　前一節提及漢人導演在處理原住民形象，習慣將原住民塑造成低位階的，或許有意藉此鞏固漢人的地位，也或許對漢人壓迫原住民的事實作冷處理以避免挑起種族仇恨。這樣的作法是可以理解的，只是為了鞏固漢人的的為而原住民再次被犧牲掉。換個角度看，漢人導演將漢人塑造成是拯救者，這可以淡化原本應該是掠奪的形象，也將漢人地位崇高化了，這不啻是一種補償心理。

　　在現今臺灣社會，政府日趨重視原住民族群，持續在推動扶助原住民的政策，包括法令的制訂以及各項福利措施。例如設立原住民委員會協助推動原住民政策發展，原民會中的工作人員也多進用原住民以提供就業機會。政府對原住民的施政，主要在民政系統下運作，直至「行政院原住民委員會」正式成立後，才開始有朝向重

視基於原住民特性及特殊需求來建構原住民服務體系的行動。行政院每年核撥近億的預算協助原民會政策的推動；對於原住民考試制定加分優待方案；對成績優異的原住民學生也提供獎學金資助；原住民作家的作品參賽受到漢人評審賞識而更大放異彩。另外，原住民正名運動也在 1995 年通過姓名條例修正案公布施行，原住民才得以改回原住民的名字（謝世忠，1987；許木柱，1990）。原民會也積極為各部落進行重建計畫，使部落文化能永續傳承下去。

因為政府對原住民諸多優待的福利措施，使得原住民有更多的機會去受更高的教育而培育出許多優秀的原住民子弟。像教育體系，不只是國小，甚至到大學，原住民教師的比例都有逐漸增加的趨勢；社會上也舉辦許多藝文比賽，讓原住民的創作有發表的管道。

以上種種跡象都顯示出政府對原住民所作的試為補償的措施，社會大眾也逐漸聚焦在原住民的才能上，先前對原住民的刻板印象逐漸轉化。至於為何定名為「初階」，是因為國民政府自 1945 遷臺至今近六十一年的時間，以一個國家發展的時程而言還算是短，以階段性而言還處在初階的位置，未來的發展如何將留待日後去慢慢印證。

原住民獵人因工業化社會的降臨，不得不放棄原本在部落崇敬的身分，而轉往都市從事低技術性的勞務工作；臺北也因而成為部落勇士埋葬鬥志的地方。《等待飛魚》中男主角的妹妹不斷問他說：「你為什麼不去臺北賺錢？」她自己則對晶晶說：「等我把書讀好，我就可以去臺北工作」男主角也對女主角解釋：「我有十個兄弟姊妹，他們都到臺北工作了」、「我沒有一技之長到臺北也只是做工」，點出都市生活與傳統價值對原住民生活的衝擊。

《心靈之歌》裡更進一步帶出原住民對於自身的看法。片中祖慧對桐哲說：「就是因為去過（都市）才會知道，這裡才是我們的根」。祖慧的哥哥祖安也問，「妳有想過自己真的適合這裡嗎？」「妳長得白白漂亮的，不像我黑黑髒髒的！」祖慧則以「不要瞧不起自

己！」「如果連我們自己都不關心自己，誰又會來關心我們？」的回答來宣稱自己的立場（也可說是表達現今原住民的基本立場）。桐哲又問祖慧：「你為什麼選擇教小孩子童謠？」祖慧回答：「你不認為小時候，是我們最快樂的時候嗎？我只是希望他們能在最沒有壓力的時候接觸自己的文化。」這樣的安排，不就暗示了漢人文化（外在世界）對於原住民文化存續上的威脅。

　　漢人導演點出了原住民在現實社會中所受到的衝擊以及被迫面臨的改變，他們以一個旁觀者的角色去陳述，揣測原住民的內心世界，希望社會大眾（尤其是漢人族群）在看到這部影片後能給予原住民多一點的關懷；原住民導演一樣是向社會大眾以紀錄片來記錄他們的真實世界。只是他們是以一個當事者的身分來陳述，呈現出的作品當然是比漢人導演來的深刻，更能道出原住民的心聲。而他們終究還是表現出原住民樂天知命的一面。就像《排灣人撒古流》這部片中，撒古流知道失落的文化已不可追；面對強權壓迫原住民傳統的問題也無可抵抗，只是原住民自身還是要有所覺醒，所幸現今政府已逐漸意識到原住民文化失落的問題，積極協助原住民復興的工作而原住民也意識到這不是單獨靠原住民族群自身的能力可以完成的，還是需要政府（漢人）的政策協助以及經濟支援才能使整個民族復興的工程順利的推展。

第三節　掉落低次族群

　　由於優勢主義作祟，漢人總是僅可能提高自己的地位而矮化原住民族，以宣示主權。也因為為了方便統治實行殖民政策，所以即使手段採高壓策略過程極不尊重原住民族群，但最後漢人族群還是可以合理的解釋他們的一切作為都是為了創造一個和諧進步的社會。

　　但在原住民影片《回家》中，看到原應該依靠山林以獵人自居的泰雅族人，因為生活環境遭到破壞，大自然的動植物一一消失不見了，原住民獵人要如何生存？漢人只曉得不斷地開發山林以獲得更多的利益；原住民獵人失去了舞臺但日子還是要過下去，只好放棄了當獵人改開怪手，幫漢人一起開發山地。這其中就在探討選舉制度對部落的影響。選舉制度打破了部落中原有的階級制度。原本部落中最高的首領是頭目，但選舉制度所標榜的是只要有才有能，人人都可當領袖，這和頭目家族世襲的傳統是截然不同的，而且誰也無法保證頭目參選就一定選得上。問題就此孳生，倘若平民選上了鄉長或里長、村長等，當政府有些政令需要民眾配合，這時當然就會派這些人員去和民眾宣導；而在傳統部落中平民怎會有資格去指示頭目作任何事，於是衝突就這樣產生。這是漢人選舉制度帶給原住民階級制度的衝擊與毀壞；選賢與能是選舉制度崇高的理想，實際上是一群人為爭權奪利的競賽。

　　在《排灣人撒古流》影片中，撒古流極力為維護及延續排灣族傳統藝術奔走；面對已被強勢族群入侵後「面目全非」的傳統，或許很多部落的青年早已不在乎自己是誰，但撒古流還是願意繼續堅持，希望藉著田野調查由部落長老的口中還原傳統。這樣復興傳統文化的過程雖然為原住民點亮一盞明燈，而且在撒古流努力之下的確使得雕刻藝術得以傳承，只是影片所要傳達的失望仍是大於希望。追根究柢還是對強勢族群的控訴，因為新舊殖民主義方便統治的因素，所以原住民必須被犧牲，傳統的東西是阻礙國家進步的絆腳石，當然必須除掉。原住民因為是弱勢，也沒受多高的教育，始終被牽著走，部落原本的石板屋漸漸被改建成象徵現代化的水泥洋房；從前部落人們以打獵維生，但現在總會聽到賣菜車的叫賣聲在村里間穿梭。

　　由上述例子看來，漢人政府一方面要為統一臺灣族群實施「大改造」；一方面要極力維持他們居高崇尚「民主」的形象，但是他

們實際實行的手段都是蠻橫、掠奪的（陳瑞芸；1990）。漢人政府為了營造更優質的生活和提高土地經濟價值，大肆開發山林，破壞了自然景觀，也剝奪了原住民原生世界。原住民失去了賴以維生的家，無法延續傳統生活模式，也被迫依照漢人的方式生活，自我認同感逐漸消失。相形之下，原住民則是被強權壓迫的、無法反抗只好順從的、即使被奪去了所有還是能樂觀面對的。原漢形象在這樣的對比之下，漢人的位置是否還一樣高高在上，不可侵犯？我想答案是否定的。漢人因為牟取功利的掠奪反而使本身的形象落到低次的族群，畢竟高階的族群在處理融合異文化的方法，應該是更符合民主的訴求，才能讓次階層的人心誠悅服，原住民也就不會出現許多不平之聲了。

　　狩獵在傳統的臺灣原住民社會中，一直是重要的生產方式，也是構成原住民文化內涵的重要部分；過去的狩獵行為除了補獲動物取其肉為飲食之外，還有巡望與守護族群居住領域以免異族侵入的作用。為求狩獵的安全與收穫，虔誠與莊重的態度，以及占卜與周遭徵象的掌握，成為最先的規矩；而為確保獵區動植物的豐富穩定，於是竭盡維護之能事，甚至在坍塌處多種草木、春夏動物繁殖季節的停列之類，都是簡單必守的規矩。昔日原住民的狩獵，不僅是一般追捕設陷的行為，而是融合著泛靈宗教信仰、居住領域維護、生存資源分配、族群紀律與禁忌實踐等信念與哲學的具體表現。平心而論，原住民過去漫長的狩獵與開墾土地的行為，並未將臺灣島上的動物逼上絕路，也未曾導致土石流那樣嚴重的後果，至於貽笑國際間屠殺珍稀動物的鬧劇，更不是原住民的手筆；而今提到臺灣的生態保育、動物保護，原住民卻得擔負起「破壞者」的角色，對於原住民而言，誠然是難堪不能接受的。（巴蘇亞·博伊哲努，2002：178）

　　狩獵是否真的「野蠻」、「恃強凌弱」，因此得要原住民斷絕這種文化習俗？就好比公家捕捉流浪狗、貓電死一般，執法的行為是

否能逕直定其殘忍？但是對於原住民的狩獵，單憑主觀的「殘虐生命」、「破壞生態保育」的認知，就要讓一個族群放棄這樣的生活，是否霸道？漁港和屠宰場血腥的場面，真要讓人廢去肉食方可？何況真正壓縮動物棲息的空間，危害其生活依託的其實是人為大面積的開發、道路開闢以及林務局自以為是的單一樹種的栽植等，絕非原住民靠著十分鐘才能擊出一發子彈的笨土槍可以造成。對於文化的介入，應該循著自然的原則，強勢干預，並不能造成良性的轉折或轉化；如果蜂炮傷人眼睛、搶孤跌死人，就要廢除例行的傳統習俗，恐怕也有爭議。（巴蘇亞・博伊哲努，2002：178-179）

當然，目前確有部分狩獵的行為是失控且為違背傳統的狩獵哲學，這樣的失控與背離卻是有跡可循的。過去國家運用未經原住民集體同意的所謂公權力，強形圈佔屬於原住民傳統的居住領域，畫定為國有或公有土地，再依據原住民種植農作的區域，畫作保留地，無形中使原住民拋棄廣大的採集區與獵區、漁區，擠壓他們的生存空間，這種形同盜匪的作法，使得原住民無法像昔日般從容的經營傳統生計；在二十世紀以後，被推入整體生產消費運作機制後，原住民在經濟上任人宰割的命運於焉開端。公權力公然攘奪土地資源，要飽腹活命就無暇顧及部落內部的禁忌與倫理，爭相搶奪耕作、漁獵地域與資源，這是導致原住民習俗倫亡、倫理渙散的重要因素。而執行公權力的機關無視於園區內依舊存在的原居遺址，視原住民出入為非法，於是原住民無法依慣例進入他們傳統的獵區，僥倖者則自行擇定區域，不復尊重原有的獵區主人，在重重酷律苛法的籠罩與商業利潤的設想下，只好盡棄狩獵依循的準則；至此狩獵已無正常形態可言。其實商業交易行為與利潤的真正來源多係漢民山產產銷商，這與山老鼠盜林的運作模式如出一轍；而被咒罵的常常是處在利益分配最底層的原住民「小老鼠」。近年以還，各種的相關法令不斷困縛原住民的漁獵行為，重要的祭典因為狩獵行為的禁制，使祭儀的內涵無法獲致真實的傳承。讓原住民遠離山

林及他們傳統的居住空間，將會使原住民全盤遺忘族群和該區域自
然土地相互連結的經驗與智慧；即使企圖以最新的生態自然知識彌
補，也將無能為力。面對原住民已經在臺灣島上實施達千年甚或
萬年的狩獵經驗與知識，也許可以用體貼與尊重的態度，延續其
較諸濫採礦石的水泥廠更能維持山區生態的自然情態的生活哲學
與方式；不要忘了許多保護生態成功的例子是原住民所為。當然
搭配有效的管理機制，也是必須的。（巴蘇亞・博伊哲努，2002：
179-180）

　　臺灣原住民族語言苟延殘喘至今，用千鈞一髮來比喻也不為
過。過去的年代，經過日治時期後段「皇民化」策略的影響，使原
住民競相學習當時的「國語」。戰後，國民政府政權進入臺灣，統
治階層帶來也標榜「國語」的大陸北方官話系統，從此這個語言成
為獨大的表述工具，自以為上層社會或名流之輩者，取之為高貴身
分的表徵，符合此語字正腔圓標準者，可以與有格調、有知識、夠
水準、正統之類的概念作連結。擁有此技者也往往顧盼自得，自矜
自喜；而被「國語」判為南方官話系統或方言的閩、客語言文化及
原住民語言文化自此淪入遭貶抑的地位，與落後、低俗、粗糙、不
文雅，甚至和野蠻相關，尤其以原住民語言受到的歧視與摧殘最為
嚴重。兩個階段的「國語」運動都伴隨著一系列文化習俗的改造與
扭轉，譬如改漢姓、禁止傳統祭典儀式、毀壞會所或禁忌之屋、揚
棄傳統禮俗（如禁紋面、室內葬等）、穿和服或漢裝之類。在短短
的幾十年間，這些措施讓原住民的語言及文化面臨前所未有的浩
劫。（巴蘇亞・博伊哲努，2002：166）

　　原住民的傳統文化代表族群的標誌其特殊性是不容抹滅的，但
如果因為族群弱勢的理由而必須被強大的漢民族忽視、併吞掉，那
麼將更可見漢民族的野蠻和不入流。不可否認的，任何強權在實行
殖民主義時手段大概都如此，只是為了凸顯自己最後還將所採用的
壓迫、不合理的手段合理化甚至崇高化。但實際上從本研究中可以

發現，漢人不停地抬高自己族群的背後，回到源頭（他們是如何逼迫原住民的手段）來看，其實是種諷刺也間接讓自己掉落到低次族群的窘境。

第七章　原住民影片中的現實與想像

第一節　社會與文化的距離

　　近年來，由於關懷原住民的現實趨勢，社會出現各種討論原住民的論述和研究。但是少有人關切，也無深刻的反省。雖然實務層面的問題較顯而易見，也易於分析和提出建言，但是理念層次的教育目標，乃是深植於各種實務之內的核心問題。行政措施的失誤，影響或許僅及少數人，但是政策目標的失誤，影響既深且遠，不能不審慎對待。事實上，當前原住民教育的首要問題，並不在於如何提高其學業成就，而在於族群的發展應如何定位。未來原住民社會是否繼續接受同化，還是在涵化中保留某種程度的自我認同，或是強調自我認同而高唱民族主義復興？如果原住民社會採取雙重規避的政策，既不接受漢文化與現代化，又無振興族群文化的意願，就可演變為文化雙盲的情況。這應不是原住民所樂意見到的結果。（部落與教會，2006）

　　在《人之島》影片中，劇中的達悟族青年湄巴納擔任錄音師的工作回到故鄉蘭嶼島上蒐集大自然的聲音，卻漸漸發現到他內心原始的聲音，他確確實實的是屬於這片土地的，所以最後他選擇了留在故鄉，不再回都市討生活。在現實生活中湄巴納的選擇並不是多數原住民年輕人的選擇，這樣的決定是需要相當的勇氣，因為強權的入侵早已使大多原住民屈服，為了生活他們必須順從；他們必須依照漢人的方式去生活，否則將被淘汰。原住民只是不想生活過不下去，卻沒想到自己為何只能任人擺布？影片中傳達的是一種緩

慢、潛藏的控訴，原住民當然可以留在家鄉為自己的族群作努力的，享受大自然原始的恩賜，照著祖先留下的傳統生活著。國家為島上的人蓋的國宅，就任由它荒廢；達悟族的地下屋才是他們該待的地方。先進的漁船設備，達悟族人買不起也不會用，但是他們自己打造的獨木舟，卻總是能讓他們豐收滿載。

《末代頭目》主要探討原住民部落頭目地位日趨消失的議題。（王振寰，1989；林文玲，2001）進入二十世紀之前，臺灣原住民過著部落生活，在他們心中只有部落認同觀念。一個部落就像是一個「王國」，而部落中的「頭目」就如同國王一般。這一切都在日本統治臺灣後有了改變，原住民開始接受現代國家的政治統治，頭目的領袖地位和經濟特權也逐漸受到挑戰。1945 年國民政府統治臺灣，開始以選舉制度培養忠黨愛國分子為部落領導人。傳統原住民社會中的頭目，除了祭典儀式的功能外，從前崇高的地位和享有的特權幾乎已不復存在。選舉制度打破了排灣族的階級制度，實現了民主的精神。可是傳統排灣族優美文化特質，卻是和這種階級制度息息相關；頭目的地位沒落會顛覆排灣族傳統文化，使其失去傳統美的一面。

在原住民影片《回家》中，看到原本應該依靠山林以獵人自居的泰雅族人，因為生活環境遭到破壞，原本生活在大自然的動植物一一消失不見了，原住民獵人要如何生存？漢人只曉得不斷地開發山林以獲得更多的利益；原住民獵人失去了舞臺但日子還是要過下去，只好放棄了當獵人改開怪手，幫漢人一起開發山地。（詳見六章第三節）

歷年來無論教育政策、學校制度、課程教學的決策，原住民都是「局外人」，被封阻在決策權力之外。無怪乎原住民知識菁英要感嘆在當代社會中，欠缺本身的主體性。儘管臺灣當前原住民的教育目標，傾向於贊同採取融合式雙重取向政策，兼顧社會適應和族群文化的維護。然而倘若分析此一政策目標的內涵意義時，卻可發

現仍有不少值得商榷的地方。例如：適應現代社會和維護傳統統文化二者之間的平衡點並未釐清？從「維護傳統文化」與「適應現代社會」的並列觀看，原住民在教育制度中的主體性確實已有增強。只是這兩個目標在本質上原本就是互相對立的，政策規畫時應進一步找出二者之間的平衡點，以利實務措施能落實政策理想。但是教育行政機關在公布政策時，並未釐清二者的關係，也未了解二者之間所可能發生的矛盾問題。（張京媛，1995；張釗維，2003；部落與教會，2006）

　　教育應促進原住民傳統文化綿延發展，而不應僅侷限於維護而已。由於現代文明的引入，以及政府同化教育政策的影響，使原住民文化在久經壓制和異文化衝擊之後，有逐漸流失和衰頹的趨勢。但是學術界和民間的長期關懷和努力，使原住民文化仍能達到相當程度的保存。只是這種保存僅是一種靜態的文物展示和學術研究資料，仍缺乏一種動態性的生機和前瞻性的開展。如果原住民教育的目標僅著重於「維護文化」，顯示它仍是一種靜態的、被動的、非生機性的目標，欠缺積極發展的功能。當前原住民族群的當務之急，不僅是如何透過教育制度來維護、傳遞、擴散文化，更需要透過教育而融合外來文化，創造文化，開展文化的生機。（部落與教會，2006）

　　配合教育政策調整所提出的實務措施不夠完整。適應現代社會與維持傳統文化二者的並列，雖有助於提高原住民族的主體性，但是此一政策實施之後，原住民學生不僅要繼續在主流文化中與漢人競爭，還必須認知本族傳統文化。對於向來就因文化不利而處於競爭弱勢的原住民學生而言，無異加重了不少重擔。事實上政府在宣示政策之後，並未提出達成該政策目標的完整作法，使雙重認同的教育政策，形同抑制原住民學生向上流動的另一道柵欄。因此，教育機關在落實原住民教育目標時，應提出完整而可行的配套措施。例如，如何規畫適當的課程教材、減輕原住民學生的負擔、改變升

學輔導優惠辦法、強化學習輔導措施、增加升學管道與機會等。只有建構適當的原住民教育體制，才能在臺灣多元族群社會中，培養尊重及發展原住民與其他族群的文化特色，以證明臺灣是一個教育進步的國家。（部落與教會，2006）

臺灣持續五十年來的教育政策，已充分壓制原住民文化的發展，並促使其式微。許多獲得高等教育入學機會的原住民學生，大都不諳自己族群的歷史文化，甚至怯於承認自己族群身分。事實上，行之多年而近乎無條件的升學加分保送政策，實具有斷絕原住民文化傳承的負面作用。同化教育愈成功，教育制度就愈造就出僅存血統、膚色與籍貫證明的「假原住民」，使其民族文化愈趨於滅絕。而商品化、標物化的文化成品展示，不過是走入黃昏之前的絢爛落霞罷了。（傅仰止，2001；曾宏民，2003；部落與教會，2006）

建立原住民主體性的教育政策就適應現代化生活而言，目前政策的定位是以主流文化為立意標準，不但未能凸顯原住民族的立場與需求，也缺乏原住民族的主體性，僅只強調原住民被動的去適應外在環境。政策制定者似乎以文化工作者的悲憫，去保留一個式微沒落和瀕臨衰頹的文化實體，卻未能再為這個文化體系灌注新的生命資源，以激發原住民文化特質的潛力，提升文化生機的永續發展（高雅雪，1999；陳右果，2004）。事實上，原住民族教育政策不僅在於民族文化的「挽救」，更在於促進民族文化的再生。欲達此目的，「原住民教育的主體性」乃為首要目標。跳脫主流文化的眼光，從多元文化的角度重新思考民族的定位。只有肯定原住民傳統文化、確立族群價值觀、建立民族尊嚴，原住民始能解決主流文化的束縛，擺脫族群依附的地位。也只有建立族群的主體性，民族文化始能重得其生命之源而免於淪亡的命運，並得以發揮其文化的氣質且生生不息。（部落與教會，2006）

第二節　異己與同化的兩難困境

　　從 1953 年臺灣省政府頒布「促進山地行政建設計畫大綱」起，歷年來頒布的原住民政策和方案，內容雖有增修，但始終不離「山地平地化」的總方向。其中規定的條款，主要還是僅在經濟生活的改善、社會改革、政治納編的目標上。尤其嚴重的是：和文化發展有關的教育政策，其目的不在幫助原住民認識、整理自己的文化，反而是教導他們脫離自己的傳統，學習迅速的融入所謂的平地社會。這是典形的「同化」。（孫大川，2010：10-11）

　　當然，作為一個在各方面都處於劣勢的少數族群來說，我們充分了解「保護」與「發展」在現代化的歷程裡始終是一個弔詭的兩難局面。但是它終究不能拿來作為民族「同化」的藉口。因為任何人為的同化，不論其目的是如何正當，都違背了人道、人權以及民族平等的原則。（孫大川，2010：11）

　　同化政策對原住民最負面的影響，當然還是在其對傳統文化的破壞。「國語推行運動」以及罔顧民族文化差異的教育體制。姓氏的讓渡、母語能力的喪失、傳統祭典的廢弛、文化風俗的遺忘、社會制度的瓦解，加上都市化後「錢幣邏輯」的誘惑以及外來宗教的介入，120080 年以後的臺灣原住民幾乎失去了他們所有「民族認同」的線索和文化象徵，「內我」完全崩解。（吳睿人，1999；孫大川，2010：147-148）

　　然而，這樣的頹勢在 1980 年的原運後漸漸起了變化。（夷將‧拔路兒，1994；汪明輝，2003）原住民自我標幟與泛原住民意識升起，除了原運啟蒙，開始有原住民刊物的出現，舉凡有關原住民文化、教育、傳播、正名、酗酒、經濟、種族歧視、都市原住民等，都是原運所關照的課題。而在 1988 年許多原住民作家也紛紛嶄露頭角，例如：排灣族莫那能、布農族拓拔斯‧塔瑪匹瑪（田雅各）、

泰雅族瓦歷斯‧諾幹、雅美族夏曼‧藍波安（施努來）、鄒族巴蘇亞‧博伊哲努（蒲忠成）等，他們的作品有詩歌、散文、小說、文化評論還有對傳統神話祭儀的紀錄與研究。另外在原住民工藝分面也有令人驚喜的表現，例如：排灣族的撒古流和峨格、卑南族的哈古等，他們在雕刻、陶藝甚至建築方面，都有傳承與創新；泰雅族的阿麥‧西嵐則是在繪畫創作方面有出色的表現。

面對異己或同化的問題是原住民在現實世界中所常要作的選擇，選擇同化，努力與漢民族分別無異，讓自己社會地位提高，卻失去了自我，無法得到族人的認同也無法融入原住民文化；選擇異己，就是凸顯原住民本身文化的特殊性，勢必要將漢文化排除在外，回歸原點，原住民文化的特殊性才得以彰顯。

在現代社會原住民獵人因工業化社會的降臨，不得不放棄原本在部落崇敬的身分，而轉往都市從事低技術性的勞務工作，臺北也成為部落勇士埋葬鬥志的地方。《等待飛魚》中男主角的妹妹不斷問他說：「你為什麼不去臺北賺錢？」她自己則對晶晶說：「等我把書讀好，我就可以去臺北工作。」男主角也對女主角解釋：「我有十個兄弟姊妹，他們都到臺北工作了」、「我沒有一技之長到臺北也只是做工！」以點出都市生活與傳統價值對原住民生活的衝擊。（詳見第六章第二節）

《密密相思林》是 1977 年拍攝的影片，當時的臺灣剛與日本斷交，愛國電影算當時的主流，導演為了納入一些鄉土意識，所以選定了漢人與原住民共同抗日的主題。片中雖然描述的是原住民，但劇中演原住民的全都是漢人，每個都說著標準的國語，這樣的安排跟現實世界實在相差太遠；以現在的角度來看也有些諷刺可笑的意味。可見當時的社會背景仍是相當封閉、保守的，對原住民的了解並不深，也或許是不想刻意聚焦在這個族群，畢竟漢人才是唯一的主角，抗日如果成功，漢人將是最大功臣，原住民只是陪襯而已。所以演原住民的只要外表差不多就可以了，內心是漢人沒關係，這

似乎也間接表明了殖民主義希望達到同化被殖民者的思想。（詳見第六章第一節）

在本研究探討的《排灣人撒古流》影片中，撒古流努力為復興排灣族傳統文化，自己也身體力行，平日生活儘量以排灣族原有的模式生活，例如：與族人和家人溝通都使用母語，即使和自己年幼的孩子交談也不例外；家中沒有桌子、椅子，吃飯時就席地而坐；撒古流和父親一起延續工匠之家的功能性，為族人打造打獵所配戴的刀、木雕藝品、陶器等，並讓孩子在一旁學習。撒古流的堅持是希望流失的能漸漸找回來，雖然要完全恢復原貌是不太可能，但起碼不致完全消失，也讓排灣族人意識到自己的文化是如此獨特優美，也加重了原住民在臺灣這片土地上存在的價值。撒古流深知維護原住民傳統文化這責任不只是自己的，必須交付給下一代，所以才讓孩子從小就說著自己的母語並和父親學習如何作為一個排灣族人。（詳見第五章第四節）

《阿里山鄒族 KUBA 重建記錄：特富野社》本片紀錄兩個鄒族部落男子聚會所的重建。傳統鄒族男子會所，稱為 KUBA（庫巴），會所中央有一個火塘，終年不滅，代表鄒族的生生不息。會所廣場前種有一株赤榕樹，族人視為神樹。鄒族人相信在進行凱旋時，天神會沿著赤榕樹而下，進入會所。因此，鄒族人在祭典時，會在神樹前殺豬祭神，敬獻供品。從神樹到會所間具有神聖的空間意義，並不容許閒雜人穿越，因此會所多半位居部落的重要位置上，可視為部落的精神地標。藉由紀錄和整理鄒族部落重建男子會所的過程，呈現鄒族人在保存自身文化上的思考和努力，以及他們對族群的自我詮釋。鄒族勇士們在祭典過後會砍光赤榕樹的葉子，然後勇士們人手一把挨家挨戶的分送赤榕樹葉，期許天神能守護鄒族部落的每一戶族人。（詳見第五章第四節）

在《末代頭目》影片中，一對排灣族新人要遵循古禮進行結婚儀式，在排灣族傳統平民要娶貴族有既定的禮數是必須遵守的，但

現今大多數原住民其實對古禮並不是很清楚了解該怎麼進行，在影片中的長老和頭目就發揮了教化族人的功能。平民娶貴族該有的聘禮還是要想辦法備齊，如果真的窮到什麼都沒辦法準備，那根據傳統解決的方法可以拿小麥梗代替，看該有的禮數多少就準備多少的小麥梗。排灣族貴族為平民設想這樣的解套方式，看來好像有些滑稽，但卻也顯現出他們極大的寬容與接納的誠意。（詳見第五章第四節）

在《海角七號》片中，在樂團練唱的時候，男主角苦練新歌，而其中那位原住民交警卻總喜歡在最後加上傳統排灣歌謠的段落作為結尾；在《回家》片中，泰雅青年是天生的獵人，但長期離開山上到都市生活，早已磨掉了他對自然萬物的敏銳度；在《心靈之歌》片中布農族的八部合音，不論是老人版或是孩童版的，都一直傳唱，迴盪在山谷中；在《人之島》影片中，達悟族人的飛魚季，出海前的祈福儀式，還有達悟族女人的長髮舞……（詳見第五章第四節）

異己和同化的問題固然常令原住民面臨兩難的局面。從原住民影片中我們也可窺探一二，但即使是如此，影片中最終所要訴求的絕不是以二分法來處理原住民的難題。畢竟在臺灣這個島嶼，不只原漢兩大族群存在，如果只能用二分法，不是同化就是異己來解決各族群存在的問題，那勢必造成紛爭不斷，將無永寧之日。所以各退一步的作法就是族群融合，主流文化必須尊重異文化的存在，給予他們合理的生存空間，可以保存他們的文化；而次文化則在不破壞傳統的前提之下配合主流文化政策促進國家發展。這樣原住民異己就不是為了抗議，而是為了讓異文化更認識原住民族，將原住民文化之美推展介紹給世人知道。原住民有條件的配合同化是為了促進族群進步，不是被脅迫，而是有尊嚴的。

第三節　希望與失望的擺盪

大多數原住民都處在一種「自我否定」的焦慮中。有些原住民會刻意掩飾自己的族群身分、掩飾自己的腔調、掩飾自己的語言、掩飾自己的膚色；原住民變得無法面對自己，更無法對別人敞開心胸。自卑、缺乏信心、自我放逐以及各式各樣的學習障礙、適應不良等困難，相信都與這個原因有關。（孫大川，2010：182）

能認同自我，才能接受自己的歷史性，並勇敢面對生活的現實場合，激發自我的創造活力。原住民長期的「自我認同」失落，因而是現今我們了解原住民人格與精神困境不可忽略的事實。日本皇民化政策與光復後的同化政策，固然加速了原住民文化、社會的崩解；然而「錢幣邏輯」所代表的「偽現代化」夢魘，更從人性的根部，動搖了原住民的傳統價值體系。在這裡所以稱為「偽現代化」，是因為臺灣發展出來的「錢幣邏輯」，只是一種充滿貪婪的「金權」惡質文化，既未形成商業理性，更未體現自由、民主、法治等現代化精神的內涵。對臺灣尤其原住民社會而言，「偽現代化」帶來的絕對是災難。50 年代以後，原住民的青壯年人，大量移入都市，投入低層的勞動市場；或在海上，或在建築工地，或在礦坑裡，或在大卡車的方向盤上；部落迅速空洞化，祭典不再舉行，家庭開始解組，原住民傳統社會因而解體。（孫大川，2010：182-183）

在《排灣人撒古流》影片中，撒古流極力為維護及延續排灣族傳統藝術奔走；面對已被強勢族群入侵後「面目全非」的傳統，或許很多部落的青年早已不在乎自己是誰，但撒古流還是願意繼續堅持，希望藉著田野調查由部落長老的口中還原傳統。這樣復興傳統文化的過程雖然為原住民點亮一盞明燈，而且在撒古流努力之下的確使得雕刻藝術得以傳承，只是影片所要傳達的失望仍是大於希

望。追根究柢還是對強勢族群的控訴，因為新舊殖民主義方便統治的因素，所以原住民必須被犧牲，傳統的東西是阻礙國家進步的絆腳石，當然必須除掉。原住民因為是弱勢，也沒受多高的教育，始終被牽著走，部落原本的石板屋漸漸被改建成象徵現代化的水泥洋房；從前部落人們以打獵維生，但現在總會聽到賣菜車的叫賣聲在村里間穿梭。（詳見第六章第三節）

原住民經過長期自我否定的經驗，以及因為「種族中心主義」和「錢幣邏輯對原住民文化價值、社會結構的破壞，許多原住民的新生世代，一直無法擁有來自自己族群穩固且強而有力的「外部因素」，藉以塑造自己健康的人格。所以才造成原住民種種人生基本失調的現象。首先是「自我放逐」、「自我逃避」，長期的自我否定，使許多原住民的自我意識逐漸萎縮，人格被矮化的經驗，逼迫原住民自我放棄，再也無法面對客觀的現實。（孫大川，2010：184-185）

這可以體現在《回家》這部影片中。泰雅族年輕人在都市討生活到處碰壁，有工作的原住民大多是在工地工作的建築工人，既危險又辛苦；原住民女生迫於經濟壓力又無一技之長狀況下，所從事的工作就是陪酒行業。而和男主角很要好的一個原住民同鄉，在找工作方面境遇相同。後來兩人找到發傳單的工作，在發傳單時，男主角本來就覺得發傳單賺的少，再加上一旁還有一個漢人在旁，監視他們是否有確實發到每戶人家家中。監工的漢人眼神是充滿不信任的，男主角有示意想請工頭不要盯的那麼緊，但工頭還是緊迫盯人。最後男主角和工頭發生口角，男主角索性不做了，丟下一大堆傳單走人。此時漢人工頭就說了：「番仔都是這樣！」這也說明了他先前為何要緊盯不放，因為他對原住民是如此不信任，也有鄙視原住民的意味存在。（詳見第四章第三節）

至於原住民自我逃避的出口，最常見的就是酗酒。「酒」在原住民，原本有它社交、儀式、文學甚或宗教神聖的意涵；飲酒的時

機、年齡也有一定的規範。然而，傳統規範一旦瓦解，酒卻變成原住民自我逃避最方便的工具。醉臥的世界，可以讓人暫時遺忘現實，關閉、切斷與現實溝通、對話、交涉的管道，藉以平息來自現實無止盡的蔑視與挑戰。與狂醉相伴的另一種逃避形式，及耽溺於頻繁、無意義的集體宴樂。「樂舞」原本是原住民傳統文化最精采的一面，是原住民沒有文字、沒有學校的情況中，傳遞民族經驗、強化部落人際交流、陶冶內在情感、鍛鍊肢體節奏感的異種文化機制。部落社會瓦解後，它們竟淪為獲致狂醉的觸媒，集體宴樂成了集體逃避。唱歌、跳舞的刻板印象，又反過來鼓舞了這種宴樂的自我表現。（孫大川，2010：185）

在本研究探討的《排灣人撒古流》影片中，撒古流努力為復興排灣族傳統文化，撒古流和父親一起延續工匠之家的功能性，為族人打造打獵所配戴的刀、木雕藝品、陶器等，並讓孩子在一旁學習。除此之外，還在部落開班授課，教導族人雕刻的技術，希望能藉著其他族人的力量把失去的工藝文化漸漸找回來。雖然要完全恢復原貌是不太可能，但起碼不致完全消失，也讓排灣族人意識到自己的文化是如此獨特優美，也加重了原住民在臺灣這片土地上存在的價值（詳見前節）。然而，撒古流一方面積極努力維護，一方面部落崩解的現象依舊持續著。一些族人會經常性的到所謂的卡拉 ok 店飲酒作樂、打撞球消磨時間，而這些娛樂可以不斷重複且不需要理由的也沒有時間性的，或許可說當族人想逃避現實時他們就可以在這樣的場所盡情忘我的尋求解脫。

《阿里山鄒族 KUBA 重建記錄：特富野社》本片紀錄兩個鄒族部落男子聚會所的重建。鄒族人在重建祭典時，會在神樹前殺豬祭神，敬獻供品。藉由紀錄和整理鄒族部落重建男子會所的過程，呈現鄒族人在保存自身文化上的思考和努力，以及他們對族群的自我詮釋。鄒族勇士們在祭典過後會砍光赤榕樹的葉子，然後勇士們人手一把挨家挨戶的分送赤榕樹葉，期許天神能守護鄒族部落的每

一戶族人。在祭典儀式時，只有在祭神時可以祭酒；在勇士們挨家挨戶的拜訪時，所到之處的主人也會備酒以慰勞勇士們，但必須在整個祈福儀式結束後，大家才可以大肆的飲酒慶祝，此時原住民飲酒是有其目的性的。

在《海角七號》片中，特別提出那位原住民交警因為個人因素被調職，再加上妻子的離去，使得他閒暇時習慣以酒精麻痺自己，因為他不想面對在他眼前發生的事實帶給他的痛苦；在《心靈之歌》片中，片中祖安、祖慧是布農族人。有一幕祖慧對桐哲說：「就是因為去過（都市）才會知道，這裡才是我們的根。」祖慧的哥哥祖安也問：「妳有想過自己真的適合這裡嗎？」「妳長得白白漂亮的，不像我黑黑髒髒的！」祖慧則以：「不要瞧不起自己！」「如果連我們自己都不關心自己，誰又會來關心我們？」的回答來宣稱自己的立場。桐哲又問祖慧：「你為什麼選擇教小孩子童謠？」祖慧回答：「你不認為小時候，是我們最快樂的時候嗎？我只是希望他們能在最沒有壓力的時候接觸自己的文化。」這樣的安排，不就暗示了漢人文化對於原住民文化存續上的威脅。（詳見第六章第二節）祖慧的哥哥祖安平時以打零工維生，而祖慧則是個國小老師，部落裡大多數的族人都是從事和祖安一樣從事勞動性質的工作，閒暇之餘，祖安常會跟三五好友聚集一同喝酒、唱歌，過著今朝有酒今朝醉的生活，這也是一般我們所認識原住民勞動階級的生活寫照。相形之下，祖慧從事老師的職業就被凸顯出來。現實生活中有許多原住民從事教職，但和漢人教師相比仍是少數族群。原住民教師多半會像祖慧一樣回原鄉服務，他們努力教育下一代，因為他們深知唯有教育才能提升文化，將來也比較有機會在社會上取得發言權；一方面他們也教導下一代不可忘本，因為只有鞏固原住民的文化，原住民族才能避免被異族歧視、輕視自己最後只好自我逃避的困境。只是先前部落崩解的太嚴重，使得原住民族努力振興文化的速度非常緩慢，有時甚至看不出文化在復甦的景象。這樣一個狀態，會讓這些

推動原住民復興工作的人感到心灰意冷；不過他們還是滿懷著希望，畢竟一個民族文化的復興要看到果效，在短期之內是不可能的，還是必須經過原住民族群長時間去努力才有可能成功。

第八章　相關研究成果的運用

第一節　促成語文教育中族群課題的深化

　　就目前教育部所公布的九年一貫課程綱要中,對族群課題比較明確的安排是在社會領域課程;而語文領域課程雖然有出現族群課題的文章,但著重點並不是在對族群本身作探討,反而是在文體、修辭方面多方著墨,對族群的特殊性純粹只是賞析的作用,而且相較於國外的文學作品放在課本的比例比針對臺灣特殊族群的作品比例就少得多。針對以上的論見,可以從以下提出的語文和社會領域的課程綱要及它們對應的能力指標中就可以看出:

表 8-1-1　語文學習領域（國語文）課程目標

課程目標 基本能力	國語文
1.了解自我與發展潛能	應用語言文字,激發個人潛能,拓展學習空間。
2.欣賞、表現與創新	培養語文創作之興趣,並提升欣賞評析文學作品之能力。
3.生涯規畫與終身學習	具備語文學習的自學能力,奠定生涯規畫與終身學習之基礎。
4.表達、溝通與分享	運用語言文字表情達意,分享經驗,溝通見解。
5.尊重、關懷與團隊合作	透過語文互動,因應環境,適當應對進退。
6.文化學習與國際了解	透過語文學習體認本國及外國之文化習俗。
7.規畫、組織與實踐	運用語言文字研擬計畫,並有效執行。

8.運用科技與資訊	結合語文、科技與資訊，提升學習效果，擴充學習領域。
9.主動探索與研究	培養探索語文的興趣，並養成主動學習語文的態度。
10.獨立思考與解決問題	運用語文獨立思考，解決問題。

（資料來源：教育部國教司網站，2010）

表 8-1-2　尊重、關懷與團隊合作及文化學習與國際了解分段能力指標與十大基本能力之關係

能力指標　基本能力	分段能力指標					
	課程目標	能力指標項目	第一階段（1-2年級）	第二階段（3-4年級）	第三階段（5-6年級）	第四階段（7-9年級）
5.尊重、關懷與團隊合作	透過語文互動，因應環境，適當應對進退。	注音符號運用能力聆聽能力	2-1-1-4 能在聆聽時禮貌的看著說話者。2-1-1-5 能注意聆聽不作不必要的插嘴。2-1-1-6 能禮讓長者或對方先行發言。	2-2-1-3 能讓對方充分表達意見。	2-3-2-3 能在聆聽過程中，以表情或肢體動作適切回應。	2-4-1-2 能在聆聽過程中，以合適的肢體語言與對方互動。2-4-1-3 能讓對方充分表達意見，再思考如何回應。2-4-2-6 能在聆聽過程中適當的反應，並加以評價。

		說話能力	3-1-2-2 能先想然後再說，有禮貌的應對。 3-1-2-3 能表達自己的意思，與人自然對話。 3-1-2-4 能主動問候他人，與人問答。	3-2-3-2 能用口語表達對他人的關心。	3-3-3-1 能正確、流利且帶有感情的與人交談。 3-3-3-2 能從言論中判斷是非，並合理應對。	3-4-2-3 能在團體活動中，扮演不同角色進行溝通。 3-4-3-1 表達意見時，尊重包容別人的意見。 3-4-3-2 能以感性的話語，表達對他人的關心。
		識字與寫字能力				
		閱讀能力	5-1-7-2 能理解在閱讀過程中所觀察到的訊息。	5-2-8-1 能討論閱讀的內容，分享閱讀的心得。 5-2-8-2 能理解作品中對周遭人、事、物的尊重與關懷。 5-2-8-3 能在閱讀過程中，培養參與團體的精神，增進人際互動。	5-3-8-1 能討論閱讀的內容，分享閱讀的心得。 5-3-8-2 能理解作品中對周遭人、事、物的尊重與關懷。 5-3-8-3 能在閱讀過程中，培養參與團體的精神，增進人際互動。	5-4-2-4 能培養以文會友的興趣，組成讀書會，共同討論，交換心得。 5-4-5-1 能體會出作品中對周遭人、事、物的尊重與關懷。 5-4-5-2 能廣泛閱讀臺灣各族群的文學作

			5-2-12-1 能在閱讀中領會並尊重作者的想法。 5-2-14-2 能理解在閱讀過程中所觀察到的訊息。			品,理解不同文化的內涵。 5-4-5-3 能喜愛閱讀國內外具代表性的文學作品。 5-4-7-1 能共同討論閱讀的內容,交換心得。
		寫作能力	6-1-4-1 能利用卡片寫作,傳達對他人的關心。	6-2-3-1 能利用卡片寫作,傳達對他人的關心。 6-2-7-3 能寫作慰問書信、簡單的道歉啓事,表達對他人的關懷和誠意。		6-4-3-4 能合作設計海報或文案,表達對社會的關懷。
6. 文化學習與國際了解	透過語文學習體認本國及外國之文化習俗	注音符號運用能力 聆聽能力	2-1-1-7 能學會使用有禮貌的語言,適當應對。		2-3-1-1 能養成耐心聆聽本國各種語言的態度。	2-4-2-7 能透過各種媒體,認識本國及外國文化,擴展文化視野。

		說話能力		3-2-3-3 能談吐清晰優雅,風度良好。 3-2-3-4 能養成說話負責的態度。		3-4-3-3 能言談中肯,並養成說話負責的態度。 3-4-3-4 能在言談中,妥適運用各種語言詞彙。

（資料來源：教育部國教司網站,2010）

　　從表 8-1-1 語文學習領域（國語文）課程目標中可看出,其中第五項尊重、關懷與團隊合作和第六項文化學習與國際了解是和族群文化方面比較有關聯的,但在表 8-1-2 尊重、關懷與團隊合作及文化學習與國際了解分段能力指標與十大基本能力的關係中,我們可以發現在語文領域中所特別提出的文化是國外的文化。例如：能喜愛閱讀國內外具代表性的文學作品、透過語文學習體認本國及外國的文化習俗、能透過各種媒體,認識本國及外國文化,擴展文化視野。只有一項是能廣泛閱讀臺灣各族群的文學作品,理解不同文化的內涵是比較聚焦在臺灣多元族群的議題上。這樣看來,我們的語文教育所擬訂的課程目標所重視的文化視野是國際觀的視野,對於在自己國家的族群文化則較為忽視,就更別說原住民的文化在語文課程中會佔多大的比例了。（王德威,1998）

　　然而,在社會領域中,對臺灣本身族群的議題以及本土教育的推展,當然是課程的重點,只是當社會課程設計認識自己居住的環境的單元,課程設計這所考量的還是以多數漢人族群為範本,此時少數族群勢必又得犧牲,而這又是另一個對多元族群存在在課程設計取捨上的難題,以下就列出社會領域分段能力指標與十大基本能力的關係表與上述語文領域在群族課題的安排作比較參考：

表 8-1-3　社會領域分段能力指標與十大基本能力之關係

階段 / 基本能力	第一階段（1-2 年級）	第二階段（3-4 年級）	第三階段（5-6 年級）	第四階段（7-9 年級）
1. 了解自我與發展潛能	5-1-1 覺察自己有權決定自我的發展。 5-1-2 描述自己身心的變化與成長。 5-1-4 了解自己在群體中可以同時扮演多種角色。	4-2-1 說出自己的意見與其他個體、群體或媒體意見的異同。 5-2-1 舉例說明自己可以決定自我的發展並具有參與群體發展的權利。	4-3-4 反省自己所珍視的各種德行與道德信念。 5-3-1 說明個體的發展與成長，會受到社區與社會等重大的影響。 5-3-2 了解自己有權決定自我的發展，並且可能突破傳統風俗或社會制度的期待與限制。 5-3-4 舉例說明影響自己角色扮演的因素。	3-4-1 舉例解釋個人的種種需求與人類繁衍的關係。 3-4-6 舉例指出在歷史上或生活中，因缺乏內、外在的挑戰，而影響社會或個人發展。 4-4-5 探索生命與死亡的意義。
2. 欣賞、表現與創新		2-2-2 認識居住地方的古蹟或考古發掘，並欣賞地方民俗之美。	1-3-1 了解生活環境的地方差異，並能尊重及欣賞各地的不同特色。	

| 3.
生涯規畫與終身學習 | 5-1-3
舉例說明自己的發展與成長會受到家庭與學校的影響。 | 7-2-4
了解從事適當的理財可調節自身的消費力。 | 4-3-1
說出自己對當前生活形態的看法與選擇未來理想生活形態的理由。
7-3-3
了解投資是一種冒風險的行動，同時也是創造盈餘的機會。 | 4-4-1
想像自己的價值觀與生活方式在不同的時間、空間下會有什麼變化。
5-4-3
從生活中推動學習形組織（如家庭、班級、社區等），建立終身學習理念。 |
| 4.
表達、溝通與分享 | 1-1-2
描述住家與學校附近的環境。
2-1-2
描述家庭定居與遷徙的經過。 | 1-2-1
描述居住地方的自然與人文特性。
1-2-2
描述不同地方居民的生活方式。
1-2-7
說出居住地方的交通狀況，並說明這些交通狀況與生活的關係。
7-2-1
指出自己與同儕所參與的經濟活動。 | 1-3-5
說明人口空間分布的差異及人口遷移的原因和結果。
1-3-6
描述鄉村與都市在景觀和功能方面的差異。
1-3-7
說明城鄉之間或區域與區域之間有交互影響和交互倚賴的關係。
5-3-3
了解各種角色的特徵、變遷及角色間的互動關係。 | 4-4-2
在面對爭議性問題時，能從多元的觀點與他人進行理性辯論，並為自己的選擇與判斷提出理由。
5-4-1
了解自己的身心變化，並分享自己追求身心健康與成長的體驗。
5-4-2
了解認識自我及認識周圍環境的歷程，會受主客觀因素的影響，但是經由討論和溝通，可以分享 |

				5-3-5 舉例說明在民主社會中，與人相處所需的理性溝通、相互尊重與適當妥協等基本民主素養之重要性。	觀點與形成共識。 5-4-4 分析個體所扮演的角色，會受到人格特質、社會制度、風俗習慣與價值觀等影響。 5-4-6 分析人際、群己、群體相處可能產生的衝突及解決策略，並能運用理性溝通、相互尊重與適當妥協等基本原則。
5. 尊重、關懷與團隊合作	6-1-1 舉例說明個人或群體為實現其目的而影響他人或其他群體的歷程。	3-2-1 理解並關懷家庭內外環境的變化與調適。 5-2-2 舉例說明在學習與工作中，可能和他人產生合作或競爭的關係。 6-2-2 舉例說明兒童權（包含學習權、隱私權及身體自主權等）與自己	6-3-3 了解並遵守生活中的基本規範。 6-3-4 列舉我國人民受到憲法所規範的權利與義務。	3-4-2 舉例說明個人追求自身幸福時，如何影響社會的發展；而社會的發展如何影響個人追求幸福的機會。 3-4-3 舉例指出人類之異質性組合，可產生同質性組合所不具備的功能及衍生的問題。	

		的關係，並知道維護自己的權利。 6-2-3 實踐個人對其所屬之群體（如家庭和學校班級）所擁有之權利和所負之義務。 6-2-4 說明不同的個人、群體（如性別、族群、階層等）文化與其他生命為何應受到尊重與保護，以及如何避免偏見與歧視。		5-4-5 在面對個體與個體、個體與群體之間產生合作或競爭的情境時，能進行負責任的評估與取捨。 6-4-2 透過歷史或當代政府的例子，了解制衡對於約束權力的重要性。 6-4-6 探討民主政府的正當性與合法性。 7-4-1 分析個人如何透過參與各行各業與他人分工、合作，進而產生整體的經濟功能。 8-4-2 舉例說明環境問題或社會問題的解決，為何須靠跨領域的專業人才彼此交流、合作和整合。

| 6.
文化學習與國際了解 | 2-1-1
了解住家及學校附近環境的變遷。
9-1-1
舉例說明各種關係網路（如交通網、資訊網、人際網、經濟網等）如何連結全球各地的人。
9-1-2
覺察並尊重不同文化間的歧異性。 | 1-2-3
覺察人們對地方與環境的認識與感受具有差異性，並能表達對家鄉的關懷。
1-2-8
覺察生活空間的形態具有地區性差異。
2-2-1
了解居住地方的人文環境與經濟活動的歷史變遷。
9-2-1
舉例說明外來的文化、商品和資訊如何影響本地的文化和生活。 | 1-3-2
了解各地風俗民情的形成背景、傳統的節令、禮俗的意義及其在生活中的重要性。
1-3-3
了解人們對地方與環境的認識與感受有所不同的原因。
1-3-8
了解交通運輸的類型及其與生活環境的關係。
1-3-11
了解臺灣地理位置的特色及其對臺灣歷史發展的影響。
2-3-1
認識今昔臺灣的重要人物與事件。
2-3-2
探討臺灣文化的淵源，並欣賞其內涵。
2-3-3
了解今昔中國、亞洲和世界的主 | 2-4-1
認識臺灣歷史（如政治、經濟、社會、文化等層面）的發展過程。
2-4-2
認識中國歷史（如政治、經濟、社會、文化等層面）的發展過程。
2-4-3
認識世界歷史（如政治、經濟、社會、文化等層面）的發展過程。
2-4-4
了解今昔臺灣、中國、亞洲、世界的互動關係。
3-4-4
說明多元社會與單一社會，在應付不同的外在與內在環境變遷時的優勢與劣勢。
3-4-5
舉例指出某一團體，其成員身分與地位之流動性 |

			要文化特色。 4-3-2 認識人類社會中的主要宗教與信仰。 4-3-3 了解人類社會中的各種藝術形式。 9-3-2 探討不同文化的接觸和交流可能產生的衝突、合作和文化創新。 9-3-3 舉例說明國際間因利益競爭而造成衝突、對立與結盟。 9-3-4 列舉當前全球共同面對與關心的課題（如環境保護、生物保育、勞工保護、飢餓、犯罪、疫病、基本人權、經貿與科技研究等）。 9-3-5 列舉主要的國際組織（如聯合	對於該團體發展所造成的影響。 4-4-3 了解文化（包含道德、藝術與宗教等）如何影響人類的價值與行為。 6-4-1 以我國為例，了解權力和政治、經濟、文化、社會形態等如何相互影響。 7-4-3 探討國際貿易與國家經濟發展之關係。 9-4-2 探討強勢文化的支配性、商業產品的標準化與大眾傳播的影響力如何促使全球趨於一致，並影響文化的多樣性和引發人類的適應問題。 9-4-3 探討不同文化背景者在闡釋經驗、對待事物和

			國、紅十字會、世界貿易組織等）及其宗旨。	表達方式等方面的差異，並能欣賞文化的多樣性。 9-4-6 探討國際組織在解決全球性問題上所扮演的角色。 9-4-7 關懷全球環境和人類共同福祉，並身體力行。
7. 規畫、組織與實踐		6-2-5 從學生自治活動中舉例說明選舉和任期制的功能。	6-3-1 認識我國政府的主要組織與功能。 7-3-2 針對自己在日常生活中的各項消費進行價值判斷和選擇。	7-4-5 舉例說明政府進行公共建設的目的。 7-4-6 舉例說明某些經濟行為的後果不僅及於行為人本身，還會影響大眾、生態及其他生物，政府因此必須扮演適當的角色。
8. 運用科技與資訊	8-1-1 舉例說明科學和技術的發展，為自己生活的各個層面帶來新風貌。	8-2-1 舉例說明為了生活需要和解決問題，人類才從事科學和技術的發展。	1-3-4 利用地圖、數據和其它資訊，來描述和解釋地表事象及其空間組織。	

		8-2-2 舉例說明科學和技術的發展,改變了人類生活和自然環境。	8-3-1 探討科學技術的發明對人類價值、信仰和態度的影響。 8-3-3 舉例說明科技的研究和運用,不受專業倫理、道德或法律規範的可能結果。 8-3-4 舉例說明因新科技出現而訂定的相關政策或法令。	
9. 主動探索與研究	4-1-1 藉由接近自然,進而關懷自然與生命。 9-1-3 舉出自己周遭重要的全球性環境問題(如空氣污染、水污染、廢棄物處理等),並願意負起維護環境的責任。	1-2-5 調查居住地方人口的分布、組成和變遷狀況。 4-2-2 列舉自己對自然與超自然界中感興趣的現象。 7-2-2 認識各種資源,並說明其受損、消失、再生或創造的情形,並能愛護資源。 7-2-3 了解人類在交換	1-3-9 分析個人特質、文化背景、社會制度以及自然環境等因素對生活空間設計和環境類型的影響。 1-3-12 了解臺灣具備海洋國家發展的條件及優勢。 3-3-1 依自己的觀點,對一組事物建立起分類和階層關係。	1-4-4 探討區域的人口問題和人口政策。 1-4-6 分析交通網與水陸運輸系統的建立如何影響經濟發展、人口分布、資源交流與當地居民的生活品質。 1-4-8 探討地方或區域所實施的環境保育政策與執行成果。

| | | 各種資源時必須進行換算，因此發明貨幣。 | 6-3-2 了解各種會議、議會或委員會（如學生、教師、家長、社區或地方政府的會議）的基本運作原則。 7-3-4 了解產業與經濟發展宜考量區域的自然和人文特色。 8-3-2 探討人類的價值、信仰和態度如何影響科學技術的發展。 9-3-1 探討全球生態環境之相互關連以及如何形成一個開放系統。 | 1-4-9 探討臺灣四周海域的特色，分析海洋與居民生活的關係。 1-4-10 了解海洋主權與經濟發展、國防、政治主權的關係。 1-4-11 了解領海與經濟海域的管轄主權等海洋權益。 1-4-12 認識水污染防治法、海洋污染防治法、國際海洋公約等相關法規的基本精神。 4-4-4 探索促進社會永續發展的倫理，及其變遷的原因。 6-4-5 說明個人如何爭取保障及權利、紛爭解決的機制及司法系統的基本運作程序與原則。 6-4-7 分析國家的組成及其目的。 |

				7-4-8 分析資源分配如何受到權力結構的影響。 9-4-1 探討各種關係網路（如交通網、資訊網、人際網、經濟網等）的發展如何讓全球各地的人類、生物與環境產生更緊密的關係，對於人類社會又造成什麼影響。
10. 獨立思考與解決問題	1-1-1 辨識地點、位置、方向，並能運用模形代表實物。	1-2-4 測量距離、閱讀地圖、使用符號繪製簡略平面地圖。 1-2-6 覺察聚落的形成在於符合人類聚居生活的需求。 6-2-1 從周遭生活中舉例指出權力如何影響個體或群體的權益（如形成秩序、促進效率或傷害權益等）。	1-3-10 舉例說明地方或區域環境變遷所引發的環境破壞，並提出可能的解決方法。 3-3-2 了解家庭、社會與人類世界三個階層之間，有相似處也有不同處。 3-3-3 了解不能用過大的尺度去觀察和理解小範圍的問題，反之亦然。	1-4-1 分析形成地方或區域特性的因素，並思考維護或改善的方法。 1-4-2 分析自然環境、人文環境及其互動如何影響人類的生活形態。 1-4-3 分析人們對地方和環境的識覺改變如何反映文化的變遷。 1-4-5 討論城鄉的發展

| | | | 3-3-4 分辨某一組事物之間的關係是屬於「因果」或「互動」。 3-3-5 舉例指出在一段變遷當中，有某一項特徵或數值是大體相同的。 | 演化，引出城鄉問題及其解決或改善的方法。 1-4-7 說出對生活空間及周邊環境的感受，並提出改善建言或方案。 2-4-5 比較人們因時代、處境與角色的不同，所做的歷史解釋的多元性。 2-4-6 了解並描述歷史演變的多重因果關係。 6-4-3 舉例說明各種權利（如學習權、隱私權、財產權、生存權、自由權、機會均等權及環境權等）之間可能發生的衝突。 6-4-4 舉例說明法律與其他社會規範的差異及相互關係，以及違反義務或發生衝突時所須面對的法律 |

				責任。
				7-4-2 了解在人類成長的歷程中，社會如何賦予各種人不同的角色與機會。
				7-4-4 舉例說明各種生產活動所使用的生產要素。
				7-4-7 列舉數種金融管道，並分析其對個人理財上的優缺點。
				8-4-1 舉例說明人類為何須要透過立法管理科學和技術的應用，以及在立法和執法過程可能遭遇的困難。
				9-4-4 探討國際間產生衝突和合作的原因，並提出增進合作和化解衝突的可能方法。
				9-4-5 探討當前全球共

				同面對與關心的課題（如環境保護、生物保育、勞工保護、飢餓、犯罪、疫病、基本人權、媒體、經貿與科技研究等）之間的關連性，以及問題可能的解決途徑。

（資料來源：教育部國教司網站，2010）

　　另外，在 2000 年教育部將人權教育議題納入國中小正式課程中，而這似乎也間接提升了對族群意識的重視與關懷。

　　人權是人與生俱來的基本權利和自由，不論其種族、性別、社會階級都應享有的權利，不但任何社會或政府不得任意剝奪、侵犯，甚至應積極提供個人表達和發展的機會，才能尊重個人尊嚴、包容差異，達到追求美好生活的目標。因此，人權教育實際上是關係人類尊嚴的教育，也就是在幫助我們了解「人之所以為人」所應享有的基本生活條件，包括生理、心理及精神方面的發展，也讓我們檢視社會上有哪些問題是違反人類尊嚴，以及涉及公平、平等的問題，如種族主義、性別歧視等議題，從而採取行動，解決問題，去除阻礙人權發展的因素，建構一個美好的社會。進一步來說，藉由人權教育的實施，加強對人權的意識、了解、尊重、包容，而能致力於人權文化的建立，共同推展人類世界的和平與合作。

　　人權教育的中心思想是不斷地探索尊重人類尊嚴和人性的行為法則，促使社會成員意識到個人尊嚴及尊重他人的重要性；並能加強種族、族群、宗教、語言群體之間的了解、包容與發展。由此

可知，「尊重」與「包容」是人權的基本概念與核心價值；互惠的權利與責任，則是民主法治社會中每個人所應謹守的共同契約。因此，人權教育就是尊重與包容、自由與平等、公平與正義等觀念的教導，進而促進個人權利與責任、社會責任、全球責任的理解與實踐。人權教育課程的目標就是透過人權教育環境的營造與「經驗式」、「互動式」、「參與式」的教學方法與過程，協助學生澄清價值與觀念，尊重人性尊嚴的價值體系，並於生活中實踐維護與保障人權。具體來說，人權教育著重在認知、情意與行為三方面，讓學生對人權有一恆久、正向且一致的態度取向，將人權內化為普通常識與生活習慣，課程目標為：認知層面：了解人權存在的事實、基本概念、價值等相關知識。情意層面：發展自己對人權的價值信念，增強對人權的正面感受與評價。行為層面：培養尊重人權的行為，及參與實踐人權的行動力。在語文學習領域，教學設計者可以提供重要人權文獻作為閱讀素材，鼓勵學生以尊重包容的態度發表以及聆聽同伴的意見，也可以敏銳觀察生活周遭的案例事件、創作或發表人權相關作品。（教育部國教司網站，2010）並列出以下人權教育議題融入語文領域的對應表人權教育分段能力指標來對照人權教育如何在語文領域裡運用：

表 8-1-4　人權教育議題融入語文領域之對應表

學習領域指標		可融入人權教育能力指標
2-3-2-8	能從聆聽中，思考如何解決問題。	【1-3-2】【1-3-3】
2-4-2-6	能在聆聽過程中適當的反應，並加以評價。	【1-4-4】
2-4-2-7	能透過各種媒體，認識本國及外國文化，擴展文化視野。	【2-4-1】
2-4-2-11	能從聆聽中，啟發解決問題的能力。	【1-4-4】
3-2-3-1	他人與自己意見不同時，仍能理性的溝通。	【1-2-4】

3-2-3-4	能養成說話負責的態度。	【1-2-3】
3-2-4-4	能與人討論問題，提出解決問題的方法。	【1-2-4】
3-3-3-2	能從言論中判斷是非，並合理應對。	【1-3-1】【1-3-2】【1-3-3】【2-3-5】
3-3-3-3	有條理有系統的說話。	【1-3-2】
3-3-3-4	能利用電子科技，統整訊息的內容，作詳細報告。	【1-3-5】
3-3-4-2	能在討論或會議中說出重點，充分溝通。	【1-3-2】
3-4-3-1	表達意見時，尊重包容別人的意見。	【1-3-2】【2-3-3】【2-4-1】
3-4-3-3	能言談中肯，並養成說話負責的態度。	【1-3-2】
3-4-3-5	能靈活利用電子及網路科技，統整言語訊息的內容，作詳細報告。	【1-3-5】
3-4-4-3	能察覺問題，並討論歧見。	【2-4-2】【2-4-3】
3-4-4-7	能視不同說話目的與情境，進行口頭報告，發表評論、公開演說。	【1-4-3】【1-4-4】
5-2-8-2	能理解作品中對周遭人、事、物的尊重與關懷。	【1-2-1】【1-2-2】【1-2-4】
5-2-9	能結合電腦科技，提高語文與資訊互動學習和應用能力。	【2-4-6】
5-2-11	能喜愛閱讀課外讀物，主動擴展閱讀視野	【2-2-2】
5-2-12	能培養良好的閱讀興趣、態度和習慣。	【2-2-2】
5-2-13-2	能從閱讀中認識不同文化的特色。	【1-2-1】【1-3-4】
5-4-5-2	能廣泛閱讀臺灣各族群的文學作品，理解不同文化的內涵。	【1-3-4】【2-4-1】
6-4-3-5	能靈活運用文字，介紹其他國家的風土民情。	【2-4-1】

（資料來源：教育部國教司網站，2010）

表 8-1-5　人權教育分段能力指標

階段	能力指標
第一階段 人權的價 值與實踐	1-1-1　舉例說明自己所享有的權利,並知道人權是與生俱有的。
	1-1-2　了解、遵守團體的規則,並實踐民主法治的精神。
	1-1-3　討論、分享生活中不公平、不合理、違反規則、健康受到傷害等經驗,並知道如何尋求救助的管道。
	1-1-4　說出自己對一個美好世界的想法。
	1-2-1　欣賞、包容個別差異並尊重自己與他人的權利。
	1-2-2　知道人權是普遍的、不容剝奪的,並能關心弱勢。
	1-2-3　說出權利與個人責任的關係,並在日常生活中實踐。
	1-2-4　舉例說明生活上違反人權的事件,並討論發生的原因。
	1-2-5　察覺並避免個人偏見與歧視態度或行為的產生。
	1-3-1　表達個人的基本權利,並了解人權與社會責任的關係。
	1-3-2　理解規則之制定並實踐民主法治的精神。
	1-3-3　了解平等、正義的原則,並能在生活中實踐。
	1-3-4　了解世界上不同的群體、文化和國家,能尊重欣賞其差異。
	1-3-5　搜尋保障權利及救援系統之資訊,維護並爭取基本人權。
	1-4-1　探討違反人權的事件對個人、社區(部落)、社會的影響,並提出改善策略、行動方案。
	1-4-2　了解關懷弱勢者行動之規畫、組織與執行,表現關懷、寬容、和平與博愛的情懷,並尊重與關懷生命。
	1-4-3　了解法律、制度對人權保障的意義。
	1-4-4　探索各種權利可能發生的衝突,並了解如何運用民主方式及合法的程序,加以評估與取捨。
	1-4-5　討論世界公民的責任,並提出一個富有公平、正義永續發展的社會藍圖。
第二階段 人權的內 容	2-1-1　了解兒童對遊戲權利的需求並促進身心健康與發展。
	2-2-1　認識生存權、身分權與個人尊嚴的關係。
	2-2-2　認識休閒權與日常生活的關係。
	2-3-1　了解人身自由權並具有自我保護的知能。

2-3-2	了解兒童權利宣言的內涵及兒童權利公約對兒童基本需求的維護與支持。
2-3-3	了解人權與民主法治的密切關係。
2-3-4	理解貧窮、階級剝削的相互關係。
2-3-5	理解戰爭、和平對人類生活的影響。
2-3-6	認識教育權、工作權與個人生涯發展的關係。
2-4-1	了解文化權並能欣賞、包容文化差異。
2-4-2	認識各種人權與日常生活的關係。
2-4-3	了解人權的起源與歷史發展對人權維護的意義。
2-4-4	了解世界人權宣言對人權的維護與保障。
2-4-5	認識聯合國及其他人權相關組織對人權保障的功能。
2-4-6	運用資訊網絡了解人權相關組織與活動。
2-4-7	探討人權議題對個人、社會及全球的影響。

（資料來源：教育部國教司網站，2010）

　　這樣看來語文領域有了人權教育的融入，可以解決上述語文領域在課程目標對在地族群文化教育的不足。而人權教育課程的目標就是透過人權教育環境的營造與「經驗式」、「互動式」、「參與式」的教學方法與過程，協助學生澄清價值與觀念，尊重人性尊嚴的價值體系，並於生活中實踐維護與保障人權。在語文領域課堂上如何營造「經驗式」、「互動式」、「參與式」的教學方法與過程，原住民影片的帶入是一個不錯的方式。以翰林版四上第十一課〈泰雅人的紋面文化〉為例，這課是一篇記敘文，課文主要是在介紹原住民泰雅族人紋面習俗的產生背景；課文中提到泰雅族是個喜愛山林，勤勞認真的民族，紋面代表的意義是相信紋面可以帶來好運、消除災難，但是隨著時代的演進，紋面習俗漸漸沒落。如果教師只是按照國語教學指引的步驟教完這一課，對學生而言就像讀旅遊手冊，差別只是要特別對這篇文章的詞句、文體、修辭作深入的分析。要是教師能在上這單元時帶入關於泰雅族影片如《回家》，就能帶領學

生對原住民族群問題作深入的探討。在《回家》這部影片中，泰雅族年輕人在都市討生活到處碰壁，有工作的原住民大多是在工地工作的建築工人，既危險又辛苦；原住民女生迫於經濟壓力又無一技之長狀況下，所從事的工作就是陪酒行業。而和男主角很要好的一個原住民同鄉，在找工作方面境遇相同。後來兩人找到發傳單的工作，在發傳單時，男主角本來就覺得發傳單賺的少，再加上一旁還有一個漢人在旁，監視他們是否有確實發到每戶人家家中。監工的漢人眼神是充滿不信任的，男主角有示意想請工頭不要盯的那麼緊，但工頭還是緊迫盯人。最後男主角和工頭發生口角，男主角索性不做了，丟下一大堆傳單走人。此時漢人工頭就說了：「番仔都是這樣！」這也說明了他先前為何要緊盯不放，因為他對原住民是如此不信任，也有鄙視原住民的意味存在。（詳見第七章第三節）

在學生看完影片後，教師可以先請學生發表看完影片的感想並提出幾個問題供學生進行討論：同樣是以泰雅族人為主題課本和影片中所呈現的一樣嗎？課文中提到泰雅族是個喜愛山林，勤勞認真的民族在影片中看得出來嗎？泰雅族人紋面傳統如果是可以帶來好運、消除災難為什麼因為時代的改變會沒落？影片中漢人工頭說出：「番仔都是這樣！」這句話你覺得如何？

教師可以藉由上述的問題，帶領學生思考原住民族文化的失落所帶給原住民族的衝擊；泰雅族人原本生活所依的山林不再；泰雅族人原本擅長的狩獵卻因為政府的禁令以及社會經濟活動的轉移無法施展長才，所以使原住民產生失落感；這樣的失落感讓原住民原本弱勢更為加劇，於是原住民在社會上失去了與漢族相競爭的力量；社會對原住民族的歧視也因為這樣的失落漸漸失去了自我，最終選擇逃避、墮落。

影片中的泰雅族人所處的世界是現實世界的縮影，課本中所描繪的泰雅族人的形象固然美好，然而原住民族的現實世界是否如同

課文中所呈現的一樣的美好？如果能提出課文以外新的思考與視野，相信學生對原住民的族群問題以及弱勢族群在社會上面對的處境有更深的體認，期待不管是漢族或原住民族的學生都能對於異文化的存在給予更多的尊重與關懷。

再以國編版五下第八課〈原住民的歡唱〉為例，本課是詩歌體，課文內容主要是歌頌原住民優美傳統歌舞；曾幾何時悠揚的歌聲迴盪在山林間，雖然逝去的歲月留不住族人的青春，振奮的歌聲卻喚回了當年的精神。當賞析完這課時，教師可以再帶入原住民影片《心靈之歌》作為課程的深化。從片中學生可以實際欣賞到布農族的八部合音，從部落的年長者到孩童一直持續傳唱著他們傳統的歌謠，甚至最後透過廣播讓更多人聽見。在觀賞完影片後就請學生發表感想並提出以下問題進行討論：你是否覺得能歌善舞是原住民的優勢？這樣的優美傳統是否應該被保存？課文提到「雖然逝去的歲月留不住族人的青春，振奮的歌聲卻喚回了當年的精神」，從影片中可以感受出來嗎？原住民族群文化的特殊性必須不斷的被凸顯出來，讓世人能更認識臺灣原住民族群，除了加深原住民本身的自我認同，還能加強他們的延續文化的動力，畢竟文化意識的頭還沒完全抬起，許多原住民仍是游走在漢原之間的模糊地帶，還沒有完全體認到「自己的」才是最可貴的，別人不可以任意奪走。屬於原住民的特殊經驗只有原住民最清楚，原住民應該努力堅守自己的文化，就像許許多多為自己族群默默努力的原住民文化工作者，雖然賺取的酬勞常常遠大於付出去的，但他們還是願意去做，在工藝創作、傳統歌謠、舞蹈表演、母語傳承……等等。（詳見第五章第四節）

現今教科書仍是以漢人族群為主要編纂對象，以漢人的觀點來看，他們習慣強調原住民困難點，儘可能淡化或根本省略了原住民的困難是誰造成的；教材中對原住民意識的凸顯是比較薄弱的，或許是他們自己並不是原住民，無法去深刻描繪原住民族群。他們所

憑藉的還是一般大眾對原住民的刻板印象；再加上漢人優勢主義作祟，漢人在自我描述時怎會把自己的族群掉到低位階，一定會盡可能將漢人族群的形象提升。這所隱匿不表的，恰好是漢人這一壓迫原兇的形象。（詳見第六章第一節）

多數的教育學者，包括杜威都指出教育是終身的歷程，也就是所謂的活到老，學到老的精神。對資訊科技產品日趨仰賴的現代人，e 化電影式生命教育是理想的自我學習、終身教育的方法。從主動觀點的教育就是生活，e 化電影式生命教育的主要目的，就是透過電影的觀察學習培養出生命智慧，例如堅毅、獨立思考和行動力等，而逐步養成良好的生活態度，能夠圓融的待人接物。

教育就是生活，也可以說教育的素材應該取於生活，應該貼近生活才能引起學習者的共鳴，而且基本上電影是多元、有趣的，更能激起學習者的興趣。（樊明德，2004：90）

第二節 提供文化傳播與政策擬訂所需族群意識資源的參考

20 世紀是大眾媒介突飛猛進的時代。由於電子媒介和網路媒介的興起，社會的媒介化迅速提升，人們生活在媒介創造的虛擬環境中，媒介現實代替了真實的現實，人們甚至已經無法分清真實與虛擬的界限。媒介技術所提供高保真、高清晰的畫面，似乎伸手可及，給人以自己同實際環境保持密切聯繫的錯覺，而事實上我們接觸到的，只是二手、三手乃至多手材料的轉述而已。（徐國源，2008：9；王俊傑，1991；王嵩音，1998；王嵩音，2001）

時序進入二十一世紀初期，臺灣原住民族社會面臨內在與外在環境的衝擊，主要有（行政院原住民委員會，2010）：

一、全球化的影響：

在 21 世紀初期，全球化競爭風潮勢不可擋，各國物質產品、人口、標誌、符號以及信息的跨空間和時間的流動。全球化就是時空壓縮，全球化使得人類社會成為一個即時互動的社會。此一全球化的趨勢使世界經濟相互依賴性加深，臺灣社會無法自外於這股全球化潮流的衝擊，而臺灣社會中，原住民族由於教育程度偏低、大多數從事非技術工或體力工、加上文化差異性、居住環境所在國度空間的邊陲地帶等因素，遭受的衝擊下比一般漢人更為激烈。結果造成原住民族失業率偏高，以及因失業所衍生所得偏低及其他社會問題。

二、人口結構的趨勢

人口結構可以反映出一個國家大體上的社會和經濟狀況，原住民的人口結構趨勢如下：

（一）少子女化

我國人口結構面臨少子女化的現象，原住民也面臨同樣問題，雖然 20 世紀 90 年代原住民身分法的公布，讓原住民身分取得的資格放寬，近 6 年來總人口數由 43 萬餘人逐年增加至 49 萬餘人，但 0 至 6 歲的幼童數，卻由 4 萬 9,460 人遞減至 4 萬 6,82010 人，「少子女化」讓原住民的社會連帶關係及其運作基礎（家庭組成、結構、形式、功能與內涵）產生不斷弱化與實質變化的問題。

（二）老化

內政部 2008 年 6 月底原住民人口結構統計數據顯示，原住民人口的老化指數呈現逐年上升的現象（2005 年為 23.81%、95 年為

24.49%、2008 年 6 月底為 25.37%）；原住民老人人數也從 2005 年的 27,652 人，至 2008 年 6 月底已增加至 29,732 人，顯示原住民老人人數有逐年增加的趨勢。

（三）往都市遷移

1995 年原住民都會人口數為 9 萬 945 人，佔當年原住民族總人口數的 24.6%，至 2008 年 4 月底都會人口數增為 19 萬 8,580 人，已佔原住民總人口數的 40.76%，遷移現象明顯。由於臺灣社會工業化與都市化的發展過程中，我國政府與民間對都市投入大量公共投資建設，區域發展的結果是就業容易，子女教育品質較好，生活機能條件遠比部落佳，這是吸引原住民遷移都市的主要因素，但是原住民的住宅、通婚、文化教育、單親、家暴、隔代教養，卻是遷移後隨伴而生的問題。

（四）壽命的延長

就平均壽命而言，自 2001 年 20076 年的 6 年期間，全體原住民平均壽命，雖略有提升（共 1.74 歲），但原住民與一般國民差距卻由 8.34 歲上升為 9.4 歲。而原住民女性及男性的平均壽命，又相差 8.9 歲（各為 73.72 歲、64.82 歲）。

三、國際人權潮流趨勢

聯合國大會於 1986 年 12 月 4 日決議通過的「發展權利宣言」指出，人士發展的主體，因此人應成為發展權力的積極參與者和受益者。國家有權利和義務制定適當的「發展政策」，使全體國民能積極、自由和有意義地參與發展機會，以及在公平基礎上分配發展帶來的利益，並且國家必須不斷改善全體人民和所有個人的福利。

　　顯然有關原住民族事務的規畫與推動，應重視原住民族的發展權，並應正視下列幾點問題：

　　第一，長期以來，原住民族不但欠缺公平機會分享臺灣社會經濟發展所帶來的利益，也沒有獲得公平機會參與臺灣社會建設及從事經濟建設。換句話說，臺灣原住民族欠缺公平的發展權利或機會。（方孝鼎，2001）

　　第二，政府的經濟發展政策，偏向重北而輕東、重都會而輕鄉村及重平地而輕山地，結果造成原住民鄉鎮的建設需求遭受忽略，就是政府投入原住民族地區的公共建設資源不足，又多侷限於個案的處理，並無針對原住民族的文化或地形的特殊性作整體規畫，由各部會共同推動，難以收到整體建設的成效，無法滿足地區發展所需。

　　第三，原住民族地區的產業未能因應經濟情勢進行調整，發展遭遇瓶頸，加上近來全球金融情勢惡化，造成經濟衰退及企業裁員，嚴重影響原住民就業機會，導致生活陷入困境。（行政院原住民族委員會，2010）

　　在行政院第七屆第三期施政報告推動原住民族事務中，特別提出第二項推展原住民族教育，發展原住民族傳播媒體事業以及第三項薪傳原住民族語言精髓，發展原住民族文化命脈加強說明（行政院網站，2009）：

　　在「推展原住民族教育，發展原住民族傳播媒體事業」方面：

（一）推展原住民族教育：

1. 2008 年 8 月 5 日委託辦理「建構臺灣原住民族知識體系的規畫研究」，並於 10 月 8 日及 12 月 6 日舉辦該研究的工作坊。
2. 2008 年 10 月 24、25 日辦理「全國原住民族研究論文發表會」。
3. 2008 年 10 月 2、3 日辦理「2008 年原住民族教育學術研討會」。

4. 完成「2007 學年度原住民族教育調查統計」，俾作為分析各級（類）學校原住民族教育工作成效參據。

5. 2008 年度補助地方政府新設民族教育資源教室計 13 處。

6. 2008 年 12 月 19、20 日辦理 2008 年民族教育實務研討會暨成果展。

7. 擴充原住民學生各種獎（助）學金措施：

　(1)2008 學年度第 1 學期起，提高原住民就讀大專院校獎助學金名額及經費，計核發 6,109 人，每名獎助學金增加 2,000 元。

　(2)補助 3 歲至入國小前原住民幼兒就讀（托）公私立幼稚園（托兒所）。

　(3)本期計補助 45 名自費出國修習碩、博士學位的原住民，每人每月補助留學期間生活費 300 美元；另補助原住民出國研究進修研習 2 名，以培育具國際觀之各類人才。

8. 加強原住民族教育研究，2008 年度計補助 6 所大學院校辦理「民族教育相關研究及實驗推廣計畫」。

9. 輔導原住民大專學生返鄉服務，計 12 處部落，學生 2010 人。

10. 出版原教界雙月刊第 22 期至第 24 期。

11. 補助 36 所原住民重點國民中學辦理暑期課業輔導 69 班，實施一般課業及民族教育課程教學。

（二）推展原住民族社會教育：

1. 本期補助民間團體辦理原住民族社會教育，計 26 件。

2. 補助 14 所直轄市及縣（市）政府原住民族部落社區大學經費，開設產業、自然資源、文化、社群及部落研究等課程，學員計 6,356 人。

3. 積極推展原住民族部落學習團體計畫：辦理北區、南區及東區「原住民族部落學習團體領導種籽初階暨進階培訓班」，計 7 班，培訓人數 331 人，並輔導 90 個部落學習團體。

（三）縮減原住民族地區數位落差：

1. 賡續營運「臺灣原住民族圖書資訊中心」，本期新徵集典藏圖書
 1,243 冊／件、「臺灣原住民族資訊資源網」新增資料 2,202 則。

2. 為提高臺灣原住民族圖書資訊中心及臺灣原住民族資訊資源
 網的能見度，辦理系列推廣活動：

 (1) 本期辦理假日電影院計 2003 場、主題指引 5 次、新進館藏
 精選推薦計 91 冊／件、電子報發刊 3 期、網路讀書會 3 次，
 介紹 6 本館藏導讀。

 (2) 2008 年 9 月 26 日辦理「賽德克部落生命史暨口述歷史」專
 題演講 1 場，計 120 人參加。

 (3) 2008 年 10 月 1 日至 5 日辦理「土地衝擊」影展（含電影播
 放 13 場及映後座談 3 場，計 286 人參加）。

 (4) 2008 年 10 月 31 日辦理「大眾傳播媒體中的原住民」學術
 研討會 1 場，計 235 人參加。

 (5) 2008 年 12 月 8 日辦理「INA 的廚房——原住民飲食文化」
 座談會 1 場，計 50 人參加。

3. 賡續建置及營運臺灣原住民族網路學院，匯入多項數位學習課
 程提供大眾學習，並於 2008 年 8 月 18 日至 12 月底，辦理「2008
 擁抱原鄉，訴說部落大小事」專題寫作競賽活動，報名活動隊
 伍共 118 隊，計 551 人參加。

4. 更新 2003 年及 2004 年建置之 32 處部落圖書資訊站電腦設
 備，2008 年並新設 14 處，另輔導 4 處功能轉形，俾成為部落
 資訊教育中心，提升原住民資訊運用能力。

5. 為了解全臺灣已設立之各部落圖書資訊站維運現況與經營績
 效，2008 年 11 月 10 日至 28 日辦理部落圖書資訊站實地輔導
 訪視及營運績效評鑑，計 43 處，期能有效落實並發揮部落圖
 書資訊站各項功能。

6. 辦理創意服務志工，共同關懷部落圖書資訊站，提供適切的服務與支援：

(1)財團法人怡仁愛心基金會所屬新竹工作站及玄奘大學校內社團，於 2008 年 11 月在苗栗縣南庄鄉「東河部落圖書資訊站」辦理資訊教育關懷活動。

(2)臺灣蝴蝶保育學會講師群及志工群於 2008 年 11 月及 12 月在烏來鄉「忠治部落圖書資源站」辦理生物多樣性及生態保育課程關懷活動。

7. 補助 100 座教會設置公共資訊站，每一教會補助 2 臺電腦，共計 200 臺。

8. 本期計開辦原住民資訊技能發展訓練 38 班次，培訓 603 人，以協助加強原住民運用資訊技能，提升原住民知識與經濟競爭力。

9. 補助原住民團體及公立學校推動數位落差計畫計 4 件。

（四）發展原住民族傳播媒體事業：

1. 委託財團法人公共電視文化事業基金會製作原住民族電視臺節目，每日首播時數至少 8 小時，全年新聞報導及新聞性節目至少 1,690 小時，全年節目製播時數 1,230 小時，新製節目至少 615 小時。

2. 辦理「原住民族電視節目增製」案，增加原住民族電視臺族語文化記錄節目時數 57.5 小時，並同時培育在地的部落文化工作者計 23 名，使節目內容與製播技術落實在部落族群，並於 2008 年 9 月 13 日於臺北市紅樓辦理期末影展。

3. 本期發行臺灣原 YOUNG 原住民青少年雜誌雙月刊第 27、28、29 期，並辦理臺灣原 YOUNG 第 1 屆國中小校園徵文比賽，參賽作品計 127 件，得獎作品計 10 件。

4. 辦理共星共碟計畫，委託辦理「5 家無線電視臺節目共碟接收設備」，2008 年度完成安裝 9,785 戶，以改善原住民族地區收視不良情形。

5. 2008 年度計委 10 個電臺製播全國性暨區域性原住民廣播節目，以傳承原住民族語，並落實原住民族的媒體近用權。

在「薪傳原住民族語言精髓，發展原住民族文化命脈」方面：

（一）振興原住民族語言：

1. 本期補助各級地方政府及民間團體設置語言文化教室（語言巢）、族語能力考試輔導及兒童族語學習課程計 424 班，參與人數約 1 萬人，並辦理期中查證。

2. 補助直轄市、縣（市）政府辦理族語戲劇競賽計 14 場次。

3. 辦理「原住民族語言字詞典編纂 4 年計畫第 2 階段計畫（2008 年 7 月至 2010 年 6 月）」（阿美語、撒奇萊雅語及魯凱語）等 3 種語言的字詞典編纂工作。

4. 2008 年 8 月 2 日舉行「2008 年原住民族語言能力認證考試」，計 2,061 人報考、1,353 人到考，741 人合格，合格率為 54.7%。另賡續辦理 2008 年度試題及練習題的建置工作，擴充試題題庫。

5. 2008 年 11 月 22 日舉行「2008 年原住民學生升學優待取得文化及語言能力證明考試」，計 1 萬 0,087 人報考，8,212 人到考。

6. 為培育族語教學及研究人才，賡續辦理族語振興人員研習（含基礎班及進階班），計 54 班，結訓學員計 1,861 人。

7. 為協助地方政府強化族語的保存、傳承與發展工作，補助臺北市政府等 10 個縣（市）成立族語推動委員會。

8. 獎勵族語著作出版計 6 種，以深化族語文字化的內涵。

（二）發展原住民族文化：

1. 辦理原住民青少年學生文化成長班計 44 班，並辦理暑期教師研習及年終評鑑工作。

2. 本期補助地方政府及民間團體推動原住民族文化活動，計 74 件。

3. 2008 年 10 月訂定「行政院原住民族委員會推動平埔族群語言及文化補助要點」。

4. 本期補助民間團體推動原住民與國際及大陸地區少數民族文化及體育交流活動計 6 件，補助原住民文化藝術及體育人才培育計畫 80 件。

5. 辦理地方原住民文化（物）館活化計畫之地方文化館特展及年終評鑑工作。

6. 運用財政部公益彩券回饋金，辦理 2008 年度「原住民藝術家駐村促進部落在地就業計畫」，並實施訪視輔導工作。

7. 賡續與國史館臺灣文獻館合作推動辦理「臺灣原住民史專題計畫」第 2 期 5 年計畫合作協議簽訂事宜。

8. 2008 年 11 月 28 日舉辦「阿美族當代宗教研究」、「認同、性別與聚落：噶瑪蘭人變遷中的儀式研究」、「矮靈、龍神與基督：賽夏族當代宗教研究」及「移民、返鄉與傳統祭典－北臺灣都市阿美族原住民豐年祭參與及文化認同」等 4 本新書發表會及歷屆研究成果展。

9. 賡續辦理原住民族文化基本教材教學實驗計畫，建構文化學習的體系。

　　為了鞏固漢人的地位原住民形象通常是低位階的，淡化漢人壓迫原住民的事實以避免挑起種族仇恨，這樣的作法是可以理解的，只是為了鞏固漢人的地位而原住民再次被犧牲掉。漢人不斷被塑造成是拯救者，這可以取代原本應該是掠奪的形象，也將漢人地位崇

高化了，許多對原住民的「德政」明顯是一種補償作用，原住民還是弱勢、被動的被漢人牽引著。

　　臺灣原住民族是臺灣最早的主人，千百年來，我們的祖先在這片美麗的土地上，與大自然和諧共存，日出而作日入而息，隨著時序更迭，在山巔、在水涯，一代接一代傳承著各族群的語言文化與傳統祭儀。曾幾何時，臺灣的主人隨著外來族群的移入，逐漸失去了生活的舞臺，被迫將這美麗之島分享給來自荷西、明鄭、日本以及滿清時期的移民；而在強勢文化的壓縮下，臺灣原住民族的傳統快速的流失，並無奈的學習著不屬於自己的語言與生活習慣。臺灣原住民族多麼期待能被社會真正的了解、欣賞、尊重，並且真實的公平對待，而不是孤獨的被擺放在少數族群文化的櫥窗裏，供人玩賞消費甚至扭曲汙衊。（孔文吉，1992；廖炳惠，1995；趙剛，1996；原住民電視臺網站，2004）

　　媒體是公民社會最快速的溝通橋樑，掌握媒體發聲權，掌握議題詮釋權，是弱勢族群追求平等與公義不可或缺的現實條件。在政治、經濟、社會等各方面均處於最弱勢的臺灣原住民族，更需要在健全的環境下逐步壯大自己的電視媒體，來扭轉資訊弱勢、詮釋權旁落、母語及文化流失的困境。（孔文吉，1993；臺邦・撒沙勒，1992；孔文吉，2000）原住民社會菁英體認沒有媒體權就沒有發聲權的事實，經過多年努力奔波與催生，原住民族電視臺終於在2004年12月1日正式開臺，並在2005年初，開始進行節目製播與頻道測試。經過半年的暖身和測試期，全亞洲首創的「原住民族電視臺」16頻道，終於在2005年7月1日起正式開播，並經臺視文化、東森電視臺相繼承作下，建立初步基礎。原住民族電視臺強調傳統文化價值及族群認同的教育功能、提供充足的現代資訊、建立族人以自信的態度面對現代社會上文化、經濟、政治的快速變化，並展現文化上本質不變、形式可變的可能空間，提升社會競爭力。原住民族電視臺提供深刻的原住民族的文化內涵，以深入淺出的節目製作

理念，轉化成輕鬆有趣或深化嚴謹的節目形態，引導社會大眾對原住民族正確的認知及尊重。進而釋出更多的資源，達成社會對原住民族整體地位的平等對待。原住民族電視臺，將兼顧現今國際原住民社會的走向，並對國內原住民族議題作宏觀且結構性的關照。相關的民族自覺、土地、語言、文化、自然資源、教育自主權的爭取；城市原住民、社會適應、以及原住民自然生態、文化商品消費化、與社會其他族群關係等等議題的辯證討論，均為原住民族電視的核心價值與任務目標。原住民族電視臺的壯大，是所有原住民同胞共同的期望，這個夢想能夠實現，標誌著臺灣社會的進步，也記錄著多年來原住民各方人士持續努力的深刻痕跡。原住民族電視臺2007 年由公廣接辦後回到公共領域，將是原住民文化復振重要的里程碑。在這個關鍵的歷史時刻，原住民族電視臺以推動原住民族電視臺永續經營為己任，為臺灣原住民族的發展，注入新的活水源頭。（潘朝成，2000；原住民電視臺網站，2004）

　　電影與文化有著極密切的關係，作為一項規模龐大的社會文化事業，電影本身就是文化的一個組成部分，尤其是它代表著工業化社會人類文化的重大發展，標誌著 20 世紀人類文化所開拓的新領域。電影本身又構成了一個亞文化體，它涉及電影的生產、製作、發行、放映等許多方面，以大眾傳播媒介的方式在信息文化社會中發揮著越來越重要的影響。這種影響涉及到政治、經濟、法律、科技、教育、宣傳、倫理、生活習慣和民族風俗等。（彭吉象，1992：130）

　　文化是一個綜合的系統，是由社會環境所決定一個人類生活方式的整體。每一個民族都有著他們不同於其他民族的文化特殊性，而原住民族在自覺自身文化的獨特與傳承的重要性時，還是需要政府的支持，藉由相關政策的訂定和實施予以保障，例如上述提到在原住民教育以及發展原住民數位媒體事業的推動下，以期壯大原住民族群，更期許漢民族對異文化有更多的認識與了解。

第三節　成就新一波族群影片拍攝的構想

電影的民族色彩或說民族性，其首要因素就在於它是否真正藝術地表現了一個民族的生活。民族生活包括物質和精神這兩個層面，它們構成了一個特定的文化生活環境，形成一種特定文化氛圍。因此，電影在體現民族特色時，既要表現濃郁的民族情感和特定的民族生活，更要注重對民族現實和歷史進行深刻的反思，自覺地把握和呈現民族文化心理結構。（彭吉象，1992：140；羅世宏，2002）

在本研究探討的十部原住民影片，有原住民導演執導的和漢人導演執導的，原漢導演之間原住民意識的差異是存在的。（詳見第五章第五節）原住民影片導演的比例仍以漢人導演居多，這還是得歸回到在目前社會上原住民各方面的處於弱勢的地位。當然在電影產業裡的表現也不例外，儘管在前一節有提到政府雖然在原住民傳媒方面積極推動並提出相當多的資金及措施，但原住民在資訊媒體相關能力的培養方面仍欠缺許多，一切尚在起步階段，只是逐漸有嶄露頭角的機會。

現今社會對「原住民」這個議題日益重視，由漢人導演所執導的原住民影片中就可以看出。雖然漢人導演常以一個在「上位」者的角色來敘事並似乎特意創造一種憐憫、關懷的氛圍，在影片中漢人導演會凸顯原住民生活和觀念的問題，例如：就業困難和失業、酗酒、樂天知命、迷失方向的……這也是一般大眾對原住民的刻板印象，這也足以說明這是漢人眼中的原住民，因為原住民是如此弱勢存在著他們無法解決的問題，原住民似乎很難走出去，所以身為漢人的在看完影片後應該給予原住民多一點幫助和支持的力量。

原住民導演在影片中所傳達的原住民意識是強而有力的，畢竟這是貼近他本身的背景和生活經驗（顧玉珍，2004），他的角度是

以一個弱勢族群的角度去敘事，當然有漢人看到的對生活無奈、會飲酒作樂，只是當原住民導演他在處理這樣的問題時，他的觀點是政府要原住民合作但卻沒有給原住民合宜的配套措施，只是要原住民犧牲自己的傳統，這樣強硬的作風原住民無力抵抗當然失意。以前在部落飲酒作樂是為了慶豐收，但倘若沒了祭典怎麼慶豐收？但原住民還是原住民啊！除了一樣凸顯原住民的問題外，另一方面原住民導演還更強化了原住民的優勢，就是原先一直被打壓的傳統，希望藉由一些文化工作者在復興文化的努力，告訴原住民其實自己的文化才是最美好的，也希望漢人了解原住民的文化需要的是被尊重，不是被消滅；與其可憐原住民；不如還給原住民自主的權利。

《排灣人撒古流》影片名稱也就是這部紀錄片的主角，撒古流是原住民排灣族青年，從小就跟著祖父學做木雕，因為他們家族在部落中本來就是擔任工匠的家族，所以撒古流也算是繼承家業。長大後，他在平地舉辦過許多次展覽，但最後他反省到作品應放在自己的部落中展出，於是他回到故鄉屏東縣三地門大社村。除了展覽、演講及教導青少年和老人雕刻，他也開始向部落長老請教傳統文化，蒐集並整理排灣族的各種田野資料，他參考其他原住民族的製陶方法，復興了排灣族失傳的製陶技術，成為民間藝術的一段佳話，也令族中長老讚嘆不已。

《阿里山鄒族 KUBA 重建記錄：特富野社》本片紀錄兩個鄒族部落男子聚會所的重建。1993 年 12 月，阿里山鄒族特富野社，因為原有的男子會所過於老舊，族人遂決定拆除重建。同屬阿里山鄒族的達邦社在隔年的 8 月也決定重建他們的男子會所。這兩個事件，可視為自二次世界大戰以後，鄒族文化發展與部落歷史上的大事。傳統鄒族男子會所，稱為 KUBA（庫巴），會所中央有一個火塘，終年不滅，代表鄒族的生生不息。會所廣場前種有一株赤榕樹，族人視為神樹。鄒族人相信在進行凱旋時，天神會沿著赤榕樹而

下，進入會所。因此，鄒族人在祭典時，會在神樹前殺豬祭神，敬獻供品。從神樹到會所間具有神聖的空間意義，並不容許閒雜人穿越，因此會所多半位居部落的重要位置上，可視為部落的精神地標。藉由紀錄和整理鄒族部落重建男子會所的過程，呈現鄒族人在保存自身文化上的思考和努力，以及他們對族群的自我詮釋。

《末代頭目》本片是在探討原住民部落頭目地位日趨消失的議題。（王振寰，1989）進入二十世紀之前，臺灣原住民過著部落生活，在他們心中只有部落認同觀念。一個部落就像是一個「王國」，而部落中的「頭目」就如同國王一般。這一切都在日本統治臺灣後有了改變，原住民開始接受現代國家的政治統治，頭目的領袖地位和經濟特權也逐漸受到挑戰。1945 年國民政府統治臺灣，開始以選舉制度培養忠黨愛國分子為部落領導人。傳統原住民社會中的頭目，除了祭典儀式的功能外，從前崇高的地位和享有的特權幾乎已不復存在。選舉制度打破了排灣族的階級制度，實現了民主的精神。可是傳統排灣族優美文化特質，卻也和這種階級制度息息相關；頭目的地位沒落會顛覆排灣族傳統文化，使其失去傳統美的一面。

以上這三部原住民紀錄片，真實的呈現了原住民在工藝及傳統的延續上所做的努力，也因為是原住民導演所拍攝的，所以，每部影片的觀點就是原住民本身的觀點，除了強調原住民的優勢及不可取代的特殊性外，另外也反映出現實與傳統的衝擊，凸顯了原住民因為無法突破強權壓迫的困難與逐漸式微的傳統文化，為的是讓世人能藉由這些影片更深入了解原住民的世界，也提醒原住民族不要忘了自己的源頭，抹滅了原住民自身的價值，又何以期待外族能尊重你。以紀錄片的手法來展現原住民議題是很直接的，可以讓人尤其是原住民族深刻的感受自己族群所遭受到的，就如同前述電影在體現民族特色時，既要表現濃郁的民族情感和特定的民族生活，更要注重對民族現實和歷史進行深刻的反思，自覺地把握和呈現民族

文化心理結構。(彭吉象，1992：140；盧建榮，1999)這三部紀錄片要表現的無疑是如此。只是要強大影片的渲染力這樣的手法似乎還是只能影響少數人，所以，為了能讓原住民民文化及意識傳播出去，應該要更加善用媒體廣告和網路的力量，大肆宣傳影片，增加影片的曝光率以吸引人氣，讓大眾一開始因為好奇而去欣賞這些原住民影片，進而去認識、了解原住民，而不是老是停留在對原住民不好刻板印象。

《回家》片中敘述一個泰雅族青年離鄉背井到都市求學，原本單純的靈魂，經過五光十色的洗禮之後，逐漸深陷現其中，忘了自己源自哪裡。主角沉迷於糜爛的生活時，其實內心充滿矛盾，畢竟一無所長的原住民在大都市生活，除了生活不易也常遭受到漢民族歧視的眼光。因不滿女友陪酒的工作，進而與黑道起了衝突，導致昏迷不醒。而重度昏迷的主角，在夢境裡看到自己的童年和在家鄉山上的種種，也讓他完成了「回家」的儀式。

《心靈之歌》錄音師李桐哲(邱凱偉飾演)在一次因緣際會中，前往臺灣中部偏遠山區裡的布農族進行錄音的工作。桐哲原本期望能為九二一地震做一個災後關懷的專題，卻在他進入部落後逐漸被當地人民的生活改變觀念。原來所謂的關懷只是平地人自認為的角度，事實上當地人民有著他們自己的生活狀態與步調，並不需要桐哲自認為的關懷。桐哲寄居的林牧師家，收養一個 10 歲的孩子阿布。阿布在地震中失去了雙親，也因此封閉自己的心靈，拒絕與外界溝通。阿布的老師祖慧(張鈞甯飾演)在國小除了一般課程的教導，另外也教布農母語的歌謠，希望能為文化傳承貢獻一些力量。祖慧要阿布參加歌謠比賽，希望阿布能藉此打開心房，卻徒然無功。林牧師因事離開部落，將阿布暫時交託桐哲，桐哲觀察阿布，並藉由生活的點滴去改變阿布，期望能將阿布封閉的心打開，去重新接納這個世界的美好。因著桐哲耐心的付出，阿布漸漸卸下防禦，接納新生活。桐哲與阿布接觸的過程中認識祖慧，祖慧為教育

為傳承而努力的單純信念打動桐哲,兩人經由相處漸生情愫。兩人之間對理想對未來的方向有極大的差異,因此最終仍無緣相守。

祖慧的哥哥祖安(小馬飾演),和大多數布農族人一樣,他有著極佳的音樂天賦,平時愛自己創作歌謠,在一場遊戲中桐哲將祖安的聲音紀錄下來,經由廣播節目播出受到大家鼓勵,祖安開始積極尋求音樂創作的方向,最後也獲得肯定。這段美好的山居歲月最終仍必須面對現實,桐哲要返回工作崗位,對於阿布、祖慧或祖安等友人,他有許多的不捨。這些人這些聲音,將他長期紛亂的思緒沉澱下來,多年來他一直從外在世界追尋並記錄各種不同的聲音,這一次他終於聆聽到自己內在的聲音,卻無法將它片刻留住。林牧師用洞悉的眼神安慰桐哲,生命的追尋就是如此,有人終其一生都無法找到追尋的方向,至少他找到了。桐哲返回現實生活,雖然沒有完成關懷議題的節目,卻在部落與族人生活的過程中,發現另一種生命力。這趟旅程讓他將生命重新歸零,於是他決定放下紛擾的工作,趁自己還能感動的時候,好好的再生活一遍。

本片藉由一位在現代城市生活中的主角,由於工作的需求,使得他離開了「現代文明」的生活,踏入一個迥然不同的原住民文化。本片以天籟之聲伴以藝術的手法,期許能帶給觀影者不同的欣賞角度及多元化觀點來包容異己文化。

故事的主角是一個採集者,他四處採集聲音;從進入部落採集聲音的過程中,卻意外發現有更值得採集的,那就是生命。

從外在聲音的追尋,到內在自我的發現,這一路當主角追逐著紀錄所有聲音的同時也開始思索:「即便能錄下世界上所有的聲音,但是否能夠紀錄自己心靈的聲音?」透過山中之旅,最終他聆聽到了心裡的聲音。雖沒有錄下這些聲音,反而選擇將它留在山裡,留在生命的起源之地,這是他對心靈的回應。

九二一地震之後,許多人重新開始思考我們與生命及土地之間的關係,這個思考也是這部影片的思考。

　　雖然思考的問題本身是嚴肅的，但是在表達上卻不希望是嚴肅的，只想藉著單純的戲劇情節去紀錄這個歷史的傷口，藉由劇中人的生活去反應現實。雖然悲劇已經發生，但是生命的前進並不因此停頓，反而更要以積極樂觀的態度去面對，像劇中的小孩試著打開心房重新體會生命的美好。

　　這個故事選定的背景──布農族，最讓人難忘的是以人聲為主的「八部合音」，沒有器樂伴奏，純粹以人聲層疊的和諧旋律，讓人想起中國最早的歌謠──《詩經》，《詩經》的年代其實與原住民一樣，都以音樂傳達生活裡的每個情緒，音樂就是他們最原始的情感表達。

　　除了渾然天成的八部合音，布農族還有許多童謠，不論是花蓮卓溪國小、馬遠國小、臺東霧鹿國小或其他更多尚未被發掘的地方，這些琅琅上口的童謠也都有其質樸動人的生命。除此之外，還有年輕人像布農歌手王宏恩以母語演唱的創作等，也都展現出多元化的生命力。

　　這部影片要呈現的，除了臺灣的生命力之外，還有一份土地的聲音，希望能藉由這部影片，將那些長期迴盪在山谷間的聲音傳出來，讓更多的人聽見。

　　《等待飛魚》一個徜徉在藍色太平洋上的小島蘭嶼，島上的原住民以捕食飛魚為生，飛魚每年從海上來，為他們帶來祝福與豐收。

　　三個自稱是年輕有為的「三劍客」：避風、吉達、晴光，一個美麗沉靜的都會女子：晶晶，從臺北來蘭嶼工作，從此三劍客自以為是的浪漫生活，因為她而開始有了轉變。晶晶租下了避風的「飛魚一號」，那是島上最拉風的敞篷車，一臺從臺灣搞來的報廢車，她帶了五支新穎的手機，要做手機收訊的訊號測試，順便打給在臺北的男友，訴說愛語；有一天她意外遺失了錢包，無法支付房租也無法回臺北，避風收留晶晶到他家去住，兩人朝夕相處、相互照顧，

愛情慢慢地滋長，他們漸漸發現，原來愛情不是靠手機傳情，而是生活在一起。

晶晶感覺在臺北的男友似乎已經變心，把他送的戒指丟進大海。在找回錢包後，晶晶急著要回臺北。臨走前，避風把自己雕刻的一支木頭的飛魚髮簪，送給晶晶；也把晶晶丟棄的戒指還給她，「不要把不好的心情，留在大海裡」，髮簪及戒指，是避風給晶晶的選擇。

冬天過去，飛魚季又將來臨，隨著飛魚的到來，避風和晶晶在等待和思念的海洋裡，尋找到屬於自己的幸福。等待飛魚，也等待愛情。

《海角七號》片中以一個失意的樂團主唱，原住民歌手阿嘉，從繁華的臺北一路騎回純樸的家鄉恆春，來作一個故事的開端。回鄉後他懷才不遇、忿忿不平的心一直無法平復，中間因緣際會認識了許多其實和他有相同遭遇的人們。只會彈月琴的老郵差茂伯、在修車行當黑手的水蛙、唱詩班鋼琴伴奏大大、小米酒製造商馬拉桑、以及兩個原住民交通警察勞馬父子。這幾個不相干的人，竟然要為了度假中心演唱會而組成樂團，於是他們展開了一場追逐夢想的過程，最後終究證明了只要堅持到底，小人物還是可以有大放異彩的一天。片中對原住民的描寫──有音樂天份、愛唱歌、喜好杯中物的形象，其實也是一般大眾對原住民的刻板印象。

《人之島》，蘭嶼島為達悟（Tao）族原住民生活所在地，蘭嶼島 Toa 語稱為「Pongso No tao」，意思為達悟領土或有人住島嶼，也就是人之島。人之島四面環海，位於巴丹群島（Ivatan）的北邊，所以達悟人又稱北方之島。

在「人之島」那裡，魚會飛行，蟹會爬樹，黑的石頭，海水和天都是藍的，數百年來他們一直穿著丁字褲，他們沒有自己的文字，他們坐在涼臺上用南島語吟唱，唱古今，唱祖靈，唱歷史，唱飛魚，唱禁忌，唱傳統，從古至今代代相傳。

　　《人之島》講的是發生在蘭嶼島上，有關島上的人和島上的故事。達悟族青年湄巴納，與錄音師阿飛回到故鄉蘭嶼採集大自然的聲音，因緣際會和美術老師安安結識，相戀相愛，留在蘭嶼島上一起奮鬥。希·伽安繞是湄巴納青梅竹馬的女友，她選擇到臺灣發展，接受了很多都市人的氣息，湄巴納發覺他與希·伽安繞之間距離越來越遠，再也找不回往日的戀情。很多年輕人的夢想，到外面世界去冒險，而這些人的夢想卻是留在家鄉，留在這個屬於海洋、屬於飛魚、屬於達悟人的家鄉──「人之島」。

　　《密密相思林》是敘說一個在新加坡發跡的華僑老太太陳玉貞回國觀光過程。老太太原本出生於日本後來臺灣投靠在阿里山擔任林場監督的父親，因火車上的邂逅而愛上原住民青年那谷里，後因日軍強勢佔領林場，原住民不滿統治而與日軍展開戰鬥。戰爭中，少女被迫遠走他鄉。四十年後，女主角返回林廠舊址，老情侶重逢，兩人仍依誓獨身，感情不變。黃仁評論：「此片巧妙地將省籍融合、經濟進步、抗日愛國、以及風光觀賞等多種政策電影的重要主題熔於一爐」。（黃仁，1994：175）其中重要的是，林場監督（陳父）在劇中，對日本軍國主義的強烈抨擊（就是在日本皇軍接收林場時向日本皇軍宣稱自己是中國人），及原住民不時成為召喚「祖國」與「中國人」主體（如原住民族長對日本皇軍說這裡是中國），還有那谷里的師父李天保赴義前對皇軍說：「中國地方大，人多，你們拿不走。」在在說明，中國人（漢人／原住民）對日本的敵視與同仇敵愾。劇中，李天保原本收聽日本語發音的廣播節目，蘆溝橋事變後於是改收聽中央廣播電臺的節目。那谷里更在劇中對陳玉貞說：「我恨日本人，但我不恨妳。」陳則回應：「你要我吧，我要作一個中國人。」更是把觀眾抗日愛國的情緒催生到最高點。更巧妙的是將日本視為「中國人」（漢人＋原住民）的唯一敵人，而在劇中建構一個共同的歷史悲劇。（葉龍彥，1996；葉龍彥，1998；葉月瑜，1999；楊煥鴻，2007：51-52）

　　《老莫的第二個春天》電影的開始，剛從部隊退下來的老莫回到暫居的高雄六龜鄉下找昔日同袍常若松，常若松很興奮的拿著一疊疊的鈔票擺在地上跟老莫表示他就靠這樣「找著了」老婆，並且跟老莫介紹了要買一門原住民姑娘大概要多少錢以及介紹人在哪。在故事的表現上常若松和老莫是一個對照，和常若松的婚禮一樣，老莫的「丈人」在結婚那天就顧著點鈔票，也在這個鈔票充斥的婚禮上老莫討進了足可當他女兒的老婆：玉梅，這個故事反映的另外一個問題也就是老夫少妻以及作為外省人的老莫和原住民太太玉梅之間的族群問題。

　　以上七部影片都是由漢人導演執導的，所依據的觀點也是漢人的觀點，這也是這些影片的不足之處，倘若在現實條件能克服之下，漢人導演必須去針對原住民族本身作一個更深入的認識，儘量安排原住民演員，讓影片的氛圍以及人物的刻畫都能更貼近真實世界的原住民族；再來就是不需要再強調一般漢人對原住民的刻板印象，可以多帶出為什麼會讓原住民變成文化失落最後導致現實生活的困難，忠實的呈現問題的核心以及原住民該如何解決困境的故事情境。另外，一般原住民影片，大都是以表現原住民族傳統文化的獨特優美為主，影片中的原住民大多被塑造肩負要發揚並延續傳統的使命，但其實現實世界中，很多被漢化的原住民，他們可能已經不會使用自己的母語，回去自己的部落卻像個觀光客；雖然他們外表長得像是原住民，內心卻完全是個漢人，對自己的傳統文化想要去追尋卻已經無所適從。這樣的人物形象可以帶入未來拍攝的原住民影片中，這是原住民族所遭遇到的問題也是社會現象。

　　原漢之間，不管從血緣、傳統文化、習俗、思想觀念……都不同，這是不爭的事實，既然如此何不坦然面對。與其製造原漢的對立，讓兩方人馬衝突不斷、積怨越深，倒不如平心靜氣，實際了解對方的想法，尊重彼此的不同。畢竟現今是強調多元文化的社會，所有的文化都應該被珍視、保存，這也是本研究所舉出的影片中所

要傳達的，如何融合原漢的差異，或者保有彼此。其實只要相互尊重，不管是藉由何種情感的交流，是友情、愛情都好，甚至最後發展成了親情也行，這都為原漢關係發展出新的出路，也可能是未來的趨勢。雖然這樣的情勢會讓原住民有滅絕的可能，因此一切仍要以維護延續傳統為優先；倘若在此前提，與漢民族有持續有良好的互動、交流，對原住民族而言，也不失為一個前進的動力。

第九章 結論

第一節 主要內容的回顧

本研究藉由回溯臺灣電影與臺灣原住民之間的關係,以原住民影片作為分析文本,並以影像的產製脈絡與影像表現作為分析主軸,再深入探討原住民影片中的原漢意識是否能為原住民族群帶出更多新的出路。電影只是一個媒介,將所有的影像文字轉換成真實的書寫文字,可以使後人能對原住民族群有更深刻的認識。最終冀望可以促成語文教育中族群課題的深化,提供文化傳播與政策擬訂所需族群意識資源的參考,以及能成就新一波族群影片拍攝的構想。

在第一章緒論,主要是探討本研究的研究動機與研究問題。近年來,隨著本土意識的抬頭,各族群紛紛極力爭取在社會上的能見度,例如:舉辦傳統祭典、成立文化工作室、創辦刊物……等,都是希望獲得國家及社會大眾的認同,進而重視非主流族群的文化議題。然而,目前推廣本土意識的手法能收其最大果效的應該是拍電影。2007 年魏德聖導演拍了《海角七號》,紅遍大街小巷,該影片造成的效應,舉凡影片歌曲、主角人物、拍攝地點……都形成一股風潮。

本研究在研究問題的形態上,屬於理論建構而非實證探討,以致它所處理的課題就遍及相關理論的所有構件,包括所需要的概念、概念與概念結合成的命題以及命題間的相互演繹等。影片有某些基本概念;原住民影片有它的特性;原住民影片中有特殊的原住

民意識；原住民影片中有特殊的漢人意識；原住民影片中有現實與想像的問題。本研究的價值，可以促成語文教育中族群課題的深化；本研究的價值，可以提供文化傳播與政策擬訂所需族群意識資源的參考；本研究的價值，可以成就新一波族群影片拍攝的構想。這些合而構成了本研究所能觸及的層面以及所要討論的內在的階次情況。

　　本研究的目的與方法。本研究主要目的是要探討原住民影片中的原漢意識，冀望能從研究結果延伸出對語文教育、文化傳播，還有對未來針對族群影片的拍攝提供一個新的觀點。而本研究運用的研究方法有：現象學方法、美學方法、文化學方法、社會學方法等；而有了相關方法論的支持，勢必也會堅固研究本身的理論基礎。本研究的素材是十部跟原住民有關的影片有：《密密相思林》、《海角七號》、《等待飛魚》、《老莫的第二個春天》、《人之島》、《排灣人撒古流》、《阿里山鄒族 KUBA 重建記錄：特富野社》、《末代頭目》、《回家》、《心靈之歌》。

　　第二章是文獻探討。本章節主要是針對影片的理論以及原住民影片起源及原漢意識作探討。電影作為一種傳播媒介、訊息製造者，在素材處理的過程中，常常會經過濃縮或放大的過程，可能因為目的的需要，也可能只是簡便地把相似的物件加以類比化而形成刻板印象。（李力劭，1994）2005 年以前的臺灣電影工業，多由漢人導、編、製、演原住民相關電影，因此漢人對原住民的想像多透過劇情、角色彰顯，也透過電影快速且直接地將漢人對原住民的刻板印象傳達到一般大眾眼中，加強了觀眾對原住民的印象。（陳麗珠，1996）電影理論知識建構，無疑成為當代電影教育中必備的環節，當然是研究領域中不可或缺的工具。電影理論的發展脈絡在解構和後現代語境下，與其他人文社會學門之間有了更多互涉與互動的過程，激盪出不同形式的言談與評論。在這個去中心化、眾聲喧嘩的年代裡，電影理論的範疇與走向，及其持續衍生或修正的多元

分析基模，其實就展演了人文社會學門思想交鋒的歷程，反映了思潮變動的深刻軌跡。（吳珮慈，2007：29-30）只是分眾電影並未被重視，如原住民影片所體現的特殊意識及其審美觀，還排不上論者討論的時程，更遑論為它建構一套可認知用的理論了。

　　第三章是影片的基本概念。本章節是探討影片拍攝的關鍵人物導演、編劇，他們的意識形態走向攸關整部影片的風格並加入審美特徵作分析。電影和文學作品不同。它直接訴諸觀眾的視覺，不需要描述文字的中介。既無文字，也就沒有表示時間的副詞，如「曾經」、「不久」、「昨天」、「前天」等字眼。當今世界重要的語言，如英文、德文、法文、西班牙文都可以由動詞看出動作的時間；中文沒有時態，但可藉由時間副詞，知道事件是否已經過去，還是尚未發生。電影映像除非運用特別的方法，否則所展現的畫面，都是此時此刻在觀眾眼中所發生的現在。（簡政珍，2006：119）導演利用觀眾的不知或錯覺，使假象看起來像真的。因為如果太過理性去欣賞影片，自然就很難被感動，「不知」反而會塑造出美感。傳統美學主要關切的是美的本質、感知及判斷，而觀者所做出的判斷則會受到意識形態和歷史制約的影響。然而，一般由影像主導的後現代世界，已經製造出全面「美學化」的社會，也將美感形態分成：「優美」、「崇高」、「悲壯」、「滑稽」、「怪誕」、「諧擬」、「拼貼」等七大類型，雖然看起來彼此略有差距，但它們同為美感的內容卻是一致的。

　　第四章是原住民影片的特性。主要針對本研究所探討十部原住民影片，一樣從導演、編劇，鏡頭的掌握、意識形態、審美特徵方面提出影片中蘊含原味的地方。原住民影片中的編劇或導演經常是同一人，就本研究所選定的影片《排灣人撒古流》、《阿里山鄒族KUBA重建記錄：特富野社》、《末代頭目》中就可看出，而其實絕大部分原住民所執導的影片也是如此。而他們都是喜歡以紀錄片的模式來拍攝；紀錄片的氛圍通常是在傳達影片主題真實的原貌，其

實不需要太多「編劇」的成分，只要跟著主角走，主角的生活，就是一個活的劇本。除了上述三部由原住民導演所拍攝的紀錄片外，其餘的七部都是由漢人導演所執導的有原住民元素的劇情片。相較於紀錄片，劇情片的拍攝手法自然是細膩許多，而演員的設定、道具、布景、服裝都跟著導演和劇本在走；它不同於紀錄片活生生的真實呈現一個事件，它的故事多半是虛構的或者改編的，完全以導演和編劇的角度去闡釋事件的經過。而漢人導演是如何詮釋原住民？是主觀或者客觀的在處理有關原住民這個題材？這都關係到導演本身的對這題材的意識形態，這也是他希望大眾在看完影片後能得到的一股感染力。

　　第五章是原住民影片中的原住民意識。本章主要是針對原住民意識來探討，一般而言，原住民影片中存在的原住民意識，如果是紀錄片，原住民意識勢必被彰顯的很清楚；但如果是劇情片，原住民意識可能就會被隱藏，待觀者細細察覺出它背後的意義。（王瑋，1993）而原住民影片常會表達出的幾種意識類型：第一類型是對強權或強勢族群的控訴；第二類型是尋求族群融合的途徑；第三個類型是凸顯原住民的特殊經驗。原住民是最先居住在這個島上的居民，然而因為強權為了版圖擴張而佔領臺灣，從漢人時期到日本據臺，再到國民政府統治時期乃至現今的中華民國政府，原住民一直是因為弱勢而處於被統治的地位。一直以來，原住民始終要在傳統與現實生活中交戰。在這樣的狀況下，當然有對強權控訴的行動，不管是消極或積極的。當對強權控訴無效或覺得有必要轉為主動示好後，尋求另一種新的途徑。抱著既然無法推翻，不如就試著找出和平共處的方法，將衝突減到最低，同時也以保有自己的文化作前提。凸顯原住民經驗是屬於較積極的作法。原住民族群有相當珍貴的文化資產，不管是語言、歌謠、工藝等創作，都是有別於漢人的特殊經驗，也是臺灣對推行保存傳統文化應該重視的課題。

　　第六章是原住民影片中的漢人意識。原住民影片中是否也存在著漢人意識？影片是反映導演的觀點所拍攝出來的作品，大多數的原住民影片是由漢人導演所執導的，影片自然很有漢人的感覺。漢人導演在處理原住民與漢人形象問題時，漢人的位階總是在高位，而且常被崇高化，被塑造為原住民解決問題的、擔任指揮者的或是身居要職有決策能力的；原住民則處於低階的、被矮化的、弱勢沒有能力的、只能服從命令的。無可否認的，漢人導演的確也反映了現實世界，原住民在臺灣社會中的地位的確也如同上面所說的。只是如果反觀源頭，原住民所以會變成弱勢，也是因為強權打壓迫使原住民必須屈服，寡不敵眾的原住民只好默默承受。只是在影片中似乎沒有表現出漢人強權打壓原住民的形象，原住民的弱勢好像變成他們本來就是無能的，並不是任何人造成的，因漢人成了幫助原住民的角色。漢人導演在影片中對原住民意識的凸顯是比較薄弱的，或許是他們自己並不是原住民，無法去深刻描繪原住民族群。漢人導演所憑藉的還是一般大眾對原住民的刻板印象；再加上漢人優勢主義作祟，漢人自己拍攝的作品怎會把自己的族群掉到低位階，一定會儘可能將漢人族群的形象提升。

　　第七章是原住民影片中的現實與想像。本章節主要是再次提出原住民因為文化失落所遭遇種種不適應的現象，像異己和同化的問題就是常令原住民面臨兩難的局面。從原住民影片中我們也可窺探一二，但影片中最終所要訴求的絕不是以二分法來處理原住民的難題。畢竟在臺灣這個島嶼，不只原漢兩大族群存在，如果只能用二分法，不是同化就是異己來解決各族群存在的問題，那勢必造成紛爭不斷，將無永寧之日。所以各退一步的作法就是族群融合，主流文化必須尊重異文化的存在，給予他們合理的生存空間，可以保存他們的文化；而次文化則在不破壞傳統的前提之下配合主流文化政策促進國家發展。這樣原住民異己就不是為了抗議，而是為了讓異文化更認識原住民族，將原住民文化之美推展介紹給世人知道。原

住民有條件的配合同化是為了促進族群進步，不是被脅迫，而是有尊嚴的。

第八章是相關研究成果的運用。本章節提出藉由原住民影片的帶入在語文領域課堂上營造「經驗式」、「互動式」、「參與式」的教學方法與過程，以促成語文教育中族群課題的深化，協助學生對不同文化澄清價值與觀念，學習尊重人性尊嚴的價值體系，並於生活中實踐維護與保障人權。媒體是公民社會最快速的溝通橋樑，掌握媒體發聲權，掌握議題詮釋權，是弱勢族群追求平等與公義不可或缺的現實條件。在政治、經濟、社會等各方面均處於最弱勢的臺灣原住民族，更需要在健全的環境下逐步壯大自己的電視媒體，來扭轉資訊弱勢、詮釋權旁落、母語及文化流失的困境。而原住民族在自覺自身文化的獨特與傳承的重要性時，仍是需要政府的支持，藉由相關政策的訂定和實施予以保障，例如對原住民教育以及發展原住民數位媒體事業的積極推動，以期壯大原住民族群，更期許漢民族對異文化有更多的認識與了解。最後提出強調力求以原住民觀點為出發點的建議，提供新一波族群影片的拍攝構想。

第二節　未來的展望

原住民向來都是弱勢族群，從日本殖民時代一直到國民政府來臺，原住民始終是被統治的角色；因為統治者的勢力太龐大，使得原住民不得不屈服。這也說明了弱肉強食是生存的基本法則，也為原住民定下弱勢形象的開端。而這可期待扭轉的，則是要透過傳播媒介大力的宣傳與提供可作為平衡機制的意識資源。

在未來再拍攝原住民題材的影片時，應該以原住民本身的觀點為出發點，除了強調原住民的優勢及不可取代的特殊性外，另外也反映出現實與傳統的衝擊，凸顯了原住民因為無法突破強權壓迫的困難與逐漸式微的傳統文化，為的是讓世人能藉由這些影片更深入

了解原住民的世界，也提醒原住民族不要忘了自己的源頭，抹滅了原住民自身的價值，又何以期待外族能尊重你。以紀錄片的手法來展現原住民議題是很直接的，可以讓人尤其是原住民族深刻的感受自己族群所遭受到的，為了能讓原住民民文化及意識傳播出去，應該要更加善用媒體廣告和網路的力量，大肆宣傳影片，增加影片的曝光率以吸引人氣，讓大眾一開始因為好奇而去欣賞這些原住民影片，進而去認識、了解原住民，而不是老是停留在對原住民不好的刻板印象。再說倘若以漢人的觀點來拍攝原住民影片，因為畢竟不是自己原生文化當然難免有不足之處，倘若在現實條件能克服之下，漢人導演必須去針對原住民族本身作一個更深入的認識，儘量安排原住民演員，讓影片的氛圍以及人物的刻畫都能更貼近真實世界的原住民族；再來就是不需要再強調一般漢人對原住民的刻板印象，可以多帶出為什麼會讓原住民變成文化失落最後導致現實生活的困難，忠實的呈現問題的核心以及原住民該如何解決困境的故事情境。另外，一般原住民影片，大都是以表現原住民族傳統文化的獨特優美為主，影片中的原住民大多被塑造肩負要發揚並延續傳統的使命，但其實現實世界中，很多被漢化的原住民，他們可能已經不會使用自己的母語，回去自己的部落卻像個觀光客；雖然他們外表長得像是原住民，內心卻完全是個漢人，對自己的傳統文化想要去追尋卻已經無所適從。這樣的人物形象可以帶入未來拍攝的原住民影片中，這是原住民族所遭遇到的問題也是社會現象。

越來越多原住民了解到唯有教育才能提升文化，將來也比較有機會在社會上取得發言權；只有鞏固原住民的文化，原住民族才能避免被異族歧視、輕視自己最後只好自我逃避的困境。只是先前部落崩解的太嚴重，使得原住民族努力振興文化的速度非常緩慢，有時甚至看不出文化在復甦的景象。這樣一個狀態，會讓這些推動原住民復興工作的人感到心灰意冷；不過原住民族還是滿懷著希望，畢竟一個民族文化的復興要看到果效，在短期之內是不可能的，還

是必須經過原住民族群長時間去努力才有可能成功的，並期許藉本研究相關成果的運用可以促成語文教育中族群課題的深化、提供文化傳播與政策擬定所需族群意識資源的參考以及成就新一波族群影片的拍攝構想。

以下並列出本論述的理論建構及細項示意圖，以作為總結：

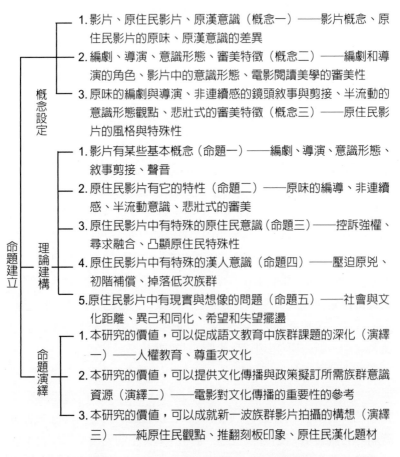

圖 9-2-1　本研究的理論建構及其細項示意圖

　　原漢之間，不管從血緣、傳統文化、習俗、思想觀念⋯⋯都不同，這是不爭的事實，既然如此何不坦然面對。與其製造原漢的對立，讓兩方人馬衝突不斷、積怨越深，倒不如平心靜氣，實際了解對方的想法，尊重彼此的不同。畢竟現今是強調多元文化的社會，所有的文化都應該被珍視、保存，這也是本研究所舉出的影片中所要傳達的，如何融合原漢的差異，或者保有彼此。其實只要相互尊重，不管是藉由何種情感的交流，是友情、愛情都好，甚至最後發展成了親情也行，這都為原漢關係發展出新的出路，也可能是未來的趨勢。雖然這樣的情勢會讓原住民有滅絕的可能，因此一切仍要以維護延續傳統為優先；倘若在此前提，與漢民族有持續有良好的互動、交流，對原住民族而言，也不失為一個前進的動力。

　　此外，有些相關的問題則還無暇涉及，如：

　　觀賞者的自由度和辯證的影響，電影的閱讀是傳統和個人才智的交相辯證。觀賞者以自己本身的知識或經歷去閱讀作品，而閱讀後所產生的回饋，可能和編導所預設的結果是一樣的，當然也可能出現編導所從未觸及的視野。因此，觀賞者的見解帶給編導無形的刺激與壓力，所以觀賞者與編導者之間產生了一種相互辯證的關係，而觀賞者的解讀也可能會左右編導的決策，是迎合大眾或者是曲高和寡。再來是原住民影片與原住民文學之間的平行關係，許多原住民影片可以和原住民文學作品相互印證，文學作品的論述可以加強觀賞者對電影解讀以及經驗的連結。還有原漢導演運鏡以及聲畫處理手法的差異以及早期原住民影片與近代原住民影片原漢意識的移動。

　　以上這些課題至關重要，但本研究因有時間和心力限制，無法一一細作交代；只能從我個人所見所聞的立場出發，試為表出我對原住民影片關涉原漢意識的發現，容或有立論不周的地方。由於這種侷限不可避免，所以我必須以充實自我脈絡的方式來作一點彌補，期待有不同的觀點或見解的對諍。

參考文獻

一、影音

王金貴導演（2007），《人之島》，臺北：張作驥電影。

江豐宏製作（2009），《回家》，臺北：富康。

吳宏翔導演（2007），《心靈之歌》，臺北：迪昇數位影視。

李祐寧導演（2004），《老莫的第二個春天》，臺北：東森。

李道明、高德生導演（2002），《阿里山鄒族 KUBA 重建記錄：特富野社》，臺北：智慧藏。

李道明導演（2007），《排灣人撒古流》，臺北：智慧藏。

張佩成導演（2006），《密密相思林》臺北：華哥。

曾文珍導演（2007），《等待飛魚》，臺北：聯成。

魏德聖導演（2008），《海角七號》，臺北：得利影視。

二、論述

三澤真美惠（2002），《殖民地下的銀幕——臺灣總督府電影政策之研究》，臺北：前衛。

孔文吉（尤稀・達袞）（1992），〈重視少數民族的傳播權益〉，《島嶼邊緣雜誌》，2(1)。

孔文吉（尤稀・達袞）（1993），《讓我的同胞知道》，臺北：晨星。

孔文吉（尤稀・達袞）（2000），《忠於原味——原住民媒體、文化與政治》，臺北：前衛。

巴蘇亞・博伊哲努（蒲忠成）（2002），《思考原住民》，臺北：前衛。

王瑋（1993），〈臺灣新電影中本土意識的呈現〉，《中國電影・電影中國——海峽兩岸電影學術研討會論文集》，77-91，臺北：世新大學。

王悅雯（2004），《尊嚴與屈辱‧國境邊陲‧蘭嶼》，臺北師範學院藝術與
　　藝術教育研究所碩士論文，未出版，臺北。

王俐容（1996），《臺灣電影中國族圖像的轉變》，政治大學新聞研究所碩
　　士論文，未出版，臺北。

王俊傑（1991），〈五顆子彈，時代見證？——從《惜別海岸》的影像意義
　　開始觀察〉，迷走、梁新華編，《新電影之死》，臺北：唐山。

王振寰（1989），〈臺灣的政治轉形與反對運動〉，《臺灣社會研究季刊》，2：
　　71-116。

王嵩音（1998），《臺灣原住民與新聞媒介：形象與再現》，臺北：時英。

王嵩音（2001），〈族群節目之功能與定位〉，《新視野公共電視發展與未來
　　國際研討會大會手冊》，臺北：財團法人公共電視文化事業基金會。

王德威（1998），《如何現代，怎樣文學》，臺北：麥田。

方孝鼎（2001），《臺灣底層階級研究：以臺中市遊民、拾荒者、原住民勞
　　工、外籍勞工為例》，東海大學社會學研究所碩士論文，未出版，臺中。

矢內原忠雄著，周憲文譯（1999），《日本帝國主義下之臺灣》，臺北：海
　　峽學術。

行政院網站（2009），〈行政院第七屆第三期施政報告〉，網址：
　　http://www.ey.gov.tw/lp.asp?ctNode=36&CtUnit=15&BaseDSD=7&mp=
　　1，點閱日期：2010/6/12。

行政院原住民族委員會（2010），〈行政院原住民族委員會中程施政計畫
　　99 至 101 年度（2010）〉，網址：http://www.apc.gov.tw/main/docDetail/
　　detail_TCA.jsp?isSearch=&docid=PA000000003470&cateID=A0012003
　　5&linkSelf=0&linkRoot=0&linkParent=0&url=，點閱日期：2010/6/12。

江冠明（1996），〈「原住民觀點」與「原住民新聞雜誌」〉，《電影欣賞》，
　　14(1)：65-67。

夷將‧拔路兒（1994），〈臺灣原住民族運動發展路線之初步探討〉，《山海
　　雜誌》，4：22-38。

宋子文編著（2006），《臺灣電影三十年》，上海：復旦大學。

呂訴上（1961），《臺灣電影戲劇史》，臺北：銀華。

李力劭（1994），〈《莎韻之鐘》：影像的記憶與失憶〉，《電影欣賞》，12(69)，
　　40-43。

李天鐸（1997），《臺灣電影、社會與歷史》，臺北：亞太。

李天鐸編（2001），《當代華語電影論述》，臺北：時報。

李乾朗（1991），《攝影臺灣》。臺北：雄獅美術，8。

李道明（1990），〈臺灣紀錄片與文化變遷〉，《電影欣賞》，8（44）：80-2004。

李道明（1994），〈近一百年來臺灣電影及電視對臺灣原住民的呈現〉，《電影欣賞》，12（69）：55-64。

李道明（1995），〈臺灣電影史第一章：1900-1915〉，《電影欣賞》，13（73）：28-43。

李道明策畫（1998），〈日治時期臺灣紀錄片歷史資料彙編（一）〉，《電影欣賞》，16（94），84-96。

李道明（1999），〈中國電視紀錄片與民族誌影片近況〉，《電影欣賞》，17：94-99。

汪明輝（2003），〈臺灣原住民族運動的回顧與展望〉，張茂桂、鄭永年主編，《兩岸社會運動分析》，臺北，新自然主義。

吳其諺（1993），〈吳鳳神話背後的影像——原住民在政策片中的意義〉，《電影欣賞》，11（66）：48-52。

吳其諺（1999），〈臺灣邁入作者電影的時代〉，聞天祥編，《書寫臺灣電影》，臺北：國家電影資料館。

吳珮慈（2007），《在電影思考的年代》，臺北：書林。

吳叡人（1999），〈認同的重量：《想像的共同體》導讀〉，《想像的共同體：民族主義的起源與散布》，臺北：時報。

沈清松（1986），《解除世界魔咒——科技對文化的衝擊與展望》，臺北：時報。

林文玲（2001），〈米酒加鹽巴：「原住民影片」的再現政治〉，《臺灣社會研究季刊》，43：197-237。

林文淇（2001），〈九〇年代臺灣都市電影中的歷史、空間與家／國〉，劉紀蕙編，《他者之域——文化身分與再現策略》，臺北：麥田。

林修澈（1994），〈臺灣是一個多民族的獨立國家〉，施正鋒編，《臺灣民族主義》，臺北：前衛。

周慶華（2002），《故事學》，臺北：五南。

周慶華（2004），《語文研究法》，臺北：洪葉。

南博著，邱椒雯譯（2003），《日本人論》，臺北：立緒。

施正鋒（2000），〈少數族群與國家——概念架構的探索與建構〉，臺灣歷史學會編，《民族問題論文集》，35-76，臺北：稻鄉。

施正鋒（2005），〈多元文化主義之下的民族認同與國家認同〉，施正鋒編，《臺灣國家認同》，臺北：國家展望文教基金會。

范志忠（2004），《世界電影思潮》，杭州：浙江大學。

原住民電視臺網站（2004），〈原住民電視臺緣起〉，網址：http://www. titv.org.tw/，點閱日期：2010/6/12。

迷走（1988），〈電影／意識形態：筆記一〉，電影欣賞》，6（36）：73-74。

迷走（1989），〈電影／意識形態：筆記三〉，《電影欣賞》，7（39）：66-68。

迷走（1993），〈臺港電影中的原住民形象塑造 X 部影片的分析〉，《山海文化》雙月刊，1：24-28。

迷走（1998），《離開電影院之後》，臺北：萬象。

徐國源，（2008），《傳播的文化修辭》，臺北：文史哲。

孫大川（2010），《夾縫中的族群建構》，臺北：聯合文學。

教育部國教司網站，〈國民中小學九年一貫課程綱要（2010）〉，網址：http://www.edu.tw/eje/content.aspx?site_content_sn=15326，點閱日期：2010/4/10。

臺灣原住民教育問題（2006），〈臺灣原住民教育問題：部落與教會〉，網址：http://trukupisaw.wordpress.com/2006/04/01/，點閱日期：2010/5/15。

高雅雪（1999），《族群認同與生命的交織——四位原住民青年族群認同之生命經驗與民族誌電影》，花蓮師範學院多元文化研究所碩士論文，未出版，花蓮。

許木柱（1990），〈臺灣原住民的族群認同運動：心理文化研究途徑的初步探討〉，徐正光、宋文里編，《臺灣新興社會運動》，臺北：巨流。

許進發、魏德文（1996），〈日治時代臺灣原住民影像（寫真）記錄概述〉，《臺灣史料研究》，臺北：吳三連臺灣史料基金會。

陳右果（2004），《臺灣原住民族群的他者影像再現：以公共電視原住民新聞雜誌為例》，南華大學傳播管理研究所碩士論文，未出版，嘉義。

陳飛寶（1988），《臺灣電影史話》，北京：中國電影。

陳瑞芸（1990），《族群關係、族群認同對臺灣原住民基本政策》，臺北：政治大學三民主義研究所碩士論文，未出版，臺北。

陳儒修（1993a），《文化研究與原住民——從「蘭嶼之歌」到「蘭嶼觀點」》，《電影欣賞》，11（66）：40-47。

陳儒修（1993b），〈電影研究中的後殖民論述〉，《當代》，89，122-133。

陳儒修（1995），《電影帝國》，臺北：萬象。

陳麗珠（1996），《臺灣電影中原住民形象之研究——論述工業下的它者圖像》，中國文化大學新聞研究所碩士論文，未出版，臺北。

陸正誼（2004），〈蘭嶼原住民電臺發展之研究〉，世新大學傳播研究所碩士論文，未出版，臺北。

張京媛編（1995），《後殖民與文化認同》，臺北：麥田。

張釗維（2003），《誰在那邊唱自己的歌——臺灣現代民歌運動史》，臺北：滾石。

黃仁（1994），《電影與政治宣傳》，臺北：萬象。

彭吉象（1992），《電影銀幕世界的魅力》，臺北：淑馨。

傅仰止（2001），〈結論：都市原住民與原漢關係的歷史新頁〉，蔡明哲等，《臺灣原住民史——都市原住民史篇》，南投：臺灣省文獻委員會。

曾宏民（2003），《原鄉映像——蘭嶼在地影片攝製者及其影像實踐》，東華大學族群關係與文化研究所碩士論文，未出版，花蓮。

葉月瑜（1999），〈臺灣新電影：本土主義的「他者」〉，《中外文學》，27（8）：43-67。

葉龍彥（1995），《光復初期臺灣電影史》，臺北：國家電影資料館。

葉龍彥（1996），〈日治時代臺灣紀錄片之歷史性分析〉，《臺灣史料研究》，7：55-71。

葉龍彥（1998），《日治時期臺灣電影史》，臺北：玉山社。

溫浩邦（1995），《歷史的流變與多聲——「義人吳鳳」與「莎韻之鐘」的人類學分析》，臺灣大學人類學研究所碩士論文，未出版，臺北。

楊孝榮（1997），〈臺灣原住民社會運動與原住民教育權之維護〉，《原住民教育季刊》，7：1-8。

楊煥鴻（2007），《他者不顯影——臺灣電影中的原住民影像》，東華大學民族發展研究所碩士論文，未出版，花蓮。

達吉斯・巴萬（1994），〈影像中的虛像與歷史真相——沙鳶（Sayun）之鐘〉，《電影欣賞》，12（69）：36-39。

趙如琳（1991），《戲劇藝術之發展及其原理》，臺北：東大。

趙剛（1996），〈新的民族主義，還是舊的？〉，《臺灣社會研究期刊》，21：1-72。

熊元義（1998），《回到中國悲劇》，北京：華文。

廖炳惠（1995），〈【導論】文化批評與華語電影——媒體、消費大眾、跨國公共領域〉，鄭樹森編，《文化批評與華語電影》，臺北：麥田。

齊隆壬（1993），〈臺灣電影的原住民「族姓」〉，《中國電影・電影中國——海峽兩岸電影學術研討會論文集》，103-110，臺北：世新大學。

臺邦・撒沙勒（1993），〈廢墟故鄉的重生：從高山青到部落主義〉，《臺灣史料研究》，2：28-40。

樊明德，（2004），《以電影開啟生命智慧——e 化電影式生命之理論與實踐》，臺北：學富。

潘朝成（2000），《代誌大條——番親有來沒》，臺南藝術學院音像紀錄研究所碩士論文，未出版，臺南。

潘朝成（2001），〈從殖民壓抑到主體抵抗的原住民紀錄片：兼談變動中的紀錄片工作者〉，《影像與民族誌研討會論文集》，53-70，臺北：中研院民族所。

盧建榮（1999），《分裂的國族認同 120085～1997》，臺北：麥田。

謝世忠（1987），〈原住民運動生成與發展理論的建立：以北美與臺灣為例之初步探討〉，《中研院民族所研究所集刊》，64：139-117。

簡政珍（2002），《電影閱讀美學》，臺北：書林。

羅世宏（2002），〈臺灣的認同／差異：影視媒體的局勢中介與雜存認同的形成〉，《中華傳播學刊》，2：3-40。

顧玉珍（2004.01.13.），〈把攝影機還給原住民吧！〉，《中國時報》時論廣場。

Benedict Anderson 著，吳叡人譯（1999），《想像的共同體：民族主義的起源與散布》，臺北：時報。

Christian Metz 著，劉森堯譯（1996），《電影語言——電影符號學導論》，臺北：遠流。

G.Betton 著，劉俐譯（1990），《電影美學》，臺北：遠流。

Graeme Turner 著，秦小瑋等譯（1997），《電影的社會實踐》，臺北：遠流。

Louis Giannettie 著，焦雄屏譯（2005），《認識電影》，臺北：遠流。

Hward Suber 著，游宜樺譯（2009），《電影的魔力》，臺北：早安財經。

Noel Burch 著，李天鐸、劉現成譯（1996），《電影理論與實踐》，臺北：遠流。

Turner Graeme 著，林文淇譯（1997），《電影的社會實踐》，臺北：遠流。

社會科學類　PF0053　東大學術 31

原住民影片中的原漢意識及其運用

作　　者 / 巴瑞齡
責任編輯 / 孫偉迪
圖文排版 / 黃莉珊
封面設計 / 蕭玉蘋

發 行 人 / 宋政坤
法律顧問 / 毛國樑　律師
出版發行 / 秀威資訊科技股份有限公司
　　　　　114 台北市內湖區瑞光路 76 巷 65 號 1 樓
　　　　　電話：+886-2-2796-3638　傳真：+886-2-2796-1377
　　　　　http://www.showwe.com.tw
劃撥帳號 / 19563868　戶名：秀威資訊科技股份有限公司
　　　　　讀者服務信箱：service@showwe.com.tw
展售門市 / 國家書店（松江門市）
　　　　　104 台北市中山區松江路 209 號 1 樓
　　　　　電話：+886-2-2518-0207　傳真：+886-2-2518-0778
網路訂購 / 秀威網路書店：http://www.bodbooks.tw
　　　　　國家網路書店：http://www.govbooks.com.tw

2011 年 1 月 BOD 一版
定價：230 元
版權所有　翻印必究
本書如有缺頁、破損或裝訂錯誤，請寄回更換

國家圖書館出版品預行編目

原住民影片中的原漢意識及其運用 / 巴瑞齡著.
-- 一版. -- 臺北市：秀威資訊科技, 2011.01
　面；　　公分. -- (社會科學類；PF0053)
BOD 版
ISBN 978-986-221-656-9 (平裝)

1. 影評　2. 臺灣原住民　3. 民族意識

987.013　　　　　　　　　　　　　　　99020446

讀者回函卡

感謝您購買本書，為提升服務品質，請填妥以下資料，將讀者回函卡直接寄回或傳真本公司，收到您的寶貴意見後，我們會收藏記錄及檢討，謝謝！
如您需要了解本公司最新出版書目、購書優惠或企劃活動，歡迎您上網查詢或下載相關資料：http:// www.showwe.com.tw

您購買的書名：_____

出生日期：_____年_____月_____日

學歷：□高中 (含) 以下　　□大專　　□研究所 (含) 以上

職業：□製造業　□金融業　□資訊業　□軍警　□傳播業　□自由業
　　　□服務業　□公務員　□教職　　□學生　□家管　　□其它_____

購書地點：□網路書店　□實體書店　□書展　□郵購　□贈閱　□其他

您從何得知本書的消息？

　□網路書店　□實體書店　□網路搜尋　□電子報　□書訊　□雜誌

　□傳播媒體　□親友推薦　□網站推薦　□部落格　□其他_____

您對本書的評價：(請填代號　1.非常滿意　2.滿意　3.尚可　4.再改進)

　封面設計____　版面編排____　內容____　文／譯筆____　價格____

讀完書後您覺得：

　□很有收穫　□有收穫　□收穫不多　□沒收穫

對我們的建議：_____

11466
台北市內湖區瑞光路 76 巷 65 號 1 樓

秀威資訊科技股份有限公司　　　收

BOD 數位出版事業部

...

（請沿線對折寄回，謝謝！）

姓　　名：_____　年齡：_____　性別：□女　□男

郵遞區號：□□□□□

地　　址：_____

聯絡電話：(日) _____　(夜) _____

E-mail：_____